껍질 이야기

껍질 이야기,

또는 미술의 불완전함에 관하여

윤원화

차례

일러두기
전시명은 겹화살괄호(《 》), 작품명은 홑화살괄호(〈 〉), 책·정기간행물·
웹사이트는 겹낫표(『 』), 글은 홑낫표(「 」)로 묶었다.

머리말

이 책은 눈에 보이는 것이 무엇을 할 수 있는가 하는 질문에서 출발한다. 눈앞에 잠시 나타났다 사라지는 것들 사이에서 어떤 연쇄반응이 일어날 때가 있다. 이를테면 작가와 관람자가 시차를 두고 하나의 작업으로 들어갈 때 그런 일이 벌어진다. 무엇인가가 눈 달린 자를 멈춰 세우고 거기 없던 입구를 열어 보인다. 그것은 앞에서 보면 한 조각의 이미지일 뿐이지만 옆에서 보면 일련의 사건들이 전개되는 시간의 단면이다. 만약 눈 달린 자에게 발도 달렸다면 그는 이 시간을 추적하면서 발자국을 남길 것이고 그것이 다시 또 다른 자를 끌어들일 것이다. 이런 운동은 당연히 미술에만 한정되지 않는다. 어쩌면 미술은 이 운동을 멈춰 세우는 일, 눈을 사로잡아 영원히 고정하는 일에 더 열중하는 것 같기도 하다. 알 수 없는 시간에 휩쓸리는 일은 위험하고 지치며, 어떤 이미지들은 그 시간을 멈추는 듯한 마법을 발휘하여 우리에게 위안을 준다. 그러나 편안한 집에 머무르는 것과 끊어진 길 위에 멈춰 서는 것은 다르다. 누군가에겐 이미지가 응접실에서 따뜻

7

하게 타오르는 난로나 머리 위에서 반짝이는 길잡이별이 될 수도 있겠지만, 나는 이 책을 쓰면서 이미지들을 다소 종잡을 수 없는 교통 신호로 대했다.

우리는 눈에 보이는 것에 의지해서 어디까지 갈 수 있을까? 나는 미술의 영역에서 부각되는 이미지들이 고장난 교통 시스템 속에서 길을 찾는 방편이 될 수 있을지 궁금했다. 이 책의 본문은 2021년 여름부터 2022년 봄까지 쓰였지만, 무언가 써야한다고 생각한 건 2019년 가을이었다. 그간의 시간을 여기서 전부 묘사하기란 불가능하다. 당시에 만들어진 다른 많은 것들과 마찬가지로, 이 책은 주어진 시간을 해명하려는 강박과 벗어나려는 충동 사이에서 가까스로 제 형태를 잡았다. 그것이 이미지들을 따라 움직이는 법을 연습하는 느린 과정이었음을 깨닫는 데는 조금 시간이 걸렸다. 이미지는 그저 어른거릴 뿐이지만 때로 그 속에서 무언가 반복되는 것이 있어서 보는 자를 끌어당기고 처음 보는 곳으로 데려다 놓는다. 그 움직임은 이미지의 공간으로 들어가거나 스크린을 들추고 그 이면을 보는 것과 다르다. 이미지를 독립적 대상이 아니라 서로 다른 두세 개의 것이 맞닿는 면으로 보고 그 거듭되는 흔적을 따라가다 보면, 본다는 행위는 종잡을 수 없는 동물의 자취를 추적하는 예측 불가능한 여정으로 변모한다.

껍질은 이런 운동을 구체화하는 가변적 형상이다. 이미지를 각인하고 전사할 수 있는 물질적 배치로서, 껍질의 변동성은 단독으로 발휘되는 것이 아니라 껍질을 만들고 그에 자기를 맞춰 보는 다른 몸들과의 관계 속에서 활성화된다. 껍질

은 몸의 거울처럼 쓰일 수도 있고 몸이 거주하는 집이 될 수도 있으며 그런 삶의 흔적이 남은 기록물로 독해될 수도 있지만 어느 하나로 고정되지는 않는다. 껍질은 그런 기능을 완벽하게 수행하기엔 매번 어딘가 부족한 것으로 판명되고, 바로 그 결함이 또 다른 전환의 발단이 된다. 이 책은 불완전함의 미덕을 주장하며 스스로 그에 충실하다. 불완전하다는 것은 다른 많은 것들이 그로부터 새롭게 시작될 수 있는 공간을 품고 있음을 뜻한다. 소박하게 말하자면 이 책은 지난 몇 년간 내가 온라인 또는 오프라인으로 보고 때로 글을 쓰기도 했던 전시들, 미술사에 남을 최고의 전시는 아니더라도 오랫동안 기억에 남아 신경을 건드렸던 전시들에 정당한 말을 찾아주려는 시도였다. 단지 내 눈이 무엇을 쫓고 있었는지 실제로 확인하는 일이 이렇게 사방으로 뒤엉키는 길고 구불구불한 여정이 될 줄 몰랐다. 이 책은 훨씬 더 두꺼워질 수도 있었고 여러 권으로 분화할 수도 있었으나 나는 현재 상태로 세상에 내보내는 편을 택했다. 여기에 누락된 것은 후일의 과제로 남겨둔다.

이 책은 네 개의 장으로 구성되고 각 장은 다시 네 개의 절로 나뉜다. 각각의 절은 개별적으로 읽을 수 있으나 느슨한 사슬처럼 이어지고 감기면서 하나의 타래를 이룬다. 1장은 자연물에서 이미지의 원형을 발견했던 철학적 우화들을 다시 읽으면서 껍질 이야기를 시작한다. 이 이야기의 기원에는 조개껍질을 자연의 예술 작품으로 인식하여 일종의 비평을 시도했던 폴 발레리의 산문이 있다. 살아 있는 몸에서 떨어져 나온 껍질은 보는 자의 눈길을 끌고 입을 열게 하지만 어떤

말로도 붙잡히지 않는다. 꼬리에 꼬리를 무는 껍질의 이야기는 몸이 자신의 거처를 구성하는 성장과 이주의 과정 속에 이미지를 위치시킨다. 이미지는 몸을 움직이고, 멈추고, 분열시키고, 연합하고, 위축시키고, 확장하고, 떠나고, 다시 찾아온다. 껍질은 이런 관계의 형태가 사물화된 것으로, 몸에서 유래하고 어디에나 잘 달라붙지만 한곳에 오래 머물지 않고 계속 굴러다니면서 다른 배치에 합류한다. 이어지는 장에서 껍질의 운동은 미술 전시에서 미디어 공간과 물리적 세계로 확대될 것이다. 그러나 껍질이 몸의 관계항으로서 이미지를 발산하고 말을 부른다는 전제는 보존된다.

　　2장과 3장에는 두 개의 질문이 겹쳐 있다. 한편에는 지난 몇 년간 전시 기획의 주요한 의제였던 전산학적, 지질학적 매체 환경을 팬데믹 이후의 시점에서 어떻게 봐야 하는가 하는 문제가 있고, 다른 한편에는 그런 담론적 규정과 별도로 미술 전시장에 끊임없이 출몰했던 껍질 같은 것들의 수수께끼가 있다. 제대로 된 몸을 갖추지도 못하고 그렇다고 몸을 버리지도 못하는 딜레마 속에서 얼어붙어 있었던 이 공허한 사물들은 흔히 디지털화된 세계에서 시각적 대상들이 처한 곤경의 징후이자 새로운 회화와 조각의 맹아로 독해되었는데, 그런 논리에 따르자면 껍질 특유의 불완전성은 결국 작가들이 개별적으로 극복해야 할 문제가 된다. 그러나 팬데믹으로 디지털 미디어에 대한 의존과 미래 없음의 불안이 한층 가중된 상황에서 우리에게 필요한 것은 완전함의 환상이 아니라 불완전함을 직시하고 조심스럽게 변화를 도모할 수 있는 여지다.

동시대 미술은 우리가 살아가는 세계를 다양한 규모와 관점에서 상연하면서 그간 간과되었던 다른 시간의 노선들을 드러낼 수 있다. 나는 이것을 발견하여 언어화하는 것이 현장 연구로서 비평의 일차적 역할이라고 생각했다. 이 두 편의 글은 각각 전신이 있다. 2장은 2019년 아트선재센터에서 열린 동명의 전시 도록 『색맹의 섬』에 수록된 「살아있는 세계의 미술」을 새로 쓴 것이다. 3장은 『아트인컬처』 2020년 8월호에 게재된 「아직 존재하지 않는 책의 인덱스」에서 자라나고 있는 것들의 일부다.

　잘 보이지 않는 세계를 더듬어 가는 미술의 시간은 어떤 형태로 기록되어야 할까? 그 움직임은 매 순간의 현재로 환원되지 않고 과거에서 미래로 차곡차곡 누적되지도 않지만, 그렇다고 자유자재로 재조합되는 순수한 가상에 속하지도 않는다. 4장은 인간과 자연의 역사가 합선되는 불투명한 물질의 두께 속에서 변신과 이주의 경로를 발명하려는 예술적 실험들을 따라 우리가 마주한 낯선 시간의 지형을 탐색한다. 모든 것이 연결된 것 같으면서 절단된 세계의 균열을 따라 껍질이 굴러간다. 그것은 몸과 이미지가 거듭 맞물리는 운동의 장소이자 그 파편적 기록으로서 다른 형태의 책을 상상하는 계기가 된다. 이 글은 2021년 1월부터 12월까지 『공간』에 연재한 「전시의 공간」에서 발전한 것으로, 우리 자신을 포함한 물질적 환경 전체를 모종의 저장매체로 간주하는 지질학적 접근을 참조하여 기존 매체들의 사용법을 재고하려는 최근의 관심사를 반영한다. 아마도 이 주제는 별도의 책을 요구할

것이다. 이어지는 글은 결론을 대신하여 껍질에 관한 약간의 사변을 제시한다. 나는 마음에 걸리는 것들을 나란히 놓아볼 수 있는 느슨한 틀이 필요했기 때문에 의도적으로 껍질을 체계적인 개념으로 만들지 않았다. 껍질은 허술한 은유이며 모든 산만한 자들의 성물이다. 이 책이 나에게 그랬듯이 당신에게 유익하거나 또는 적어도 즐거움을 주길 바란다.

2022년, 서울
윤원화

1장
껍질의 우화

라퐁텐의 우화 「쥐와 굴」을 위한 귀스타브 도레(Gustave Dore)의
삽화.

껍질이란 무엇인가? 사전에서 '껍질'을 찾아보면 겉을 감싸는 물질이라는 의미를 중심으로 여러 유의어가 딸려 나온다. 껍질이 단단하면 껍데기, 여러 겹이면 꺼풀, 생물의 몸을 감싸면 피부, 피부에서 한 꺼풀 벗겨지면 허물, 피부를 통째로 벗겨내면 가죽이 된다. 이들은 모두 사물의 내부와 구별되는 표피적 부분을 지칭한다. 껍질은 내부를 보호하는 방어막이지만 그 내용물을 취하려는 자에게는 표식이나 전리품 또는 한낱 쓰레기가 될 수도 있다. 스스로 내외부를 나누고 경계를 설정하는 살아 있는 몸의 논리와 그것을 대상화하고 임의로 가치를 부여하는 사냥꾼과 농부의 논리가 껍질에서 만난다. 그러나 껍질 자체는 어느 쪽에도 귀속되지 않는다. 그것은 본체에서 쉽게 떨어져 나와 개별적인 사물이 된다. 흔히 말하듯이 동물은 죽어서 가죽을 남긴다. 모피를 보존하고 팔다리와 발톱, 머리와 꼬리의 형태를 살리면 원 동물의 형상을 고스란히 뜯어낸 것처럼 가공할 수도 있다. 이것을 다듬어서 외투나 깔개를 만든다고 하자. 이제 껍질은 임의의 몸

을 덮을 수 있는 외피, 이동 가능한 겉면으로서 또 다른 삶을 시작한다.

안과 바깥을 매개하는 하나 또는 여러 겹의 층으로서 껍질의 위상은 상대적이다. 견고한 외골격에서 하늘하늘한 반투막까지, 불투명한 덩어리에서 공기 중에 떠다니는 입자와 진동까지, 껍질은 다양한 상태로 발견되고 또 사용된다. 어떤 새들은 뱀의 허물로 둥지를 장식해서 포식자의 공격을 피한다. 껍질은 속이 비었기 때문에 안팎이 뒤집힐 수 있고 주인이 바뀔 수 있다. 그것은 하나의 위치에 고정되지 않고 부분과 전체, 개체와 집합체 사이에서 유동한다. 동물의 가죽이나 나무껍질에서 남은 살을 깨끗하게 제거하면 무엇이든 그려 넣을 수 있는 평평한 표면이 된다. 거꾸로 바위 위에 글과 그림을 새기는 것만으로 그 표면은 본체와 다소 분리된 별도의 층위를 획득한다. 재구성하고 재프로그래밍할 수 있는 물질적인 관계의 접면으로서, 껍질은 이미지와 그것을 실어 나르는 매체, 그에 연합되는 몸들의 배치를 검토할 수 있는 가변적인 틀을 제공한다. 껍질은 살아 있지도 않고 온전한 몸도 아니지만 그와 연관된 것으로서 거기 없는 무언가의 이미지를 불러일으킨다. 그것은 말없는 물질 덩어리에서 홀로 빛나는 이미지에 이르기까지 순수하게 자기 자신이 되려는 모든 것들의 조력자이자 훼방꾼이다.

껍질 같은 것들은 지난 몇 년 사이에 미술관과 갤러리에서 자주 목격되었다. 얇거나 두껍거나 쭈글쭈글한 것들, 제대로 된 몸을 갖추지 못하지만 그렇다고 몸을 버리지도 못하는

딜레마 속에서 나름의 자세를 취하고 경로를 모색하는 사물들이 우글거렸다. 관람자는 그 배치를 이미지들의 모험이 상연되는 일종의 연극처럼 바라볼 수도 있을 것이다. 실제로 이미지들은 전통적 분류 체계를 고수하기 어려운 오늘날의 물질적 조건에서 새로운 연합을 구성하려 애쓴다. 그러나 우리는 외부적 관찰자의 위치에서 한가롭게 그 분투를 구경할 수 없는데, 왜냐하면 이 이미지들이 우리의 닮은꼴로 발견되기 때문이다. 껍질은 한쪽에서 보면 이미지의 몸이지만 다른 한쪽에서 보면 몸의 이미지다. 그것은 자족적이지도, 자립적이지도 않은 몸의 불완전함을 상기시킨다. 하지만 껍질은 몸의 잔상이 사물화된 것으로서 또 다른 몸을 주조하는 거푸집이 될 수 있고, 이를 통해 과거와 미래, 여기와 저기의 몸들을 분절하고 연계하는 매개체로 작동할 수 있다. 만약 껍질을 하찮은 부산물이 아니라 변성을 수반하는 운송 수단으로 보고 그에 탑승한다면, 그것은 우리를 예기치 못한 곳으로 데려다줄지도 모른다.

조개껍질 아래의 목소리

껍질은 공간을 내포하는 부분적 대상이다. 본질이 있어야 할 부분이 비어 있어서 움직일 수 있지만, 그 때문에 껍질의 이야기는 정처 없는 방랑의 기록이 된다. 껍질의 한 면이 이야기를 끝내기도 전에 다른 한 면이 이야기를 시작한다. 그런 이야기를 시작과 끝이 있는 하나의 전체로 완성하는 것이 가능할까? 반세기 전에 이탈로 칼비노는 『우주만화』 연작을 구성하면서 조개껍질 이야기를 두 번 썼다. 이 책은 빅뱅에서 생명의 진화에 이르기까지 과학적으로 알려진 우주의 역사를 우화적으로 고쳐 쓴 단편집으로, 수년간 계속 확장되고 재배치되었다. 모든 이야기는 세상만사를 직접 보고 겪었다는 크프우프크라는 허풍스러운 이야기꾼의 시점에서 진행된다. 크프우프크는 행성과 돌과 먼지가 되고, 물고기와 공룡이 되고, 단세포 생물에서 다세포 생물이 된다. 이 정체불명의 조커는 대체로 행위의 주체가 되기보다 어떤 상황의 탑승자이자 목격자로서 이야기를 전하며, 몸에 잘 밀착되지 않는 텅 빈 목소리로서 시공간의 여기저기를 떠다닌다. 그런데 조개

껍질의 이야기에서 크프우프크는 드물게 자기의 노고를 주장한다. 그것은 자신이 흐물흐물한 연체동물이었을 때를 회상하며 조개껍질을 만드는 일이 얼마나 엄청난 과업이었는지 설명한다. 하지만 그 이야기는 영웅적인 조개의 일대기로 귀결되지 않는다. 조개껍질은 의인화되지 않고도 조개의 이야기에서 이탈하여 다른 곳으로 굴러가고, 그래서 제대로 끝나지 못한 이야기는 반복해서 다시 시작된다.

조개껍질은 조개의 이미지를 제공한다는 점에서 얼굴과 비슷하지만, 인간의 얼굴처럼 사회적 상호작용 속에서 진화한 것이 아니고 애초에 시각적 대상으로 고안되지도 않았다. 몸에 딱 맞는 형태로 굳어져서 주기적으로 탈피되는 갑각류의 껍질과 달리, 조개껍질은 몸과 함께 성장하여 그 연약한 살을 숨기는 덮개가 된다. 조개의 관점에서 껍질은 유일무이한 존재의 거처이며 그와 분리되는 것은 죽음을 뜻한다. 반면 조개껍질은 뼈처럼 살아 있는 조직이 아니라서 죽음을 모른다. 조개에서 떨어져 나온 껍질은 다른 해양생물의 은신처가 되고, 인간에게 채취되어 장신구와 화폐로서 또 다른 삶을 살아가거나, 드물게는 아주 긴 시간을 가로질러 지구의 역사가 저장된 기억 장치로 되살아난다. 그러나 대부분의 조개껍질은 모래로 되돌아갈 것이다. 많은 사람이 바닷가에서 조개껍질을 줍지만 오래 보관하는 사람은 드물다. 들판에 피는 꽃처럼, 조개껍질은 그 독특한 형태로 잠시 눈길을 끌다 버려진다. 그것은 영웅적인 서사시보다 무상함과 영원의 양면성을 가진 시간의 알레고리로 더 어울린다.

그럼에도 칼비노 또는 크프우프크는 조개껍질을 어떤 거대서사의 톱니바퀴로 삼는다. 너무나 거창하고, 또 그런 것 치고는 너무나 짧은 두 편의 우화는 작은 조개껍질을 눈에 보이는 세계와 끝나지 않는 모든 이야기의 기원으로 추켜세운다. 크프우프크는 조개가 아니면 할 수 없는 이야기에서 시작해서 슬그머니 조개로서는 할 수 없는 이야기로 넘어가는데, 그 전환점에는 항상 조개껍질이 있다. 먼저 부드러운 몸이 껍질을 만들고 나면 그 의미를 해석하는 목소리가 뒤따른다. 이야기의 시작은 매번 같다. 얕은 바닷가에 단순한 연체동물이 살고 있다. 그것은 아직 아무것도 분별하지 않고, 그래서 아무 형태도 취하지 않는다.

여러분이 그 당시에 대해 알고 싶어 한다고 해도 나로서는 별로 할 말이 없습니다. 나는 형태가 없었어요. 형태가 무엇인지도 몰랐고, 형태를 가질 수 있다는 것조차 몰랐습니다. 나는 되는대로 사방으로 조금씩 자라났지요. 이것이 여러분이 방사상 대칭이라고 부르는 것이라면 나는 방사상 대칭으로 자란 셈입니다. 내가 왜 어느 한쪽으로 더 자라야 했겠습니까? 나는 눈도 없고 머리도 없고, 몸의 어느 한 부분도 다른 부분과 다른 곳이 없었어요. 지금 사람들은 내가 가졌던 두 개의 구멍 중 하나는 입이고 다른 하나는 항문이라고 나를 설득하려 하지요. 그러니까 그때 이미 내가 삼엽충이나 여러분과 마찬가지로 좌우대칭이었다는 겁니다. 그렇지만 내 기억으로 난 그런 구멍들을 전혀 구별하지 못했습니다.

나는 내키는 대로 음식을 통과시킬 수 있었습니다. 안으로 들여보내나 밖으로 내보내나 똑같았어요.[1]

이 동물은 서서히 내부와 외부를 구별하고 공간의 저편에서 감지되는 다른 존재들에 흥미를 느끼면서 자기만의 껍질을 만들기 시작한다. 처음에 크프우프크는 이것을 자기 표현적인 제작 행위로 설명한다. "나는 내 존재를 명확히 표시할 수 있는 것, 나머지 모든 무분별한 불확실성에서 내 개성을 보호해줄 것을 만들고 싶었습니다. 이 새로운 의도를 설명하기 위해 여러분이 많은 말을 할 필요는 없을 겁니다. 이미 내가 말한 '만들다', '만들고 싶다'라는 최초의 말이면 충분하니까요." 다시 말해 조개껍질은 원형적 인공물로 나타난다. 하지만 이 껍질은 조개가 디자인한 것이 아니며, 엄밀히 말하자면 껍질을 만드는 행위를 통해 조개가 출현한 것이다. 크프우프크는 자신에게서 발생한 낯선 것을 자기의 일부로 통합하려고 애쓰면서 실질적으로 자기를 재구축한다. 내가 만든 저것은 무엇인가? 그것은 "단단하고 알록달록하며, 밖은 거칠거칠하고 안은 매끄럽고 윤이 나는 방패"다. 그것은 "나와 다르면서도 나의 가장 진실한 부분", "내가 누구인지에 대한 설명, 부피와 선과 색깔과 단단한 물질을 지녔고, 리듬감 있게 변형된 나의 초상화"다. 이런 식으로 껍질은 내가 나임을 알려주는 나의 이미지로 선언된다.

그러나 살아 있는 조개는 자기가 만든 이미지를 보지 못한다. 심지어 조개는 자기가 만드는 이미지를 상상하지도 않

는다. 크프우프크는 껍질이 스스로 만들어졌고, 그동안 자기는 석회질을 분비하는 데만 집중했다고 말한다. 그럼에도 그 속에서 이미 어떤 생각이 싹트고 있다. 전에 없던 무언가가 만들어질 수 있다는 생각, 그로 인해 연쇄적인 변화가 일어날 수 있다는 생각, 그런 변화를 견인하는 자기 자신에 관한 생각이 크프우프크를 사로잡는다. "나는 조개껍질이나 다른 아무것도 생각할 줄 몰랐어요. 그렇지만 조개껍질을 만들려고 애쓰면서 무언가 만들고 있다는 생각을 하려고 노력했습니다. 만들 수 있는 모든 걸 생각했어요. 그러니까 그렇게 단조로운 노동은 아니었지요. 그런 노동 과정에서 무언가 생각하려는 노력이 수많은 유형의 생각으로 뻗어 나가고, 그것들 각각이 다시 수많은 사물을 만들 수 있는 수많은 행위로 뻗어 나가니까요. 그런 사물들을 만드는 일이 조개껍질의 나선을 한 바퀴씩 만들어 내는 행위에 함축되어 있었습니다."[2] 이렇게 크프우프크는 껍질과 그것을 제작하는 행위에 잠재된 무한한 가능성을 생각하면서 조금씩 껍질 아래의 좁은 공간을 벗어난다. 그것은 바깥으로 나와서 조개껍질의 우툴두툴한 겉면을 보고, 그 껍질을 만든 부드러운 몸의 역량과 한계를 보고, 연체동물들이 떠다니는 바닷속 풍경과 그들의 미래상을 본다.

그 결과, 조개는 껍질의 안과 바깥으로 분열한다. 한편에는 예술가처럼 그 의미와 기능이 불확실한 사물을 만들어 내는 조개가 있고, 다른 한편에는 비평가처럼 그 사물을 해명하려는 조개가 있다. 하나는 껍질 안에 머물고, 다른 하나는

껍질 바깥으로 나간다. 크프우프크의 목소리는 몸에 속박되지 않고 어디든 갈 수 있는 것처럼 보인다. 실제로 이 허풍쟁이는 순식간에 5억 년을 가로질러 각양각색의 인공물이 넘쳐나는 현대적 도시를 묘사하면서 최초의 조개껍질에 함축된 가능성이 만개한 광경에 감탄한다. 그러나 크프우프크가 보고 있는 것은 조개껍질이 불러일으키는 신기루다. 조개는 자신이 만든 사물의 의미를 읽어 내려고 애쓰면서 거기 없는 무언가를 본다. 조개껍질은 종이나 개체의 표식으로 기능할 수 있지만 그 조개의 완전한 재현을 제공하진 않는다. 오히려 그것은 살아 있는 몸이 특정한 지식의 표상으로 환원되지 않는 생성적 역량을 가지고 자기가 속한 세계를 변화시킬 수 있음을 보여준다. 껍질은 몸에서 떨어져 나온 정체불명의 사물로서 시선을 끌고 본래의 출발점에서 이탈하는 생각을 불러일으킨다. 하지만 그렇기 때문에 껍질의 비전을 통해 자기를 이해하려는 크프우프크 역시 원래의 몸에서 떨어져 나온다.

크프우프크는 이러한 분리를 참된 자기의 이미지에 도달하는 과정으로 설명하면서 시각성에 대한 독특한 이론을 전개한다. 그에 따르면 이미지는 수동적으로 지각되는 두께 없는 피막이 아니라 사물의 시각성이 능동적으로 발휘된 효과다. 먼저 껍질이라는 시선을 끄는 볼거리가 출현하고, 그에 이끌려 눈과 시신경이 발생한다. 크프우프크는 동물의 시각 기관이 "이미지가 되려는 것의 힘으로 몸 바깥에서 뚫고 들어간 동굴"이며, 자신의 발명품인 껍질에서 비롯된 수많은 것 중에서도 가장 특별한 것이라고 자랑한다.[3] 이 수다스러

운 목소리는 껍질을 만든 것이 자신이므로 거기서 파생된 것들도 모두 자기의 창조물에 속한다고 주장한다. 그렇지만 껍질이 이미지와 그 수용체를 발생시킬 힘이 있다는 말을 곧이 곧대로 받는다면, 크프우프크는 조개껍질이 보여주는 것들에 매혹되어 그 이미지를 수용하기 위해 누구보다 넓고 깊게 파헤쳐진 동굴의 음향 효과라고 해야 할 것이다. 조개에서 껍질, 이미지, 눈으로 이어지는 연쇄의 끝에서 크프우프크가 재잘거린다. 그 목소리는 껍질을 만든 몸이 아니라 껍질의 시각성에 의해 조각된 내면의 극장에서 자기의 진정한 이미지를 찾는다.

이 모든 눈들은 내 눈이었습니다. 그 눈들을 있게 한 건 나였습니다. 내가 적극적인 역할을 했지요. 그것들에 최초의 재료, 즉 이미지를 제공했으니까요. 눈과 더불어 나머지 모든 것이 생겨났습니다. 그러니까 다른 이들이 눈을 가짐으로써 그들 각각의 형태와 기능 속에서 이룰 수 있었던 모든 것, 눈을 가짐으로써 그들 각각의 형태와 기능 속에서 만들 수 있었던 수많은 사물은 바로 내가 만든 것에서 태어난 겁니다. 그곳에 있었던 나의 존재 속에, 내가 수컷과 암컷 등등과 맺었던 관계 속에, 조개껍질을 만드는 과정 속에, 그 모든 것이 포함되어 있었습니다. 내가 그걸 전부 예상했던 셈이지요. 그리고 그 각각의 눈 아래에 내가 살고 있었습니다. 또 다른 나, 내 이미지 중 하나가 그곳에 머물면서 그녀의 이미지, 그녀의 가장 충실한 이미지와 만나고 있었습니다. 반액체 상태

의 홍채, 검은 눈동자, 망막의 거울 궁전을 가로질러 열리는 저 너머 세상에서, 해안선도 경계선도 없이 펼쳐지는 진정한 우리의 요소 속에서 말입니다.[4]

크프우프크는 계속 말을 바꾸면서 자기가 한낱 조개에 국한되지 않음을 분명히 밝힌다. 그것은 생물학적 진화의 과정에서 발생하여 그 축축한 기원을 벗어난 순수 정신, 또는 그저 이미지들을 조합하여 말의 그물을 짜는 유령 같은 목소리, 다시 말해 이야기꾼이다. 크프우프크는 몸이 속한 물리적 차원 너머의 신화적 극장에서 무엇이든 말하고 그릴 수 있는 자유를 누린다. 하지만 그러려면 먼저 조개가 껍질을 만들고 그 이미지가 이제 막 발생하고 있는 눈과 공진화하여 표상의 공간을 형성해야 한다. 이런 점에서 첫 번째 이야기는 원형적인 이미지의 그릇이 만들어지고 그것이 어떤 목소리를 불러내는 이중의 기원 설화로 귀결된다. 눈에 보이는 것의 수수께끼에서 말이 시작되고 의식이 깨어나 상상의 극장에서 자유롭고 진실한 자기의 영토를 발견한다. 그렇지만 이 행복한 결말은 살아 있는 몸을 비껴간다. 껍질을 만든 조개의 관점에서, 이 이야기가 약속하는 것은 자기 동일성의 완성이 아니라 자기로부터 자기 아닌 것이 산출되어 데굴데굴 굴러가 버리는 자기 차이화의 여정이다.

1. 이탈로 칼비노, 「나선」(1965), 『모든 우주만화』, 이현경 옮김, 민음사, 2018, 167–168. 이하 이 책의 인용문은 Italo Calvino, *The Complete Cosmicomics*, trans. Martin McLaughlin et al., Boston & New York: Mariner Books, 2015을 참조하여 수정했다.

2. 같은 글, 173–176. 최초의 조개껍질이 만들어지는 과정에 대한 크프우프크의 이야기는 폴 발레리가 「인간과 조개껍질」(1937)에서 수행한 사고실험을 변주한다. 발레리는 조개껍질에 관해 아무 지식도 없는 사람이 그것을 처음 보면 '대체 누가 어떻게 이런 걸 만들었는지' 궁금해할 것이며, 이렇게 제작의 비밀을 추구하는 것이 인간 지식의 근원이자 한계라고 말한다. 근대적 인간은 머릿속에서 다시 만들어 볼 수 있는 것만을 알기에 조개껍질을 만드는 조개를 이해할 수 없다. 칼비노는 화자를 조개로 설정함으로써 이 한계를 돌파하려 하지만, 크프우프크는 기억과 상상의 공간에서 조개껍질을 다시 만들면서 살아 있는 조개로부터 점점 더 멀어질 뿐이다. 폴 발레리, 『인간과 조개껍질: 폴 발레리 비평선—예술론』, 정락길 옮김, 서울: 이모션픽처스, 2021, 115–151 참조.

3. 같은 글, 181. 눈이 먼저인가, 아니면 이미지가 먼저인가? 이들의 관계는 닭과 달걀과 같다. 이미지가 눈을 만든다는 크프우프크의 주장은 언뜻 비논리적으로 들리지만, 실제로 눈에 보이는 것은 그 자체로 하나의 역량으로 간주될 수 있다. 가시적 세계와 그 거주자들의 시각적 역량은 상호적으로 형성되며, 여기에는 보는 힘만큼이나 보이는 힘이 작용한다. 동물의 시각 기관은 진화의 역사에서 적어도 40번 이상 독자적으로 발생한 것으로 추정된다. 조개를 비롯한 연체동물문의 여러 종은 제각기 다양한 형태의 눈들을 진화시켰는데, 그 과정에서 개방된 시각장은 흐릿하지만 매우 역동적이었을 것이다. Richard Dawkins, "The Forty-Fold Path to Enlightenment", *Climbing Mount Improbable*, New York & London: W.W. Norton & Company, 1997, 138–197 참조.

4. 같은 글, 183–184. 원래 이 단편은 1965년 발행된 첫 번째 『우주만화』의 마지막 수록작이었다. 그 책의 문맥에서 「나선」은 독자를 환상적 시공간으로 끌어들이는 서사 예술의 비밀을 밝히는 책의 대단원으로 읽혔을 것이다. 크프우프크는 시공을 초월하여 우주 만물을 머릿속에서 다시 만들어 보는 전능한 정신이지만, 또한 수많은 조개껍질 중 하나에서 흘러나오는 웅얼거림이기도 하다. 결국 독자는 우주를 유람한 것이 아니라 단지 한 권의

책을 읽고 있었을 뿐이다. 이는 칼비노의 동시대인이었던 미셸 푸코가 "도서관 환상"이라고 불렀던 것의 일례다. "꿈꾸기 위해서는 눈을 감을 것이 아니라 읽어야 한다. 진정한 이미지란 다름아닌 인식이며, 또한 이미 말해진 단어들, 정확한 조사, 무수한 세밀한 정보들, 기록의 미세한 조각들, 근대적 경험에 불가능으로의 힘을 가져다주는 재현의 복제들이다. 단 한 번 발생했다가 사라지는 것들을 우리에게 다시 가져다주는 저 반복의 끈덕진 소음들이 있다. 상상적인 것은 실제의 것을 부정하거나 혹은 보충하지 않는다. 그것은 기호들 사이에서 그리고 책에서 책으로, 제언들과 주석들의 틈 안에서 펼쳐진다. 그것은 텍스트 한가운데에서 태어나고 형성된다. 말하자면 그것은 도서관의 한 현상이다." 미셸 푸코, 「도서관 환상」(1967), 김용기 옮김, 『미셸 푸코의 문학비평』, 김현 엮음, 서울: 문학과지성사, 1989, 219.

방랑하는 껍질들

첫 번째 이야기에서 조개는 껍질을 생성하지만 그것을 소유하지 못한다. 조개껍질과 그 이미지는 원래 그것을 분비했던 조개에서 떨어져 나와 별도의 운동을 개시한다. 조개가 최초의 제작 행위를 통해 시각적 세계의 가능성을 개방하고 자기를 실현한다는 크프우프크의 이야기를 곧이곧대로 받아들인다 해도, 그 과정에서 조개는 원래의 형태 없는 연체동물과 다른 무언가로 변신한다. 조개껍질은 자기를 남들과 구별하는 표식으로 창안되지만 온전히 자기 자신에게 속하지 않는 이질적 사물로서 차이를 증식시키고 조개의 삶을 분열시킨다. 껍질의 안팎에 달라붙은 몸과 목소리는 상이한 방식으로 존재할 뿐만 아니라 질적으로 다른 시간에 속한다. 조개의 몸이 껍질을 분비하는 점진적인 변화 속에 머문다면, 목소리는 껍질을 새로운 맥락에 위치시키며 불연속적인 도약을 거듭한 끝에 더는 작은 연체동물에 자기를 일치시킬 수 없는 유령 같은 것으로 변모한다.

두 번째 이야기는 조개가 이 같은 이탈적 움직임을 차단

하면서 다시 한번 자기 동일성을 구축하려고 시도하는 데서 시작한다. 이제 껍질은 막연한 자기표현이 아니라 조개의 삶을 기록하고 인도하는 책으로 재해석된다. 나선형으로 분비되는 석회질은 조개가 살아온 매 순간의 물질적 흔적으로서 지난 시간을 조망하고 측량할 수 있는 수단을 제공한다. 크프우프크는 이것을 "오로지 나만의 시간, 나만이 조절할 수 있는 자족적 시간, 시곗바늘이 가리키는 시간을 누구에게도 알릴 필요가 없는 시계"라고 설명한다. 조개껍질은 자기 자신의 주기적 운동에 기반한 일종의 책력 또는 일인용 천구로서 조개가 안심하고 머물 수 있는 집을 제공한다. 말하자면 조개는 외부와 단절된 채 스스로 되풀이해서 읽고 쓰는 책 속에서 살아간다. 조개껍질이 발산하는 이미지는 더이상 외부를 향하지 않고 조개가 열망한 삶의 형태를 조개 자신에게 비춰 보인다. 이처럼 몸과 이미지, 미래와 과거가 서로를 본받는 순환 구조 속에서 조개는 자기에 대한 완전한 통제력을 확보한다. 그러나 이 시간은 오래 가지 않는데, 왜냐하면 어떤 조개도 죽음을 피할 순 없기 때문이다.

시간은 버티지 못하고 흐트러지고 모래 언덕처럼 무너집니다. 시간은 소금 결정처럼 다면적이고 산호초처럼 가지가 나뉘고 해면처럼 구멍이 숭숭합니다 (내가 여기까지 오기 위해 어떤 구멍과 틈새를 통과했는지는 말하지 않겠습니다). 무한한 나선은 만들 수 없었습니다. 조개껍질이 계속 자라다가 어느 순간 멈추면 그걸로 끝입니다. 또 다른 곳

에서 또 다른 자가 껍질을 만들기 시작하겠지요. 매 순간 수천 개의 껍질이 생겨나고 나선이 한 바퀴 돌아갈 때마다 수만 개의 껍질이 자라나지만, 조만간 모두 멈추고 파도가 텅 빈 껍질을 쓸어 갑니다. 우리의 노력은 허사였어요. 시간은 지속하지 않았습니다. 그것은 부서지고 산산조각이 나는 물질이었어요. 우리가 만든 건 겨우 작은 조개껍질의 나선 길이만큼 지속하는 시간의 환상, 뚝뚝 끊어지고 제각기 흩어져서 서로 연결되거나 비교될 수도 없는 시간의 파편들이었습니다. 아낌없는 노동의 잔해 위로 모래가 내려앉았습니다. 가끔 불어오는 바람을 타고, 모래 시간이 텅 빈 껍질들을 공중에 띄웠다가 다시 떨어뜨리며 연속적인 지층 아래 파묻었습니다.[5]

조개의 죽음으로 인해 목소리는 다시 몸 밖으로 튕겨 나온다. 이는 신체적 구속을 벗어난 자유로운 상상력의 도약과는 전혀 다른 충격적인 경험이다. 이제 정말로 유령이 된 크프우프크는 반복되는 실패에 환멸을 느끼며 죽음 이후의 시간에 관해 말하기 시작한다. 그것은 조개에서 떨어져 나온 후에도 계속되는 조개껍질의 기이한 삶에 관한 이야기다. 껍질은 몸보다 훨씬 오랫동안 살아남지만 영원히 보존되지는 않으며, 그 또한 바스러지는 물질로서 나름의 생애주기를 따른다. 발생 단계의 껍질은 스스로 자신을 조직하는 살아 있는 몸의 한 부분으로 출현하여 그 삶의 시간을 특징적인 이미지로 각인한다. 그러나 일단 몸에서 분리되고 나면, 껍질은 모

든 것을 침식하는 죽음의 시간에 의해 천천히 깎여 나간다. 이러한 변성 과정을 통해 완전히 해체된 껍질은 모래로 돌아갈 것이다. 모래는 언뜻 보기에 아무 이미지도 남지 않은 비정형의 혼합물로서 또 다른 조개가 태어나고 자랄 수 있는 토양을 제공한다.

그런데 조개껍질은 이러한 삶과 죽음의 순환에서도 이탈하여 새로운 분기점들을 만든다. 크프우프크의 이야기에서, 모래바람에 휩쓸린 조개껍질은 죽은 생물의 잔해가 층층이 쌓인 땅껍질의 일부가 되고, 오랜 시간이 지난 후에 다시 지상으로 융기하여 후대에 지구의 역사를 펼쳐 보이는 점토판의 책으로 변모한다. 지층은 물질적으로 고정된 시간의 풍경을 보여준다는 점에서 조개껍질과 닮았다. 그러나 조개껍질의 시간 이미지가 살아 있는 몸에서 생성된 리듬의 기록인 반면, 지질학적 시간 이미지는 삶이 멈춘 곳에서 그 불완전한 흔적들이 만들어 내는 무늬다. 이 두 갈래의 시간은 연속되지도 대칭을 이루지도 않는다. 누군가 껍질에 쓴 것을 뒤따라온 자가 읽는 것이 아니다. 지질학적 시간에서 식별되는 것은 조개껍질에 새겨진 개별적인 조개의 일생이 아니라 생물 종들이 차례로 번성하고 멸종하는 포괄적 역사다. 사라진 존재들이 남긴 자국은 울퉁불퉁한 땅껍질 속에서 다른 자국들과 연결되어 새로운 책을 이룬다. 그것은 구멍이 숭숭 뚫린 텍스트로서 급진적인 재해석과 고쳐 쓰기, 아직 충분히 알려지지 않은 시간의 다른 형태들을 암시한다.

이 책을 어떻게 읽고 쓸 수 있을까? 이는 곧 과거의 잔해

로 이루어진 땅의 책 속에서 무엇을 배우고 어떤 이야기를 덧붙이면서 살아갈 수 있을까 하는 질문이기도 하다. 한때 조개껍질을 만들고 그 안에 거주했던 자로서, 크프우프크는 두 가지 접근을 제시한다. 하나는 껍질의 책에서 지워지거나 누락된 부분에서 자유의 약속을 읽어 내는 것이다. 조개는 삶을 철저한 규칙성 속에 가두고 그 질서를 자신의 껍질에 새겨 넣었지만, 껍질은 얼마든지 부수고 새로 만들 수 있다. 크프우프크는 실제로 인간들이 이런 관점에서 조개무덤을 해독하고 그 위에 그들의 집을 지었다고 평가한다.[6] 근대적 인간은 의식적으로 과거와 단절하면서 그들이 원하는 대로 미래를 그리기 위한 공간을 만들었다. 필연의 지배를 받지 않는 순수한 자유를 꿈꾸든, 아니면 자기의 본질에 부합하는 이상적인 세계를 지향하든 간에, 이는 자기가 위치하는 시공간을 스스로 수립하는 행위라는 점에서 조개껍질 만들기의 연장선에 있다. 그렇기 때문에 역사를 만드는 인간도 조개와 마찬가지로 자기 분열을 경험한다.

첫 번째 이야기에서 이 분리는 몸의 물질적 한계를 넘어서는 자유로운 정신의 깨어남으로 찬미된다. 하지만 거꾸로 보면 우리는 그런 자유의 대가로 자신의 몸에 일체화된 삶을 포기해야 한다. 두 번째 이야기는 이 상실을 애도한다. 크프우프크는 죽은 조개의 시점에서 살아 있는 몸을 대변하려고 애쓰지만, 그것은 이미 몸에서 절단된 유령의 목소리다. 역사의 시간에서 소외되고 지질학적 시간에서 누락된 몸은 복구 불가능한 빈자리로만 모습을 드러낸다. 이 공백은 크프우

프크가 보고 듣는 모든 것을 상실된 것의 기호로 변형시킨다. 원래의 몸체가 보존되었든, 아니면 그 흔적을 알아볼 수 없을 정도로 변형되거나 소실되었든 간에, 땅에 누적된 모든 것은 한때 살아 있었던 몸들의 부재를 증언하는 것으로 독해된다. 이것이 땅껍질의 책을 읽는 또 하나의 관점이다.

어쨌든 누군가는 시작해야 했지요. 단순히 무엇을 만드는 것이 아니라 그 제작의 행위 속에서 무언가가 되어야 했어요. 그래야 버려지고 파묻힌 모든 것이 그 제작자를 가리키는 기호가 될 테니까요. 점토에 남은 생선 뼈 흔적, 화석연료가 된 숲, 텍사스의 백악기 진흙에 남은 공룡 발자국, 구석기의 깨진 돌, 1만 2천 년 전에 뜯어먹은 풀이 아직 이빨에 남아 있는 베레소브카 툰드라의 매머드 사체, 빌렌도르프의 비너스, 우르의 유적, 사해 문서, 토르첼로 섬에서 불쑥 솟아난 롬바르디아의 창끝, 성당기사단의 예배당, 잉카의 보물, 겨울 궁전과 스몰니 수도원, 자동차의 무덤…. 여러분은 우리의 중단된 나선에서 출발해서 이른바 역사라는 지속적 나선을 조립했습니다. 그렇게 기뻐할 일인지는 잘 모르겠군요. 나는 내 것이 아닌 그 나선을 평가할 수 없습니다. 내 입장에서 그것은 발자국으로 남은 시간, 우리의 실패한 모험이 남긴 흔적, 시간의 역상, 층층이 쌓인 잔해와 조개껍질, 멸망함으로써 보존된 것들의 공동묘지, 걸음을 멈춰서 간신히 당신들에게 도달한 것들의 기록입니다. 당신들의 역사는 우리와 반대입니다. 우리는 움직임으로써 도달하지 못한 쪽, 살아남기

위해 사라져야 했던 쪽이지요. 항아리를 빚는 손, 알렉산드리아에서 불탄 서가, 필사자의 발음법, 껍질을 분비하는 연체동물의 살….[7]

역사의 맞은편에서, 이야기꾼은 조개무덤 아래의 빈 구멍들을 떠돌며 상실된 것들의 이야기를 엮는 고고학적 예술을 개시한다. 이는 『우주만화』 연작의 여러 출발점 중 하나다. 한 이야기의 끝은 또 다른 이야기의 시작이 된다. 이야기꾼은 그가 되찾고 싶은 것에 도달할 수 없기에 거듭해서 이야기를 고쳐 쓴다. 그 부단한 움직임 속에서 조개무덤은 끝없이 파헤쳐지고 재편되는 발굴 현장이자 영원히 상실된 것에 봉헌된 신화적 공간으로 변화한다. 이제 우리는 첫 번째 이야기와 다른 결말에 도달했다. 그렇지만 몸이 껍질을 만들고 그것이 몸의 빈자리를 만들며 그 공간이 유령 같은 말과 이미지의 극장이 된다는 기본 도식은 변하지 않는다. 살아 있는 몸은 그 자리에 초대되지 못한다. 크프우프크는 사라진 몸들이 모든 이야기의 공동 저자라고 주장하면서 이 상실을 벌충하려 애쓴다. "비록 모르고 한 일이지만 우리가 거기 쓰지 않았다면, 어떻게 될지 뻔히 알았기 때문에 쓰지 않으려 했다면, (내가 여기 있는 동안에는 계속 당신들의 은유를 써도 괜찮겠지요) 이정표가 되는 것, 기호가 되는 것, 우리와 다른 존재들 간의 연결 고리로 작용하는 것, 그 자체로 존재하면서 다른 이들을 위해 흔쾌히 다른 무언가가 되는 것을 거부했다면, 당신들이 어떻게 그걸 읽을 수 있었겠습니까?" 하지만 그것은

이미 조개의 유령이 아니라 조개무덤을 한 권의 책으로 읽고 있는 저자의 목소리다.

칼비노의 조개껍질 이야기는 유기체의 자기 동일성이나 이미지의 자기 지시성으로 환원되지 않는 껍질의 역사성을 우화적으로 전달한다. 그렇지만 이 이야기 속의 껍질은 깨끗하게 살을 발라낸 무기질의 기호로, 더 정확히 말해 기호의 수수께끼를 탐구하는 알레고리로 귀결된다. 저자는 껍질을 만드는 몸을 이야기를 만드는 목소리로 치환하는 마술을 부린다. 살아 있는 몸은 모든 것의 출발점으로서 차이를 생산하는 능력이 있으나 자신의 생산에서 소외되고 자기 이미지를 통제하지 못하며 스스로 말하지 못한다. 크프우프크는 몸의 목소리가 아니다. 그것은 몸이 껍질을 남기고 사라진 곳에 들어와서 몸의 이야기를 시작하는 낯선 정신의 목소리다. 크프우프크가 매번 다른 이야기를 지어낼 수 있는 까닭은 그것이 몸과 어긋나 있기 때문이다. 몸은 돌아갈 수 없는 기원으로서 목소리를 인도하지만, 그 자체는 말과 이미지로 간단히 옮겨지지 않는 불투명한 살덩어리로서 신비롭게 침묵한다.

5. 이탈로 칼비노, 「껍질과 시간」(1968), 『모든 우주만화』, 423-424.

6. 파올로 로시는 17-18세기 유럽의 학술적 문헌에 나타나는 화석에 대한 다양한 해석들을 지질학, 신학, 역사학의 변천 속에서 재조명한다. 알프스와 피레네 산맥 등지에서 발견되는 조개껍질 화석은 당대의 지식으로 이해하기 어려운 기이한 현상이었다. 해양생물의 잔해로 보든 아니면 모암에서 생성된 특이한 형태의 암석으로 이해하든 간에, 이들의 존재는 신이 수천 년 전에 지금과 같은 모습으로 우주를 창조했다는 전통적 관념에 흠집을 냈다. 그 작은 구멍은 신, 인간, 자연의 관계가 공간적으로 고정되지 않고 장구한 시간 속에서 전개되는 역동적 우주에 대한 유물론적 사변을 촉진했고, 과학적 가설과 소설 사이의 거대서사들을 증식시키면서 자연철학과 역사철학 양쪽 모두에 영향을 끼쳤다. Paolo Rossi, *The Dark Abyss of Time: The History of the Earth and the History of Nations from Hooke to Vico*, trans. Lydia G. Cochrane, Chicago & London: University of Chicago Press, 1984, 3-119 참조.

콘라트 게스너(Conrad Gessner), 『온갖 종류의 화석, 보석, 광석, 금속, 그 외에 관하여(De omni rerum fossilium genere, gemmis, lapidibus, metallis, et huiusmodi: libri aliquot, plerique nunc primum editi)』(1565-66), Courtesy of The Linda Hall Library of Science, Engineering & Technology.

7. 「껍질과 시간」, 426-427. 칼비노가 조개껍질 가면을 쓰고 이 세계를 거대한 조개무덤으로 바라볼 때, 그는 디디-위베르만이 비판적으로 묘사하는 묵시론적 전망에 사로잡혀 있다. "묵시론적 전망은 우월하고도 근본적인 진리의 계시가 도래할 수 있도록 우리에게 근본적인 파괴의 웅장한 풍경을 제안한다." 칼비노는 자연과 인간의 역사를 피할 수 없는 죽음의 운명으로 통합하면서 예술을 기억과 애도의 행위에 결부시킨다. 모든 것을 이미 언제나 잔여적인 것으로 비추는 필멸성의 진리가 역사의 이면에서 무상한 것들의 이미지를 들추며 부활과 영원을 소망하는 예술의 지평을 개방한다. 그러나 조개껍질 자체는 "한시적이고, 경험적이고, 산발적이고, 미약하고, 잡다하고, 일시적인 것"으로서 디디-위베르만이 묵시론적 전망에 대립시키는 "진리의 미광들", "시간을 일시적으로 볼 수 있거나 읽을 수 있는 것으로" 만드는 "거의 아무것도 아닌" 이미지들과도 연합될 수 있다. 디디-위베르만은 이런 이미지들을 반딧불의 잔존으로 형상화하면서 그로부터 우리의 파괴 불가능성이라는 "희망의 원리"를 읽어낸다. 여기서 남은 질문은 파괴 불가능한 우리가 정확히 무엇이냐는 것이다. 조르주 디디-위베르만, 『반딧불의 잔존: 이미지의 정치학』, 김홍기 옮김, 서울: 도서출판 길, 2020, 77-86, 58-63 참조.

몸이라는 공간

몸을 배제하지 않고 껍질의 이야기를 하려면 말없는 살로 환원되지 않는 다른 몸을 그려낼 수 있어야 한다. 우리가 필요한 것은 연체동물보다 고등하거나 유능한 몸이 아니라 칼비노의 조개와 다른 방식으로 껍질과 관계 맺는 몸이다. 껍질은 그에 결부된 몸을 반영하고 변형할 수 있는 상호작용적 거울로서 몸의 과거와 미래에 관한 생각을 불러일으킨다. 하지만 그런 관조의 대상이 되기 전에, 껍질은 살아 있는 몸의 보철물이자 현재의 거처로서 세계와의 관계를 규정한다. 우리의 몸이 어디까지 뻗어 있고 무엇을 할 수 있는가는 어떤 껍질이 우리의 몸을 감싸는가에 달렸다. 몸이 껍질을 이용하여 자기 자신과 주변 환경을 변화시킬 수 있다면, 몸의 이야기는 벌거벗은 몸의 윤곽이 아니라 자신을 변용하고 확산시키는 몸의 고유한 역량을 따라가야 한다.

그렇다면 어떤 껍질이 그런 몸의 움직임을 보여줄 수 있을까? 앙리 르페브르는 『공간의 생산』에서 스스로 자신의 공간을 형성하는 살아 있는 몸의 역량에 관해 논하며 거미줄

의 예를 들었다. 거미줄은 몸이 분비하고 직조하는 행위의 장으로서 거미의 감각운동 능력을 비약적으로 증대한다. 거미는 알에서 깨자마자 실을 내뿜으면서 이동하기 시작하는데, 그 끈끈한 물질은 확산 가능한 신체 일부로서 거미가 다양하게 활용할 수 있는 유연한 껍질을 이룬다. 르페브르는 거미줄의 정교한 기하학적 형태가 활기찬 몸의 움직임 속에서 형성된 것이므로 그것을 제대로 이해하려면 인간 정신의 대상으로 변조할 것이 아니라 거미의 수행적 사고를 따라가야 한다고 여겼다. 그가 보기에 거미줄은 추상적인 공간의 표상에 선행하는 몸의 공간적 지능과 생산성을 보여주는 산 증거였다. 살아 있는 몸을 정신이 운행하는 기계, 합목적적 형태가 부여된 물질, 텅 빈 공간에 위치한 물리적 대상이 아니라 능동적인 사고와 행위의 주체로 고쳐 그리기 위해, 르페브르는 투명한 거미줄을 치는 작은 거미를 책 속으로 데려왔다.

거미는 공간을 생산하고 분비하고 점유한다. 그것은 거미줄의 공간, 자기 나름대로 전략과 필요가 담긴 공간을 생성한다. 이런 거미의 공간을 개별 대상들, 이를테면 거미의 몸, 분비샘과 발, 거미줄에 걸리는 것들, 거미줄을 구성하는 실, 거미가 잡으려는 파리 등이 점유하는 추상적인 공간으로 생각해야 할까? 아니다. 그렇게 하면 거미를 분석적 지능의 공간, 담론의 공간, 내 앞에 놓인 이런 종이의 공간에 위치시키게 된다. (⋯) 거미는 자신의 몸을 연장한다고 생각하면

서 거미줄을 짜는가? 비판의 여지가 있는 표현이지만, 그렇다. 거미줄에는 대칭과 비대칭, 공간적 구조(접점, 망, 중심과 주변 등)가 있다. 그런데 거미는 이런 구조를 알았을까? 우리가 생각하는 지식의 형태로? 아닐 것이다. 거미는 생산한다. 아무 생각 없이? 물론 거미도 생각한다. 거미의 생산은 명백하게 생각을 요구하지만 우리와 같은 방식은 아니다. 거미의 생산은 그 특성상 언어적 추상보다도 조개껍질이나 질레지우스가 노래한 꽃에 가깝다. 공간의 생산은 우선 몸의 생산에서 시작되어 분비를 통한 주거지, 도구, 수단의 생산으로 연장된다.[8]

몸의 공간은 기하학적으로 결정되지 않는다. 움직이는 몸은 자신을 중심으로 앞뒤, 좌우, 상하의 방향을 설정하고 주변 환경을 탐색한다. 거미는 줄을 타고 이동하면서 영역을 그려나가는데, 이때 두 점 사이의 거리는 정량적으로 측정되는 것이 아니라 자신의 몸을 던져서 닿을 수 있는가 없는가에 의해 결정된다. 그 거리는 바람의 방향과 세기에 따라 줄어들거나 늘어나며, 만약 두 지점을 연결하는 줄을 설치한다면 질적으로 달라질 것이다. 거미는 자기를 공간의 척도이자 구축의 수단으로 이용하여 자신의 신체적 역량을 극대화하는 역동적 그물망을 형성한다. 르페브르는 거미줄의 공간을 거미의 확장된 몸처럼 묘사하면서 몸과 껍질, 그리고 몸이 작용하는 공간을 의도적으로 혼동하는데, 이는 외부 관찰자의 시점에서 대상화된 몸을 해체하고 몸이 고유한 역량의 발휘 속에

서 체험하는 자기의 양태와 그 물질적 조건의 연속성을 부각하기 위해서다.

그렇다고 몸이 무한정 확장되는 건 아니다. 거미는 집을 짓고 먹잇감을 사냥하면서 물질화된 정보와 에너지의 흐름이 드나드는 다공성의 유한한 공간을 형성한다. 몸의 구성성분은 모두 외부에서 오지만, 유기체는 그중 일부를 자신으로 받아들이고 또 다른 일부는 이물질로 간주하여 배출한다. 요컨대 우리는 채집하고 배설하고 청소하면서 자기 자신을 유지한다. 살아 있는 몸은 무엇이 나의 일부분이고 무엇이 아닌지 판별하는 행위의 주체이자 선별적인 장소다. 그것은 아무것도 없는 곳에서 자신을 창조하지 못하지만 이미 존재하는 것들 사이에서 자기를 구별해낸다. 다시 말해 "물질적 영역에서 도구나 대상을 생산하기 이전에, 거기서 양분을 섭취하여 자기를 생산하고 또 재생산하여 몸을 증식하기 이전에, 모든 살아 있는 몸은 하나의 공간이며 자신의 공간을 가진다. 몸은 공간 속에서 자신을 생산하는 동시에 그 공간을 생산한다."[9] 르페브르는 몸을 고정된 물질적 배치가 아니라 물질성 속에서 스스로 조직되는 공간이자 그 산물로 이해한다. 아주 단순하게 생각하면 몸은 그저 투과성의 부드러운 주머니이며 거기서 모든 것이 시작된다.

그렇다면 몸이 껍질을 만드는 것이 아니라 겹겹의 껍질들 사이에서 몸이 출현한다고 말할 수도 있지 않을까? 이러한 재해석의 가능성은 칼비노의 조개껍질 이야기가 시작된 지점, 즉 몸이 존재할 뿐인 최초의 순간으로 우리를 돌려보낸

다. 르페브르가 묘사하는 공간적 몸은 바닷물에 잠겨 있지 않아도 늘 일렁이는데, 왜냐하면 나의 몸이라는 공간은 나와 내가 아닌 것의 경계가 계속 재검토되는 가변적 영역이기 때문이다. "공간, 나의 공간이라는 것은 내가 엮여 들어간 맥락이 아니다. 나의 공간은 우선 내 몸이며, 그림자나 거울상처럼 따라다니는 내 몸의 타자이기도 하다. 그것은 내 몸을 건드리고 파고들면서 위협하거나 도와주는 것들, 다른 모든 몸들 사이에서 움직이는 중간지대다." 살아 있는 몸은 행위를 통해 자신의 상태와 위치를 변화시킬 능력이 있으므로 어디까지를 나라고 주장할 수 있는지 매 순간 새로 판단해야 한다. 지금 저것은 내 몸이 아니지만, 내가 그것을 삼킬 수 있다면 내 몸이 될 것이다. 몸은 끊임없이 자기 아닌 것에 자기를 맞대보면서 자신의 내외부를 모두 변화시킨다. 몸의 공간 또는 공간적 몸은 그런 행위의 장소이자 매개체로서 과거의 결과와 미래의 전망을 포함하는 역동적인 물질의 배치로 확장된다.

내가 아닌 것과 어쩌면 내가 될 수도 있는 것, 내가 다가가고 싶은 것과 밀어내고 싶은 것, 아직 내 몸인지 아닌지 결정되지 않은 실제적이고 가상적인 것들이 몸의 경계면에서 경합을 벌인다. 살아 있는 몸을 에워싼 겹겹의 반투명한 껍질들은 내외부의 공간을 구획함으로써 미확정의 시간을 향해 개방된다. 그렇다면 이 시간은 어떻게 전개될 수 있을까? 르페브르가 개방하는 몸의 극장은 크프우프크의 이야기와 유사하지만 그와 조금 다른 드라마를 상연한다. 이곳에서 몸들은 딱딱한 껍질이 아니라 자신과 자신 아닌 것을 반영하는 모호

한 꿈과 메아리에 파묻혀 있다. "마치 모든 공간 속 형태, 모든 공간적 평면이 거울을 구성하고 신기루 효과를 유발하는 것처럼, 각각의 몸이 나머지 세계를 반영하고 다시 그 세계에 반영되는 상호 반사를 통해 매 순간 변모하는 색채, 빛, 형태의 상호작용을 일으킨다."[10] 서로를 비추는 가변적인 몸들 사이에서 이미지들이 진동한다. 눈이 열리고 빛이 들어오지 않아도, 몸들이 어둠 속에서 서로를 감지하고 또 그에 견주어 자신을 파악하는 과정에서 이미 불투명성과 투명성, 무지와 앎을 오가는 이중적 운동이 개시된다.

르페브르는 이 같은 공간적 몸의 일렁임에서 의식과 무의식, 언어가 발생했으며, 인간이 자랑하는 역사적 발전과 예술적 성취 또한 근본적으로 몸의 역량이 발휘된 결과라고 주장한다. 칼비노의 이야기에서 연체동물은 몸에서 정신을 잘라내는 껍질의 매개를 통해 미지의 시간이 개방되는 상징적 차원으로 도약하지만, 르페브르의 기원 설화는 그런 불가피한 분리를 전제하지 않는다. 그는 인간이 자유로운 정신에 도달하기 위해 넘어서야 했던 먼 조상으로서 유기적 몸을 애도하는 대신에, 모든 인간 활동의 근간으로서 공간적 몸의 생성적 역량을 강조한다. "태초에 토포스가 있었다. 로고스가 나타나기 훨씬 전에, 살아 있는 것의 명암 속에서 체험된 것은 이미 내재적 합리성을 지녔다. 이런 체험이 먼저 공간을 생산하고 있었고, 그보다 훨씬 나중에야 공간적 사고와 그렇게 추상화된 공간이 몸의 투영도와 전개도, 몸의 이미지와 방향성을 재생산하기 시작했다."[11] 그렇지만 이렇게 창세기의 첫 문

장을 고쳐 읽는 저자는 그가 거미를 박제하기를 거부했던 "분석적 지능의 공간, 담론의 공간, 내 앞에 있는 이런 종이의 공간"에 속한다. 저자는 크프우프크와 마찬가지로 어디에나 갈 수 있고 무엇이든 말할 수 있지만 그 대가로 몸과의 일체성을 상실하며, 스스로 이 괴리를 첨예하게 의식하고 있다.

그래서 르페브르의 이야기도 행복한 결말에 도달하지는 못한다. 다시 수억 년의 시간을 가로질러, 르페브르 또는 새로운 크프우프크는 번화한 대도시 앞에서 좌절한다. 여기서 그가 보는 것은 최초의 인공물에서 시작된 창조력의 폭발도 아니고 그 이면에서 상실된 것들의 빈자리도 아니다. 그를 괴롭히는 것은 몸의 생동적 역량에서 비롯된 기호 체계가 그 자체로 견고한 껍질이 되어 눈에 보이지 않게 몸을 옭아매고 있는 광경이다. 살아 있는 몸과 동떨어진 추상적 질서가 객관적 현실로 주어진다. 몸이 동질한 공간의 한 지점에 위치한다는 관념이 물리적, 시각적 구조물로 실현되어 몸이 체험하는 풍부한 공간을 대체하고 스스로 공간을 활성화하는 몸의 역량을 제한한다. 논리적으로 구획되고 기능적으로 분할된 공간에 갇힌 몸은 자신이 무엇을 할 수 있는지 잊어버린다. 투명하게 규격화된 껍질이 몸을 자신의 행위 능력으로부터 절단시킨다. 르페브르는 사용자의 행위 패턴을 도식화된 프로그램으로 구현하는 도시와 미디어 환경 전체를 이런 추상적 공간으로 이해한다. 그 질서정연한 형태와 잘 디자인된 외양은 아무것도 숨기는 것 없이 자명해 보인다. 하지만 그것은 무엇이 보이고 무엇이 보이지 않을지를 결정하는 시각화의 기계로서

몸을 분류하고 분해하고 재조립하여 유용하고 수익성 있는 대상으로 변형하는 추상화의 폭력을 수행한다.

추상화는 흔히 대상과 사물의 구체적인 현존과 구별되는 부재로 간주된다. 하지만 이는 완전히 틀린 생각이다. 추상화는 약탈과 파괴를 통해 (설령 그런 파괴가 창조를 예고한다고 해도) 작동한다. 기호에 치명적인 면이 있는 것은 잠재적인 무의식의 힘 때문이 아니라 그것이 자연을 강제로 추상화하기 때문이다. 그에 수반되는 폭력은 합리성을 초월하는 어떤 외부에 무력으로 개입하는 것이 아니다. 오히려 폭력은 어떤 행동이 실재적인 것의 외부에서 합리성을 들여오는 바로 그 순간, 두드리고 자르고 분할하면서 목적을 달성할 때까지 계속 공격하는 도구의 사용에 의해 발현된다. 공간 역시 그런 도구의 일종이며 가장 일반화된 도구이다.[12]

이러한 설명은 르페브르가 개념화하는 공간적 몸 역시 우리의 무고한 원점이 아니라 원초적인 폭력의 장소임을 암시한다. 그것은 자기 주변의 것들을 집어삼키면서 외부로 확장하는 공간이자 그런 포식 행위의 잠재적 희생자다. 몸이 행위의 주체인가 아니면 대상인가에 따라 내재적 합리성과 외래적 합리성이 구별된다면, 몸이 자신을 방어해야 한다고 느끼는 순간 그 구별은 무효화된다. 자신의 상실을 염려하는 몸은 자기 자신을 걱정스럽고 불충분한 대상으로 인식한다. 그리고 이 부족한 부분을 채우기 위해 자기의 보호막 또는 대체

물이 될 만한 단단한 껍질을 만들기 시작한다. 르페브르는 공간적 몸이 자발적으로 장벽을 쌓아 자신을 분리하려는 경향이 있음을 인정하면서 그에 의거하여 말과 이미지 같은 추상적인 것의 매혹을 설명한다. 그것은 몸을 기호로 변화시켜 삶도 죽음도 모르는 관념의 세계로 데려가는 차가운 마법이다. 이는 곧 살아 있는 조개에서 출발하여 자신을 상실 또는 초월하는 크프우프크의 비밀이기도 하다.

그래서 르페브르의 이야기도 마지막에는 일종의 조개무덤에 당도한다. 한편에는 세상 만물을 통치 가능한 형태로 시각화하는 합리적인 표상의 체계가 솟아오르고, 다른 한편에는 그곳에 기입될 수 없는 몸들의 꿈과 기억이 겹겹이 누적된 상상적이고 상징적인 재현의 동굴이 개방된다. 르페브르는 이 지하적 기억 속에 생동하는 몸의 역량이 잠들어 있는 것을 본다. 그것은 특정한 몸에 귀속되어 그 죽음과 함께 소멸하는 것이 아니라 모든 살아 있는 몸에 잠재하는 활기이며, 따라서 돌이킬 수 없는 상실의 노래로 애도될 것이 아니라 몸의 맞댐 속에서 부활해야 한다. 그래서 조개무덤 앞의 르페브르는 몸의 반란을 요구한다. 그는 예술이 그 자체로 대항적 역량이 있다고 믿지 않는다. 조개무덤의 상부와 하부는 동전의 양면처럼 하나의 총체적인 현실을 이루면서 살아 있는 몸의 공간을 박탈하거나 반대로 몸에 의해 전유될 수 있는 삶의 지평을 제공한다. 하지만 그런 이야기를 전하기 위해 노년의 르페브르는 책상 앞에 앉아 끝없이 책을 써야 했다. 지금 우리와 마찬가지로, 그는 글자들이 찍히고 그로부터 이미지들이 피어

오르는 얇고 유연한 한 묶음의 껍질 속에서 몸의 이야기를 꿈꿨다. 멀리서 이야기를 주고받는 이들은 언제나 조개무덤에 파묻혀 있다. 몸과 목소리, 껍질과 그 옴폭 패인 공간, 조개무덤의 가장 깊은 곳에서 가장 높은 곳까지, 모든 곳에 우리가 흩어져 있다.

8. 앙리 르페브르, 『공간의 생산』, 양영란 옮김, 에코리브르, 2011, 268–269. 이하 이 책의 인용문은 Henri Lefebvre, *The Production of Space*, trans. Donald Nicholson-Smith, Oxford & Cambridge: Blackwell, 1991을 참조하여 수정했다.

9. 같은 책, 265.

10. 같은 책, 280–281. 상대적인 개념 쌍으로서 껍질과 몸은 서로의 윤곽을 드러내는 동시에 그 경계를 어둠 속에 감춘다. 몸의 안팎을 구별하는 껍질의 위치를 확정할 수 없다면 대체 어디까지 몸이고 어디부터 껍질이라고 선을 그을 수 있는가? 르페브르는 몸의 자기 조직적 역량을 강조하면서 껍질을 그에 귀속시킨다. 요컨대 몸이 생산의 주체이고, 껍질은 생산의 산물로서 몸을 보조한다. 그러나 몸의 행위 능력은 그것이 놓인 물질적 조건 내에서 발현되는 것이지 진공 상태에서 원격으로 작용하는 마법 같은 힘이 아니다. 껍질은 몸의 행위를 매개하는 물질적 장으로서 그 행위를 촉진하거나 방해하거나 심지어 대체할 수 있는 고유한 역량이 있다. 제인 베넷은 물질 자체가 어떤 작용을 가하거나 견디거나 또는 굴절시키는 넓은 의미의 행위성을 지니며, 모든 유기체의 행위 능력은 그런 물질들의 연결망 속에서 실현되는 효과라고 지적한다. 생물학적 몸만 특별히 자신의 의지를 관철할 수 있는 것이 아니라, 서로 밀고 당기며 연합하는 모든 물질적 몸들의 불안정하고 창조적인 배치 속에서 세계 전체가 살아 움직인다는 것이다. 이런 관점에서 몸과 껍질, 생물과 무생물의 구분은 사실상 와해된다. 제인 베넷, 『생동하는 물질』, 서울: 현실문화연구, 2020, 75–111 참조.

11. 르페브르, 『공간의 생산』, 270.

12. 같은 책, 420–421. 르페브르는 공간을 다른 것들과 분리해 그 순수한 본질을 캐묻기보다, 오히려 공간이 그런 분리의 도구로 쓰이는 동시에 그에 저항하는 어떤 점성을 지닌다는 데 관심을 가졌다. 공간은 텅 빈 것과 가득 찬 것, 추상적인 것과 구체적인 것, 능동적인 것과 수동적인 것이 계속 다르게 결합하는 과정이자 그 산물이다. 르페브르는 이러한 공간의 역동성 속에서 사회적 관계가 실현된다고 보고, 스스로 조직되는 유기적 연결망들과 그로부터 운동 에너지를 추출하고 축적하는 폭력적 기계들의 상호작용 속에서 공간의 역사를 분석했다. 이런 관점에서 공간은 하나의 일관된 전체로 통일될 수도 없고 개별 단위로 분리될 수 없는 관계들의 다발로, 상호 침투하고 충돌하는 흐름과 파동으로 나타난다. 그것은 삶에 결부되어 있지만

그 자체로 살아 있는 것은 아니며, 의식은 없으나 행위에 간섭하는 능력이 있고, 기억을 보존한다. 그래서 르페브르가 분석하는 공간은 종종 유령 들린 집 같은 생기를 발산한다. 그것은 주체도 대상도 아니지만 "자기주장을 하고 부정하고 부인하며," "사물이 아니지만 때로 사물처럼 거짓말을 한다." 이 기묘한 행태를 해독하려고 할 때 르페브르의 공간 비판은 정신분석과 흡사해진다. 이에 관해서는 같은 책, 151–171 참조.

이미지의 자리

몇 번이나 반복해도 껍질의 이야기는 몸을 잃은 유령이 출몰하는 어떤 무덤가로 귀결된다. 하지만 몸은 정말로 사라진 것이 아니라 수많은 재현 사이에서 행방불명된 것이다. 껍질은 몸을 에워싸고 그 감각과 지각을 중간에서 가로챌 수 있다. 특히 시각적인 대상들, 이미지를 저장하고 재생하는 매체들은 몸을 단순한 시각 수용체로 환원시켜 운동 능력을 마비시키고 몸의 경험을 가상적 평면에 가두는 것으로 악명 높다. 이처럼 몸의 차폐막으로 작용하는 시각적인 것은 흔히 납작한 그림이나 그래픽적 표면과 동일시되지만 입체물이나 공간으로도 얼마든지 구현될 수 있다. 르페브르는 전적으로 시각적 논리에 따라 디자인된 공간을 기묘한 진공 상태처럼 묘사했다. 그것은 "일상의 시간, 불투명한 몸의 두께와 온기, 삶과 죽음 같은 불순한 내용을 걷어내고 순수한 형태만 남기는" 추상적 공간이다. 완벽한 시각적 질서를 성취하려는 의지가 일시적이고 변덕스러운 몸을 잠재적 오염물처럼 밀어낸다. 사실은 몸이 있지만 마치 거기 없는 것처럼, 몸이 체험

하는 시간은 "흔적을 남기지 않도록 쓰레기 더미 아래 숨겨져서 가능한 한 빨리 폐기된다." 그 속에서 살아 있는 몸은 자신을 실감할 수 있는 무엇도 찾지 못한 채 "아무것도 허용되지 않는다, 아무것도 금지되지 않는다"라는 절망에 사로잡힌다.[13]

몸의 고유한 지속을 비가시화하는 추상적 공간에 대한 이 같은 묘사는 르페브르의 동시대인이었던 한 미술가가 비판적으로 기술한 백색 전시 공간의 조건과 정확히 일치한다. "거기 들어가려면 일단 죽어야 한다." 브라이언 오도허티는 그의 유명한 에세이 「하얀 입방체 안에서」에서 이렇게 썼다. "실제로 가구나 인간의 몸 같은 이상한 것들은 잉여적인 것, 거의 침입자처럼 보인다. 요컨대 눈과 정신은 환영받지만 공간을 점유하는 몸들은 그렇지 않으며, 기껏해야 심화 연구를 위한 가동식 마네킹으로만 용납된다." 백색 전시 공간은 눈에 보이는 모든 것이 "시간의 변천에 의해 오염되지 않고" "영원한 드러남 속에 존재하는" 절대적 추상 공간을 감각 가능한 형태로 구현한다.[14] 그것은 살아 있는 몸을 배척하는 공간이다. 하지만 말 그대로 몸을 방출하는 것은 아니다. 오도허티는 이른바 화이트 큐브의 이상을 물리적 전시 공간과 그에 관련된 모든 행위자에게 부과되는 모순적 규범으로 이해한다. 그것은 미학적 공간으로서 관람자를 필요로 하지만 그 육체성에 오염되지 않는 순수 시각적 차원에 머물러야 한다. 오도허티는 이 규범을 완벽하게 충족하는 것은 아무도 없는 전시실을 촬영하는 카메라밖에 없다고 지적하는데, 이는 물

리적으로 구현된 추상적 공간의 구성적 불완전성을 아이러니하게 드러낸다.

　　모든 시각 매체는 사용자를 몸에서 살짝 들어 올려서 가상적인 단절을 발생시킨다. 그렇지만 미술 전시장은 영화관이나 다른 스크린 기반 미디어처럼 자동화된 기술적 장치가 아니다. 그것은 눈에서 연장된 신경망에 직접 작용하는 것이 아니라 두 발로 걷는 인간의 신체 구조에 맞춘 물리적 공간으로 주어진다. 그 작동 방식은 책이나 극장에 더 가까워서, 어떤 지시문을 살아 움직이는 이미지로 재생하는 능동적 독자 또는 배우를 필요로 한다. 전통적으로 이 무대에서 물리적인 몸의 역할은 정신을 위한 지지체로 한정되었다. 다시 말해 미술 전시장의 몸은 유기적인 것과 무기적인 것을 불문하고 추상적인 정신의 원리에 따라 규제되었는데, 이는 미술이 몸과 불화하는 정신의 피난처로서 "은총"을 베풀 수 있었던 비결이었다.[15] 순수한 미술의 공간에서 몸은 정신의 매개자로서 사라지는 것이 아니라 침묵하는 매체로 거기 남아 정신을 대변해야 했다. '이곳은 정신의 집이며, 여기 들어오는 모든 것은 정신의 몸이 되어야 한다.' 이것이 건축적 장식과 설비가 최소화된 백색 전시 공간에 각인된 명령이었다. 하지만 그 명령은 의식되는 순간부터 재해석되고 수정되고 삭제되고 훼손되고 더 나아가 망각되기 시작했다.

　　오늘날에도 미술 공간은 여전히 정신의 집으로 기능하는가? 그럴 수 있다. 하지만 이제 그것은 몸을 위한 공간에 더 가까워 보인다. 미술관과 갤러리는 도시 문화예술지구의

한 부분으로서 흥미로운 사물들 사이로 여유롭게 거닐 수 있는 한적한 공간을 제공한다. 어떤 초월적 정신이 몸을 지배한다는 관념은 이제 희미한 잔상으로만 남은 듯하다. 그렇다면 몸의 반란은 이미 성공한 걸까? 그렇기도 하고, 아니기도 하다. 이렇게 애매하게 답할 수밖에 없는 것은 미술 전시장이 겹겹의 모호한 껍질을 두르고 관람자를 맞이하기 때문이다. 껍질은 주인이 없다. 그래서 순전히 몸의 움직임에서 비롯된 물감 얼룩에서 정신이 자기의 이미지를 알아보기도 하고, 역으로 살아 있는 몸이 기하학적 공간에 자신의 흔적을 남겨 둥지를 틀기도 한다. 껍질은 누구에게도 충실하지 않은 이미지를 발산하여 시선을 끌고 관계를 형성한다. 이미지는 쉽게 걸리고 그만큼 쉽게 벗겨지는 고리지만 그 느슨함 때문에 경쟁적인 소유욕과 양가적인 열정의 원천이 된다. 우리가 미술 전시에서 마주하는 것들은 대체로 이런 종류의 껍질이다. 지금 내 눈앞에 보이는 저것은 무엇인가? 이 질문은 결코 완전히 답해지지 못한다.

그렇지만 일반적으로 전시 공간의 용도는 무언가 보고 또 보이게 하는 것이다. 그것은 보기 위한 공간이자 몸이 드나들 수 있는 이미지의 집이다. 그러므로 전시 공간의 명령은 '이곳에 들어오는 모든 것은 이미지의 몸이 되어야 한다'라고 고쳐 쓰일 수도 있다. 몸은 이미지를 즐기고 이미지를 입고 이미지가 된다. 그것은 이미지의 지지체로 사용되고 이미지의 원재료로 소모된다. 이런 이미지들은 흔히 개인의 소유물로 주장되지만 그 소유권은 너무나 쉽게 훼손될 수 있다. 떠

다니는 이미지들의 배타적 소유권을 확보하기 위해서는 정교한 법적, 기술적 장치가 요구된다. 반면 이미지가 눈을 사로잡고 그에 부속하는 몸에 대한 소유권을 주장하는 것은 좀 더 자동적인 과정이다. 내가 내 이미지를 소유한다는 것과 내 이미지가 나를 소유한다는 것 중에 어느 쪽이 더 허구적인 발상인지 판단하기는 의외로 쉽지 않다. 오늘날 이미지는 정신을 대신해서 몸의 새로운 주인으로, 다른 수많은 주인 중 하나로 군림한다. 이는 미술의 영역에만 한정된 현상이 전혀 아니다. 오히려 미술 전시장의 특수성은 이곳의 사물들이 그렇게 고분고분하게 주인을 섬기지 않는다는 데에 있다.

미술 작품으로 분류되는 사물들은 이미지나 기호로 작동하는 데 만족하지 않고 자기 자신으로서 모종의 자율성을 추구하며, 그러지 못하면 말 그대로 실패한 작업으로 판정되어 산산조각 날 것을 두려워한다. 하지만 자기 자신을 정의하려는 바로 그 열망이 말과 이미지, 물질과 공백, 실제와 가상, 꿈과 기억 사이에서 변동하는 껍질들의 연쇄를 촉발한다. 이들은 자기 현시적인 사물로 완성되지 못하는 불완전함 속에서 거듭하여 자기 아닌 것을 끌어들이고 거기 없는 것을 보여주며 때로 의도치 않게 우리의 동행이 된다. 이런 사물들을 마주하는 것은 특정한 이미지에 자기를 고정하는 것과 다르다. 물론 미술관에는 자기의 이미지와 완전히 일체화된 사물들, 늘 관람자들에게 둘러싸여 그들을 자신의 껍질로 삼은 듯한 불멸의 사물들도 많이 있다. 그러나 단순히 이미지와 하나가 된 몸들은 미술관 밖에서도 얼마든지 볼 수 있으며 그

것이 축복인지 저주인지는 알 수 없다. 미술의 이름으로 제작되는 많은 사물들은 그들이 보여주는 것이 무엇인지 해명되지 않은 채 여기저기 떠돌다가 생애주기의 어느 단계에서 폐기되거나 또는 그저 모습을 감춘다. 그것들이 모두 진정한 의미에서 미술 작품이 아니었다고 한다면, 미술 제도에서 유통되는 대다수의 품목들은 사실 미술에 속하지 않는다는 역설이 발생한다.

이런 점에서 껍질의 이야기를 따라가는 것은 미술의 현황을 살펴보는 하나의 경로이자 그 속에서 생산되는 무상한 사물들의 의미를 질문하면서 그와 크게 다르지 않은 조건에서 살아가는 우리 자신을 되짚어 보는 여정이 된다. 우리가 만드는 사물들은 때로 놀라울 정도로 우리를 닮았다. 이들은 현재 상태로 불충분하기에 다른 것들과 뒤얽히고 미확정의 시간에 개방된다. 만약 이들에게서 더할 것도 뺄 것도 없는 완성이 아니라 불완전함과 열망을 알아볼 수 있다면, 우리는 이 사물들의 극장에서 새로운 시간을 배양해볼 수 있을 것이다. 우리에게 허용된 것은 물질이 끊임없이 재배치되는 무한한 시간도 아니고 그런 출렁거림을 초월한 영원의 지평도 아닌 그 사이의 한정된 영역이다. 우리는 주변 환경에서 자기를 부각하려고 애쓰지만 오히려 그럴수록 통제할 수 없는 더 크고 복잡한 관계망으로 말려든다. 껍질은 그런 역동적인 과정의 매개체이자 부산물이다. 그것은 우리에게서 떨어져 나오기 전까지는 잘 보이지 않는 우리의 확장된 일부로서 우리가 거주하는 세계를 구성하고 우리 자신을 주조하는 틀을 이룬다. 미

술은 그런 규정적 틀의 일종이지만 또한 그런 틀을 느슨하게
풀고 재배치해볼 수 있는 몇 안 되는 공간이기도 하다.

13. 르페브르, 『공간의 생산』, 166-168.

14. Brian O'Doherty, *Inside the White Cube: The Ideology of the Gallery Space*, Santa Monica & San Francisco: The Lapis Press, 1986, 15.

15. "현전성은 은총이다"라는 마이클 프리드의 유명한 문장에는 드물게 찾아오는 어떤 번쩍임 또는 계시에 대한 열망이 있다. 그에 따르면 예술 작품을 인지한다는 것은 관람자가 자세히 관찰하고 견해를 도출하기 전에 예술 작품이 그 존재 자체로 놀라움을 자아내면서 어떤 진리의 체험을 제공하는 것이다. 하지만 그 진리라는 것은 대체 무엇인가? 스탠리 카벨은 이에 관해 흥미로운 논평을 남겼다. "말하자면 회화는 현실에 접속하기를 바라면서 현전성의 감각을 원했다. 그것은 세계가 우리에게 현전한다는 확신이 아니라 우리가 세계에 현전한다는 확신이었다. 어느 시점에선가 우리의 의식이 세계 내에 고정되지 못하면서 우리가 세계에 현전하는 것과 우리 자신 사이에 주관성이 끼어들었다. 이렇게 우리의 주관성이 우리에게 현전하면서 개성은 고립되었다. 우리는 현실에 속한다고 확신하기 위해 끊임없이 자기의 현전을 인지해야 했다. 표현주의는 이러한 인지를 재현하는 한 가지 가능성이다. 그러나 표현주의는 우리 자신의 고립에 대한 우리의 공포, 즉 우리가 그런 조건에 처했다는 새로운 사실을 깨달은 우리의 반응을 재현하는 것이지, 그렇게 고립된 조건에서 세계를 재현하는 것은 아니라고 생각하는 편이 더 진실할 것이다. 그렇다면 표현주의는 어떤 역경에도 굴하지 않고 자아를 창조하여 운명의 새로운 주인이 되는 것이 아니라, 자기의 운명을 연극적으로 상연하면서 봉인하는 것에 가깝다. 나는 자아에 대한 소망을 떠난 곳에서 (또한 그 소망에 항시 수반되는 타자성의 승인을 떠난 곳에서) 예술의 가치를 이해할 수 없다. 이러한 소망과 성취를 벗어나면 예술은 전시로 환원된다." 스탠리 카벨, 『눈에 비치는 세계: 영화의 존재론에 대한 성찰』, 이두희, 박진희 옮김, 서울: 이모션픽처스, 2014, 58. 번역 일부 수정.

2장

텅 빈 오케스트라

유 아라키(Yu Araki), 〈쌍각류: 제1막(Bivalvia: Act I)〉,
싱글 채널 비디오, 사운드, 20분, 2017. Courtesy the artist and
MUJIN-TO Production.

노래방을 뜻하는 일본어 '가라오케'는 비었다는 뜻의 '가라'
와 오케스트라의 준말인 '오케'를 합친 말로, 직역하면 '텅
빈 오케스트라'가 된다. 아무도 없는 방에서 노래가 울려 퍼
진다. 비어 있지만 탁 트인 공간은 아니다. 공원처럼 누구나
접근할 수 있는 야외 공간보다는 차라리 주인 없는 방에 가
깝다. 여닫을 수 있는 빈 곳이 울림통이 된다. 일본어에서 '가
라'는 동음이의어로 껍질, 찌꺼기, 헛됨, 외국에서 들어온 것
등의 뜻이 있는데, 입을 크게 벌리고 입천장과 혀에 힘을 줘
야 하는 그 소리는 임의적이면서도 어딘가 연관되는 듯한 의
미의 그물을 엮으며 그 사이로 유유히 빠져나간다. 유 아라
키는 껍질의 이야기를 들려주기 위해 화물용 컨테이너를 노
래방으로 개조하여 전시장 속의 전시장을 조성했다. 본래 가
져야 할 알맹이도 없고 반드시 돌아가야 할 종착지도 없는 규
격화된 공백으로서 컨테이너는 낯선 것들을 실어 나르고 일
시적으로 보호하면서 바다를 떠돈다. 그런 방랑하는 껍질이
⟨쌍각류: 제1막⟩의 가설무대가 되었다.

쌍각류는 이매패류라고도 하며 문자 그대로 껍질이 두 장 달린 연체동물, 즉 조개를 가리킨다. 그중에서도 〈쌍각류〉를 끌고 가는 것은 굴껍질의 이미지다. 굴껍질이 벌어진 것을 두고 흔히 '입을 벌렸다'고 한다. 물 바깥에서 입을 벌린 굴은 죽은 굴이다. 그것은 이미 먹혔거나 아니면 먹기 좋게 준비되었을 것이다. 굴껍질은 연한 살을 보호하지만 그것을 인간의 입으로 옮기는 자연의 접시로도 쓰인다. 벌어진 입들 사이에서 산더미처럼 쌓인 굴껍질은 만찬의 흔적이다. 살이 한 점도 붙어 있지 않다면 더욱 그렇다. 그 와중에도 굴은 우리에게 말하기를 멈추지 않는다. 입안의 혀처럼 부드러운 살은 전통적인 흥분제로서 때로는 세균의 매개체로서 배 속을 부글거리게 하고, 뼈처럼 까끌까끌한 굴껍질은 처치 곤란한 폐기물로서 악취와 염분을 통해 소리 높여 자신을 주장한다. 그러나 〈쌍각류〉의 이야기는 그처럼 물질적으로 전달되는 것이 아니다. 스크린은 코를 찌르거나 배를 불리지 않고 다만 그와 같은 이미지를 보여준다. 추상화된 굴껍질로서 컨테이너의 내부는 청결하고 아무 냄새도 없다. 깔끔하게 개조된 강철 상자는 실체 없이 세계를 떠도는 무빙 이미지의 거창한 패키지로서 정중하게 관람자를 맞이한다.

나는 이 작업을 두 번 보았다. 첫 번째는 2019년 아트선재센터에서 열린 전시 《색맹의 섬》에서, 두 번째는 2021년 시드니 오페라하우스에서 개설한 스트리밍 플랫폼을 통해서였다.[1] 컨테이너 노래방의 껍질을 벗겨낸 영상은 좀 더 연속적이고 일관성 있는 작업처럼 보였다. 그런 인상에는 내가 컴

퓨터 앞에서 좀 더 분석적인 관람자가 되는 탓도 있었을 것이다. 나는 이 차이에 관해 생각하면서 어두컴컴한 전시장 속 전시장, 노래 부르는 사람도 없이 화면만 돌아가는 텅 빈 가라오케로 되돌아갔다. 그 공간이 감상적인 노래방 영상을 가장하여 보여준 것은 신기한 장면 전환기로서의 껍질이다. 그것은 한 바퀴 구를 때마다 다른 곳으로 옮겨 가고 거기서 보고 들은 것을 자신의 옴폭 패인 공간에 주워 담아 또 다른 곳에 쏟아 놓는다. 그래서 껍질의 시간은 끝이 없지만 지속하지도 않는다. 간혹 고귀한 것의 그릇이 되거나 사랑스러운 손에 들어가더라도 다시 한 바퀴 더 구르면 모든 것이 조금씩 어긋나고 의외의 곳이 새롭게 이어진다. 우리는 그런 만화경 같은 시간을 통과하고 있는 것이 아닐까? 전시장 안에서, 어쩌면 바깥에서도? 이런 생각은 애초에 내가 〈쌍각류〉를 접했던 전시의 시공간을 다시 그려보도록 부추겼다.

1. 〈쌍각류〉 연작은 시드니 오페라하우스와 일본국제교류기금이 공동
제작한 온라인 전시 《회귀: 제1장(Returning: Chapter 1)》(2021)에서 소개되
었다. https://stream.sydneyoperahouse.com/returning-chapter-1-videos.

세계를 재현하는 법

《색맹의 섬》은 동시대 미술의 연장선에서 인류세의 미술을 호출하는 근래의 전시 기획 중 하나였다. 니콜라 부리오가 기획한 2014년 타이베이 비엔날레《거대한 가속》은 이런 접근의 전형을 제공했는데, 그는 인간 활동의 급증에 따른 행성적 변화를 반영하여 현재의 지질학적 시대를 새로 정의할 필요가 있다는 학술적 보고를 어떤 장면 전환의 신호로 받아들였다. 이제 세계상을 근본적으로 수정할 때가 왔다면, "오늘날의 미술은 우리가 속한 시공간을 어떻게 정의하고 재현할 것인가?" 부리오는 미술이 최근의 과학적 발견과 철학적 기획을 참조하여 급진적으로 다른 세계를 상상하는 미학적 방법을 모색해야 한다고 주장했다. 자연과 사회, 현대와 고대, 마술과 과학을 분리하는 서구의 인식론적 체계를 탈피하여, 아직 모르는 세계를 그리는 사변적인 지도 제작법을 고안하는 일이 미술의 남은 과제라는 것이다. 이런 관점에서 전시는 인간과 기계, 동물과 식물, 인공물과 자연물이 뒤얽혀 변이하는 세계, "새로운 물질의 상태, 새로운 관계의 형태가 창발하는

거대한 연결망으로서의 지구"를 보여주는 실험적 극장으로 구성되었다.[2]

　우리는 지구의 일원으로서 어떻게 연결될 수 있으며, 그럼으로써 세계는 얼마나 다르게 보일 수 있을까? 이런 질문은《색맹의 섬》과 비슷한 시기에 국내에서 기획된 다른 전시에서도 공통적으로 제기되었다. 일민미술관의《디어 아마존: 인류세 2019》는 브라질 동시대 미술과 그것이 기반한 자연적, 문화적, 역사적 지층을 지구 반대편의 한국으로 불러내어 인류세에 접근하는 이국적인 통로를 개설했고, 백남준아트센터의《생태감각》은 기술과 문화, 자연과 인간의 관계를 비인간들의 관점에서 재검토하면서 미디어 아트의 역사적 유산을 현재의 생태적 현안과 연계했다.[3] 이런 전시를 만드는 일은 단절된 시간, 공간, 맥락에서 표본을 채취하여 재배열하는 일종의 지도 그리기가 된다. 각각의 전시물은 예기치 못한 시간을 향해 개방된 다른 세계의 실마리로 주어진다. 넓게 보면《색맹의 섬》도 이런 유형의 기획이었다. 그러나 이 전시는 연결에 앞서 적절한 분리의 필요성을 강조했는데, 이는 전시의 출발점이 된 "어떻게 함께 살아갈 수 있을까?"라는 질문에 이미 함축되어 있었다.[4] 텅 빈 줄만 알았던 공간이 실은 수많은 관계로 들끓고 있었다는 당혹스러움, 너무 많은 연결이 나의 영역을 침해하는 것에 대한 불안에서 공존에 관한 생각이 싹튼다. 공존은 상호 의존과 다르다. 그것은 공격적 적대와 방어적 고립 사이에서 균형을 모색하는 전략으로서 관계의 가능성을 간격의 형태로 구체화한다.

이는《색맹의 섬》이 지구가 아니라 외딴 섬의 이미지를 내세운 이유이기도 했다. 섬은 세계의 일부지만 그 중심에서 얼마간 동떨어진 곳, 여기서 잘 안 보이는 어딘가 먼 곳에 대한 상상을 불러일으킨다. 전시는 모든 것을 한눈에 조망할 수 있는 특권적인 전망대가 아니라 오히려 그런 시선을 회피하는 반투명한 얼룩들의 모임을 자처했다. 이런 이미지는 올리버 색스가 오세아니아 미크로네시아 지역을 방문하고 쓴 동명의 여행기 『색맹의 섬』에서 빌려온 것이다. 이 책은 유전적 소인으로 색맹 인구의 비율이 높은 한 섬에서 색맹인과 비색맹인이 서로의 차이를 존중하며 공존하는 토착 문화를 소개한다. 색맹인은 비색맹인과 달리 밝은 빛보다 어슴푸레한 어둠 속에서 더 잘 보고 미세한 명도 차를 분별할 줄 안다. 이 섬의 주민들은 각자 보지 못하는 것이 있음을 알고 서로 도우며, 인간 시각의 부분성을 인정하지만 그것을 결함이 아니라 각자의 눈 속에서 저마다 풍부하고 놀라운 세계를 체험하는 고유한 역량으로 받아들인다. 우리는 시야가 제한되었기에 연약하다. 완전히 이해할 수 없는 세계에서 살아야 하고, 온전히 공감할 수 없는 다른 이들과 협력해야 한다. 하지만 그 연약함으로 인해 호기심과 경탄을 느낄 수 있고 아직 잘 알지 못하는 것을 꿈꾸며 자기의 바깥으로 나갈 수 있다.

국지적인 관계의 교차점으로서 우리의 윤곽은 어떻게 그려질 수 있을까?《색맹의 섬》은 이런 질문을 던지면서 세계의 작은 부분들을 나열했다. 전시된 작업은 모두 자기와 자기 아닌 것이 관계 맺는 방식들을 보여주었는데, 그 연결들은

모두 독특했고 무한정 확장되지 않았다. 각각의 작은 연결망은 어느 선에서 안팎을 구별하며 하나의 장소를 형성했다. 외부와 차단된 것은 아니지만 얼핏 봐서는 그 속내를 알 수 없는 섬들이 띄엄띄엄 흩어져 있었다. 그 사이에서 관람자는 자연스럽게 여행자의 위치에 놓였다. 세계는 관람자의 눈앞에 보기 좋게 펼쳐진 하나의 전체적 풍경이 아니라 얼룩덜룩하게 감춰진 부분들의 집합으로 나타났다. 모든 것을 알아볼 만큼 가깝진 않지만 그렇다고 반짝이는 시각적 단편들을 엮어서 신비로운 별자리를 그릴 만큼 멀지도 않은, 그런 애매한 거리에서 전시는 낯선 이웃들과 만남을 주선했다. 하지만 그것은 여전히 새로운 지도 제작법을 위한 회합, 우리라는 불완전한 모임을 정의하고 재현하는 다양한 방법을 검토하는 자리이기도 했다.

이러한 양가성은 전시가 시작되는 2층 전시실 입구에 설치된 우르술라 비에만과 파울로 타바레스의 〈삼림법〉에서 잘 드러난다. 이 작업의 주인공은 아마존 열대우림에서 살아온 사라야쿠 사람들이다. 이들은 1990년대에 에콰도르 정부가 부족의 영토에 대한 석유 탐사권을 임의로 민간 기업에 할당하면서 전통적인 삶의 터전을 지키기 위해 수십 년 동안 법정 투쟁을 벌였다. 사라야쿠 사람들은 숲을 단순한 재산이 아니라 그 자체로 살아 있는 땅으로, 산과 물과 숲을 관장하는 "우리와 비슷한 존재들"이 머물면서 생태적 균형을 유지하는 신성한 장소로 이해하고 이들과 원활한 관계 속에서 풍요로운 삶을 모색해 왔다.[5] 정부와 기업이 인정하지 않는 토

착적 존재론을 보존하기 위해, 사라야쿠 사람들은 외지에서 온 인류학자들이나 인권 운동가들과 새로운 협력 관계를 맺으며 자기들의 역사와 문화를 외부에 알리는 일에 힘썼다. 이런 활동은 라틴아메리카 지역에서 서구식 발전 모델의 대안을 모색하는 사회 운동에 영감을 주었으며, 2008년 개정된 에콰도르 헌법이 최초로 자연 생태계를 권리의 주체로 선언하고 그 땅에서 살아가는 토착민들이 자연적 부를 보살피며 좋은 삶을 추구할 권리를 인정하는 계기가 되었다.

〈삼림법〉은 이런 이야기를 시적인 다큐멘터리 또는 원격 강의 형태로 전달한다. 크고 작은 두 개의 스크린은 사라야쿠 사람들이 아마존 생태계의 공생자, 대변인, 보호자로서 그들의 앎과 경험을 외부에 알리는 숲속의 강의실을 매개한다. 그 옆에는 숲을 둘러싼 법정 공방의 역사에 관한 참고 자료도 비치되어 있다. 여기서 관람자는 스크린으로 보이는 세계를 멀찌감치 관조할 수 없는데, 왜냐하면 화면 속 사람들이 우리를 향해 말하기 때문이다. 이들은 카메라 너머의 우리가 그들의 존재론을 공유하지 않는다는 것을 아주 잘 안다. 그럼에도 이들이 인내심을 가지고 대화를 이어가는 것은 적어도 자기들의 영토 내에서 그러한 삶을 현실로 인정받고 서로의 차이를 존중하며 공존하기 위해서다. 사라야쿠 사람들은 자기가 태어난 곳에서 공통의 삶을 지키기 위해 표현하며, 그 삶이 뿌리내린 땅을 주인과 소유물이 아니라 상호 보살핌의 관계 속에서 재현하고 대표한다. 이는 그 자체로 인류세 미술의 훌륭한 모범이다. 실제로 작가들은 이들에게서 세계

와 관계 맺고 미술을 수행하는 낯설고 오래된 방법을 배우며 전시를 통해 그 배움을 나누려고 한다. 그러나 사라야쿠의 숲이 확대되어 고스란히 우리의 세계에 투영되는 것은 아니다. 영상은 여기와 저기를 매개하는 동시에 분리하면서 우리가 어디 있는지 스스로 생각해볼 기회를 준다.

우리는 어디에 있는가? 이 질문은 중의적으로 해석될 수 있다. 이것을 물질적 삶의 기반에 대한 질문으로 받는다면, 우리와 그들의 간격은 겉보기에 불과한 것으로 밝혀질 것이다. 우리의 산업화된 도시와 그들의 신화화된 숲은 서로 반대편에 있지만 둘 다 단일한 지구 경제의 일부이기 때문이다. 우리를 떠받치는 물질과 에너지의 흐름은 임의로 그어진 경계선 안에 머무르지 않는다. 공기를 타고 움직이는 바이러스와 미세먼지, 바다를 떠도는 플라스틱 쓰레기가 보여주듯이, 우리가 개인과 집단에 부여하는 정체성이나 그 사이의 장벽들은 입자 수준의 물질적 차원에서 크게 의미가 없다. 그러나 우리가 어떤 "우리와 비슷한 존재들"과 친밀한 관계를 맺으며 좋은 삶을 추구하는가, 다시 말해 우리의 삶을 어디에 정박하는가를 묻는다면, 우리와 그들의 자리는 명확하게 구별될 것이다. 우리가 인간 대접을 받을 가치가 있는 부류를 제한하고 인간과 인간 이하의 위계적 질서를 재생산해서 인간답게 차별화된 삶을 약속하는 세계에 속한다면, 그들은 숲속의 다양한 존재들을 모두 넓은 의미의 인간으로 대하고 그들과 함께 살면서 최대한의 풍요를 누릴 수 있다고 믿는다.

우리와 그들의 현실은 각기 다른 가정에 기반하여 재현

되고 구성된다. 자크 랑시에르는 재현이 그저 현실을 옮겨 그리는 것이 아니라 볼 수 있는 것과 알 수 있는 것의 관계를 조정해서 현실의 모델을 만드는 일이라고 설명한다. 우리는 재현을 통해 우리 주변의 것들을 볼 수 있고 알 수 있는 대상으로 변형시킨다. 그러나 인간들의 모임은 대상 세계로 환원되지 않는다. 우리 같은 자들, 행위 능력을 갖추고 시간 속에서 변화하는 존재들은 매 순간 자기와 타인들의 눈앞에 드러나지만 삶이 지속되는 한 결코 완전히 해명되지 않는 불확실성 또는 신비를 보유한다. 이렇게 알 수 없는 것을 재현하기 위해 허구가 동원된다. 허구는 어느 정도 정합성과 현실성이 있는 이야기로 우리가 체험하는 시간에 이해 가능한 형태를 부여한다. 이상적인 경우, 허구는 각자의 삶을 인도하는 보편적인 세계의 모델을 제공할 것이다. 랑시에르는 예술과 비예술을 불문하고 이 같은 공통 세계의 틀을 수립하는 것을 모두 넓은 의미의 허구로 취급하는데, 이는 그런 공통 세계가 가짜라는 말이 아니라 그것이 재현의 공간에서 구축되어야 하는 인공물이라는 뜻이다.[6]

그렇다면 우리 같은 자들의 모임을 재정의한다면 세계는 얼마나 다른 모습으로 나타날까? 《색맹의 섬》은 섣불리 자기 완결적인 전체나 모든 것을 포괄하는 보편성을 주장하기보다 다른 우리의 가능성을 검토할 수 있는 만남의 장소를 지향했다. 허구적 공동체로서 우리는 모든 것을 알지 못하고 전부 알려질 수도 없는 불완전한 존재지만 그로 인해 변덕과 비밀과 자유의지를 주장할 수 있는 특권을 누린다. 앎의 공백

을 용인하고 그것을 우리의 공통 요소로 받아들이는 것은 알기를 거부하는 것과는 다르다. 서로 알 수 없는 면이 있음을 알지만 그럼에도 함께 움직일 방법을 찾으려고 애쓰는 것이다. 우리는 무지를 허용함으로써 위험과 불편을 무릅쓰고 아직 모르는 여지를 향해 개방된다. 허구는 이렇게 자유와 취약함이 뒤섞인 불안정한 상태에서 만들어지는 가설 구조물이다. 그것은 지식의 대용물로서 우리를 무지한 상태에 가둘 수도 있지만, 앎과 모름 사이에서 길을 찾는 움직임의 매개체가 될 수도 있다. 상호적인 앎의 한계를 인정하는 모임으로서 우리라는 허구는 고정된 현실의 틀에 갇히지 않고 그 틈새에서 세계를 고쳐 그리며 삶을 변화시킬 여지를 찾는다.

2. Nicolas Bourriaud, "The Great Acceleration: Art in the Anthropo-cene", https://www.taipeibiennial.org/2014/en/tb20142c65.html. 2014년 타이페이 비엔날레 《거대한 가속(The Great Acceleration)》(2014–15, TFAM)에 관한 상세 정보는 타이페이 비엔날레 웹사이트를 참조.

https://www.taipeibiennial.org/2014/en/index.html.

3. 《디어 아마존: 인류세 2019》(2019, 일민미술관)은 조주현의 기획으로 사이몬 페르난디스, 주앙 제제, 마르셀 다린조, 귀 퐁데, 줄리아나 세퀴에라 레이체, 알렉산드르 브란다오, 마베 베토니코, 조나타스 지 안드라지, 루카스 밤보지, 신시아 마르셀, 티아고 마타 마샤가 참여했으며, 전시 기간 중 국내 미술가와 디자이너, 환경운동가, 문학가 등이 참여한 라운지 프로젝트, 그리고 비데오브라질의 솔란지 파르카스가 기획한 스크리닝 프로젝트가 진행되었다. https://ilmin.org/exhibition/디어-아마존-인류세-2019. 《생태감각》(2019, 백남준미술관)은 구정화의 기획으로 라이스 브루잉 시스터즈 클럽, 리슨투더시티, 박민하, 박선민, 백남준, 아네이스 톤데, 윤지영, 이소요, 제닝기, 조은지가 참여했고, 관객의 생태학적 이해를 돕기 위한 강연과 워크숍이 병행되었다. https://njp.ggcf.kr/생태감각.

4. 김해주, 「어떻게 함께 살아갈 수 있을까?」, 『색맹의 섬』, 서울: 아트선재센터, 2020, 5. 《색맹의 섬》(2019, 아트선재센터)은 김해주의 기획으로 김주원, 마논 드 보어, 비요른 브라운, 쉬 탄, 우르술라 비에만 & 파울로 타바레스, 유 아라키, 임동식 & 우평남, 파트타임스위트가 참여했고, 아티스트 토크와 함께 생태 미학과 생태적 감수성에 대한 강연이 병행되었다. http://artsonje.org/the-island-of-the-colorblind 참조. 전시 제목은 올리버 색스, 『색맹의 섬』, 이민아 옮김, 서울: 알마, 2018에서 빌려왔다.

5. 키츄와 사라야쿠 토착민 대 에콰도르 정부 소송 공청회 기록, 2011년 7월. 『색맹의 섬』, 128–129. 번역 일부 수정. 이들의 법적 분쟁에 관해서는, Inter-American Court of Human Rights, "Case of the Kichwa Indig-enous People of Sarayaku v. Ecuador, Judgment (Merits and Reparations)", June 27, 2012, 36–39, https://corteidh.or.cr/docs/casos/articulos/seriec_245_ing.pdf 참조.

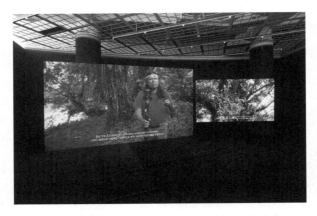

《색맹의 섬》전시 전경. 우르술라 비에만과 파울로 타바레스(Ursula Biemann & Paulo Tavares)의 〈삼림법(Forest Law)〉이 상영되고 있다. 사진: 김연제, © 2019 아트선재센터.

6. 여기서 논의하는 허구 개념에 관해서는, 자크 랑시에르, 「재현 불가능한 것이 있는가」, 『이미지의 운명』, 김상운 옮김, 서울: 현실문화연구, 2014, 203–210; 자크 랑시에르, 「시간, 내레이션, 정치」, 『모던 타임스: 예술과 정치에서 시간성에 관한 시론』, 양창렬 옮김, 서울: 현실문화연구, 2018, 12–14 참조.

우리의 이미지

우리를 최대한 크게 그린다면 상호 연결된 행성 전체를 우리라고 부를 수도 있을 것이다. 실제로 그것이 인류세의 이름으로 호출되는 행성적 세계의 이미지다. 우리는 모두 연결되어 있다. 하지만 그것은 하나가 아니라 적어도 두 종류의 다른 연결망이 중첩된 결과다. 하나는 자연의 사용성을 최대화하는 방향으로 점점 더 빈틈없이 연결되는 기술적 시스템으로서의 세계이고, 다른 하나는 물질적 상호작용의 연쇄 속에서 이미 언제나 연결되어 있었던 생태적 시스템으로서의 지구다. 자연은 우리가 원하는 대로 언제든지 사용될 수 있도록 준비되지만, 세계의 구성원으로서 우리도 어느 정도는 그렇게 사용되는 자연의 일부로 분류된다. 사용될 것인가 아니면 사용할 것인가? 이러한 경계선을 둘러싸고 끝없이 계속되어 온 싸움이 있다. 그러나 두 시스템은 그 싸움의 전선을 아무렇지 않게 가로지르며, 이들의 뒤얽힘은 역사의 선형적 시간이나 자연의 주기적 시간을 벗어나는 난폭한 요동을 발생시킨다. 우리는 이 복잡한 연결망이 어떻게 작동하는지 파악하

여 인류와 다른 종들을 대멸종의 위험에서 구해야 한다. 이것이 인류세의 이야기다. 이미 많은 것이 알려져 있지만 그것만으로는 불충분하다. 더 많이 알아야 하고, 특히 현재의 세계를 파괴하지 않고 조절하는 법을 배워야 한다.[7]

하지만 이 이야기 속에서 인류라는 이름의 우리는 계속해서 어떤 기준선의 위와 아래로 쪼개진다. 우리는 통제에 실패하는 주체이자 통제를 회피하는 대상이다. 지구 전체를 조망하는 광범위한 데이터 시각화의 평면에서 우리 같은 개체들은 인간과 비인간을 불문하고 한 무더기의 입자들로 표시된다. 거시적 관점에서 우리는 미세먼지처럼 관측되고 바이러스처럼 억제되고 플라스틱 쓰레기처럼 규제를 벗어난다. 우리는 너무 많이 알려진 동시에 일일이 알 필요가 없는 것으로서 앎의 공백을 내포한 데이터의 껍질이 된다. 정말로 우리는 어떻게 재현될 수 있을까? 이 질문에는 우리가 과연 재현될 만한 가치가 있는가 하는 불안이 은밀하게 깔려 있다. 이러한 재현의 위기가 발생하는 까닭은 세계가 더 이상 인간이 귀속되는 장소이자 인간의 성취를 보여주는 활동의 무대로 그려지지 않기 때문이다. 나를 둘러싼 것들과의 관계와 경계가 불분명해질 때, 우리는 우리 자신에게 알 수 없는 대상이 된다. 우리가 무엇이고 무엇이 될 수 있다는 가능성의 영역 전체가 잘 보이지 않는다. 그리고 이 같은 인식의 구멍은 어떤 맥락도 필요하지 않은 자명하고 잘 보이는 이미지들로 메워진다. 그것은 인간 형상이든 아니든 간에 우리를 대신해서 살아간다는 점에서 재현보다 대체물에 가깝다.

그러므로 우리를 고쳐 그리는 일은 세계와 우리의 관계, 그리고 우리와 이미지의 관계를 재조정하기를 요구한다. 나라는 작은 울타리를 넘어서기도 이미지에 속지 않기도 말처럼 쉽지 않다. 정말로 우리는 어디에서 우리를 찾을 수 있을까? 〈삼림법〉이 상영되는 블랙박스 바깥에 전시된 임동식과 우평남의 그림들은 이런 질문에 대한 또 다른 접근을 제시한다. 이들의 작업도 숲에 인접한 작은 마을에서 출발하지만, 이들을 움직이는 것은 미술가와 마을 주민, 또는 동향 출신으로 서로 다른 삶을 살았던 동갑내기 친구의 개인적 관계다. 그 이야기는 두 사람의 삶을 사계절에 비유한 임동식의 연작 〈자연예술가와 화가〉에서 우화적으로 그려진다. 이 그림들은 변함없는 고향산천을 배경으로 두 사람의 일생이 분기하고 합류하는 과정을 사진첩처럼 보여주는데, 임동식은 이를 자연에서 자연으로 돌아가는 순환적 시간으로 구성하고 그 속에서 자신의 삶을 반추한다. 봄의 소년은 주변에 보이는 것을 화폭에 담고, 여름의 청년은 자연 속으로 뛰어드는 행위에 몰두하고, 가을의 중년은 농촌 공동체에 합류하여 사람, 동물, 식물과 어울려 살고, 겨울의 노년은 눈 덮인 나무 사이로 사라진다. 이는 자연 속에서 삶과 예술의 합일을 모색했던 여정의 평화로운 종언을 암시한다.

이렇게 단계별로 정리된 임동식의 일생은 화면의 나머지 절반을 채우는 우평남의 일생과 병치되고 더 나아가 우평남의 손으로 고쳐 그려지면서 조금 다른 이야기로 전환된다. 〈자연예술가와 화가〉에 그려진 우평남의 삶은 일정한 단계

를 따르지도 않고 특별히 자연을 지향하지도 않는다. 봄의 그림에서 어린 동식이 이젤을 펼치고 그림 연습을 할 때 어린 평남은 들판에서 놀며 일을 배운다. 여름의 그림에서 젊은 동식이 벌거벗고 무위자연을 추구할 때 젊은 평남은 자동차를 몰고 짐을 나르는 노동에 종사한다. 두 사람은 환갑이 다 되어서야 처음 만났는데, 우평남이 야생에서 먹거리를 채집하면서 기괴하게 생긴 소나무 뿌리를 주워 조형물을 만드는 것을 보고 임동식이 그의 자연예술을 배우기를 청했다. 하지만 가을의 그림에서 주름진 얼굴에 어깨동무한 자세로 표현되는 이들의 관계는 자연으로 환원되지 않는다. 오히려 두 사람은 자연의 이미지를 통해 서로 교차하며 다른 삶으로 나아간다. 이는 우평남이 〈자연예술가와 화가〉를 고쳐 그린 〈자연예술가가 그린 풍경〉 중 겨울의 그림에 잘 묘사되어 있다. 두 사람은 산으로 들로 그림을 그리러 다니기 시작한다. 그림 속에서 임동식은 야외에서 그림을 그리고 우평남은 뒤에서 그 그림을 보고 있다.[8]

이는 뜻밖의 사건이다. 임동식은 이미지를 제작하는 행위에 내재하는 주체와 대상의 분리를 극복하기 위해 평생 수행적 작업에 열중했고, 우평남은 애초에 그림을 배운 적이 없기 때문이다. 그러나 우평남이 새처럼 생긴 나무 뿌리를 땅에서 끌어내어 좀 더 새처럼 보이게 만들 때, 그는 이미 자연의 이미지에 참여하고 있다. 자연적 대상을 고립시켜 최대한 그 자체와 동일하게 재현하는 것이 아니라 이질적인 존재자들이 서로를 반사하고 굴절하고 투영하는 자발적 상호작용

에 동조하는 것이다. 임동식이 우평남에게서 자연예술가를 발견한 경위도 이와 다르지 않다. 그는 상대방을 자기에 견주면서 자기와 다르고 사실은 상대방과도 다른 제3의 이미지를 발견한다. 마찬가지 방식으로 우평남은 임동식에게서 그 자신도 생각하지 못한 화가를 찾아 준다. 두 사람은 서로의 이미지를 북돋우고 흉내 내면서 예기치 못한 방향으로 변모한다. 임동식은 어린 시절처럼 다시 한번 화가로서 자신을 자연에 던지고, 우평남은 익숙한 삶의 터전에서 화가의 안내인 겸 조수로서 그림의 세계에 입문한다. 임동식은 이를 자연으로 되돌아가는 삶의 마지막 순간으로 인식하고 그 일체감을 새하얀 겨울 풍경으로 표현하지만, 우평남은 늘그막에 화가의 어깨너머로 그림을 배운 즐거운 기억을 봄빛 같은 연두색으로 되살린다.

두 사람의 그림은 단일한 공통 세계를 재현하지 않는다. 하나의 세트로서 이들의 작업은 세계의 다양함과 풍부함을 관람자의 눈앞에 질서정연하게 재구성한 허구적 전경으로 완성되는 것이 아니다. 오히려 세계는 두 사람의 교차하는 궤적 속에서 서로 다른 이미지와 이야기로 변형됨으로써 비로소 공유 가능한 것이 된다. 우평남과 임동식은 그림 그리기를 통해 서로의 삶을 부분적으로 되살아 본다. 그것은 각자가 뒤엉켰던 이미지의 조류를 서로의 눈에 비춰 보면서 쌍방의 경로를 조금씩 수정하는 일이기도 하다. 한스 벨팅은 우리의 몸이 살아 있는 매체이자 능동적인 시각적 대상으로서 언제나 이미지를 수행하고 있다고 지적한다.[9] 스스로 이미지를 발산

하는 동시에 외부에서 들어오는 이미지를 수신, 저장, 재생하는 복합적 장치로서 몸은 다수의 이미지가 경합하는 혼잡한 장소를 이룬다. 몸속에 보이지 않게 저장된 이미지, 내면적인 재현의 공간에서 상기된 이미지, 실시간으로 지각된 이미지, 몸의 표면에서 가시화되는 이미지가 하나의 몸을 휘감고 돈다. 우리는 이 이미지들이 끊임없이 밀고 당기며 재편성되는 가운데 우리가 무엇이고 무엇이 아닌지, 어디에 있고 또 어떻게 움직일 수 있을지 알게 된다. 두 사람은 이러한 자기 재현의 과정에 서로를 참여시키면서 이미지를 역동적인 관계의 매개체로 변모시킨다.

　이 같은 움직임은 임동식이 그린 〈친구가 권유한 방홍리 할아버지 고목나무 여덟 방향〉과 이것을 우평남이 고쳐 그린 〈방홍리 할아버지 고목나무 여덟 방향〉에서 다른 존재자들에게로 확장된다. 이 그림들은 우평남이 늘 보던 나무와 임동식을 각각 그림 같은 것과 그림 그리는 사람으로 인식하고 둘을 서로 소개해준 데서 시작한다. 그러자 임동식은 친구가 떠올린 자신의 이미지를 수행하여 화가로서 나무와 대결한다. 살아 있는 나무에서 발산되어 자신의 몸에 부딪혀 오는 이미지들을 그는 성실하게 그림으로 옮긴다. 임동식의 〈고목나무 여덟 방향〉은 나무에 가까이 붙어서 모든 방향의 이미지를 나무껍질 벗기듯 본뜬 것이다. 나무의 육중한 몸통으로 채워진 여덟 장의 그림은 두툼한 원기둥 모양으로 공중에 정렬되어 원래의 나무가 지녔을 부피와 무게를 암시한다. 그러나 이들은 진짜 나무의 몸통이 아니며 그렇게 보이지도 않는다. 전

시장에서 관람자가 마주하는 것은 어느 하나도 나무 전체를 보여주지 못하는 여덟 장의 부분적인 그림이다. 이들은 대상의 실체를 파악하는 특권적인 시점이 존재하지 않음을 증언하는 한편, 제각기 단독적인 그림으로서 화가와 나무의 몸이 교차하는 특정한 국면을 기록한다. 그림 속의 나무들이 때로 사람의 몸통처럼 보이는 것은 아마도 우연이 아닐 것이다.

몸과 몸이 서로의 이미지를 조각하는 밀도 있는 시간의 지속이 그림 속에 남는다. 그리고 이렇게 완성된 그림은 그 자체로 이미지를 실어 나르는 평평한 몸으로서 또 다른 몸과의 관계에 개방된다. 벨팅은 이러한 작용을 인간과 그림의 협업으로 묘사한다. "우리는 우리 자신이 몸속에서 사는 것처럼 이미지가 매체 속에 살아 있다고 믿어 왔다. 태초부터 인간은 살아 있는 몸과 마찬가지로 이미지와 소통하고 싶어 했고 이미지가 몸의 자리를 차지하는 것을 받아들였다. 이 경우, 우리는 이미지를 살아 있는 것으로 경험하기 위해 스스로 그 매체를 생동화한다. 우리에게 보고 싶다는 욕망을 불어넣는 것이 매체의 몫이라면, 그것을 살아 움직이게 하는 것은 우리의 몫이다."[10] 실제로 우평남은 임동식의 그림을 보고 그리면서 이런 작업을 수행한다. 그가 그린 〈고목나무 여덟 방향〉을 보면, 울퉁불퉁한 나무껍질 무늬에서 얼핏 보인 사람 얼굴을 뚜렷하게 그려 넣은 부분이 있다. 이는 재현 대상에 자기를 새겨 넣은 것으로 해석할 수도 있겠지만 애초에 그런 새김이 가능했던 것은 나무 그림이 밑바탕을 제공했기 때문이다. 서로 다른 몸의 겹쳐짐 속에서 이미지가 발생한다. 두

사람의 작업에서 발견되는 친밀한 상호작용은 자연의 동일
성으로 수렴하는 것이 아니라 유사성과 차이를 산출하는 포
괄적 기호작용을 자기 너머로 확장한다.

　우평남과 임동식의 그림들은 구체적인 몸을 세계와 우
리 자신의 척도로 삼는 오래된 습관을 되살린다. 몸은 이미지
들의 교차점으로서 일종의 운항 시스템을 가동한다. 우리가
체험하고 기억하는 삶은 설령 시각적 형태가 아니라 해도 이
미지와의 상호작용에 의존한다. 두 작가는 그들이 나고 자란
산골 마을에서 고갈되지 않는 이미지의 저장고를 발견하고
거기서 삶의 의미와 활력을 찾는다. 그림 속에서 그들은 인간
의 삶을 포용하는 자연의 가호 아래 살아간다. 하지만 그 그
림을 마주하는 우리는 어떤 신령한 숲에 우리를 비춰 보는지
생각해보면 조금 다른 이미지들이 떠오른다. 실시간으로 변
동하는 그래프는 있지만 부동의 원점으로서의 자연은 없다.
세계인구의 과반수가 도시에서 생활하는 현재 시점에서 변
함없는 회귀의 장소로서 고향은 꿈처럼 멀다. 그렇지만 이는
두 사람의 그림이 전시 기간에 인스타그램에서 소소하게 인
기를 끌었던 한 가지 이유이기도 할 것이다. 그 그림들은 영
속하는 자연, 친밀한 관계, 무수한 이미지들 사이에서 거듭
되살아지는 삶을 관람자의 눈에 겹쳐 놓는다. 그것은 끝없이
쓸어 넘길 수 있는 이미지 데이터베이스를 떠도는 눈앞에 행
복에의 약속을 낯설지만 익숙한 방식으로 시각화한다.

7. 파울 크뤼천과 유진 스토머가 제안한 인류세 개념의 핵심은 인류가 행성을 변형하는 새로운 지질학적 힘으로 인식되면서 자연과 문화의 경계선을 더는 유지할 수 없게 되었다는 것이다. Paul J. Crutzen and Eugene F. Stoermer, "The 'Anthropocene'", *IGBP Global Change Newsletter* 41, May 2000, 17–18. 이 개념에 대한 개괄로는, 얼 C. 앨리스, 『인류세』, 김용진, 박범순 옮김, 파주: 교유서가, 2021; 클라이브 해밀턴, 『인류세: 거대한 전환 앞에 선 인간과 지구 시스템』, 정서진 옮김, 서울: 이상북스, 2018 참조. 행성적 조건을 고려하여 우리가 속한 세계를 재정의하는 문제는 4장에서 브뤼노 라투르의 생태정치학적 기획을 참조하여 더 자세히 다룬다.

8. 이에 관한 임동식의 설명으로는, 「우평남, "친구를 잘 만나야 해"」, 『특급뉴스』 2018년 11월 7일자 참조.
https://www.expressnews.co.kr/news/articleView.html?idxno=104005.

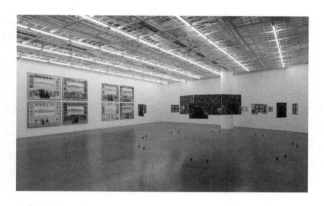

《색맹의 섬》전시 전경. 왼쪽에 임동식의 〈자연예술가와 화가〉와 우평남의 〈자연예술가가 그린 풍경〉이, 오른쪽에 임동식의 〈친구가 권유한 방홍리 할아버지 고목나무 여덟 방향〉과 우평남의 〈방홍리 할아버지 고목나무 여덟 방향〉이 걸려있다.
사진: 김연제, © 2019 아트선재센터.

9. Hans Belting, "Image, Medium, Body: A New Approach to Iconology", *Critical Inquiry* 31(2), Winter 2005, 302–319. 또한 Hans Belting, *An*

Anthropology of Images: Picture, Medium, Body, trans. Thomas Dunlap, Princeton & Oxford: Princeton University Press, 2011, 37–40 참조.

10. Belting, "Image, Medium, Body", 306–7. 벨팅은 이미지, 매체, 몸을 언제나 상호 참조적으로 논한다. 그에 따르면 우리의 몸은 매체의 원형적 경험을 제공한다. 우리는 몸에서 저장, 재생, 생성되는 이미지들을 통해 우리 자신을 지각하며, 이때 몸과 이미지는 서로를 통해 드러나는 동시에 끊임없이 서로를 숨긴다. 이러한 관계는 시각적인 것과 언어적인 것을 불문하고 이미지를 전달하는 매체 일반에 적용된다. 그래서 매체는 조형 가능한 몸처럼 인식되고 우리가 몸을 경험하는 방식에 영향을 끼치며 때로 몸을 대체한다. 그러나 탈신체화는 몸의 소멸이 아니라 그 자체로 신체적 감각에 기반하여 몸을 경험하는 한 가지 방식이다. 벨팅은 이런 점에서 "이미지의 역사가 인간 신체의 문화사로 독해될 수도 있다"고 본다. "확실히 물리적 몸은 역사 내내 변하지 않았다. 그러나 몸의 개념은 계속 재정의되었고 이러한 변화는 그에 상응하는 시각화를 요구했다. 인간의 몸을 대하는 관점의 변화가 이미지의 역사에 기록되어 있다. 이미지는 몸에 내재하거나 몸을 초월하는 것으로서 물리적 차원을 긍정 또는 부정한다. 그러나 이는 몸을 사회적 주체로 취급하는 수많은 방식 중 단 두 가지에 불과하다. 디지털 미디어를 비롯하여 그 이전과 이후의 모든 매체를 망라하는 광범위한 의미에서, '그림'[이미지가 매체로 구현된 것]은 우리가 되고 싶은 모습으로 우리를 재현하면서 우리가 몸을 지각하는 방식을 개조한다." Belting, *An Anthropology of Images*, 17.

미디어의 동굴에서

우리의 몸은 여전히 움직이는 이미지의 매체이자 이미지를 통해 길을 찾고 움직이는 살아 있는 사물이다. 반면 이미지의 몸은 어떤가? 오늘날 이미지는 디지털 데이터로 용해되어 가지각색의 몸들로 손쉽게 옮겨 다니는 듯이 보인다. 그런 이동성은 이미지들이 디지털 미디어의 집합적 몸체로, 말 그대로 지구를 에워싼 광케이블과 서버들의 연결망으로 이주한 결과다. 이미지들은 우리가 꿰뚫어 볼 수 없는 물질적인 몸들의 광범위한 연쇄를 통해 저장, 가공, 재생되어 우리 눈앞에 나타난다. 그 움직임은 우리에게 밀착된 것 같으면서도 멀고 불가해하다. 디지털 미디어를 다양한 유형의 지구 거주자들에게서 추출되거나 그들이 직접 입력한 데이터가 취합되고 처리되는 장소, 데이터만 출입할 수 있는 일종의 거대 도시로 본다면, 이미지들이 데이터의 도시에서 우리가 모르는 삶을 살아가는 동안 생물학적 몸은 그들의 먼 고향으로 남는다. 정말로 우리는 어디에 있는가? 우리의 불완전한 몸에, 우리가 무엇인지 규정하는 데이터에, 아니면 우리가 꿈꾸는 이미지

에? 살아 있는 몸이 무엇보다도 자기가 존재하는 장소라면, 우리의 물질적 토대와 그에 유래하는 부유물들은 각자의 몸을 넘어 상당히 희박하게 분산되어 있다. 이 거리를 가로질러 자기 통제를 강화하는 경제적, 심리적, 물리적 방법들이 제안되고 있으나 적어도 현재 시점에서 우리는 여기저기 흩어진 이질적인 것들의 집합체로 존재한다.

이런 우리는 어떻게 재현될 수 있는가? 애초에 강력한 재현 기술이 우리를 세계의 일부로 얽어매면서 그 윤곽을 알아보기 어렵게 한다면, 우리와 우리의 이미지, 그리고 우리를 가시화하는 세계의 관계를 대체 어떻게 이해해야 할까? 이어지는 3층 전시실에는 이런 재현의 곤경과 씨름하면서 새로운 관계 맺기를 시도하는 작업들이 배치되었다. 컴컴한 공간을 어슴푸레하게 밝히는 대형 스크린들은 저마다 우리가 무엇인지, 더 정확히 말해 무엇으로 이루어졌는지 보여주려고 애쓴다. 우리를 향해 말을 하거나 손을 흔드는 인간 형상들이 뒤로 물러나고 특정한 방식으로 편집된 데이터의 집합들이 전면으로 나온다. 이들은 작고 일시적인 이미지 저장고로서 우리가 거대한 세계를 상대하는 여러 가지 방식들을 시연한다. 우리는 이미지의 앞과 뒤에 동시에 있다. 이미지들은 스스로 움직이는 것 같지만 실제로 그 뒤에는 이미지들을 모아 보여주는 일련의 장치들이 있고 그것을 가동하는 인간과 비인간 일꾼들이 있다. 이는 이미 플라톤의 시대부터 비밀도 아니었다. 그러나 우리는 더이상 이 이미지들의 근원에 횃불이나 태양 같은 순수한 빛이 있어서 우리의 무지를 불태우리라고 상

상하지 못한다.[11] 이미지의 뒤편에 있는 것은 빛이 통과할 수 없는 물질적 블랙박스다. 불투명한 몸들이 이미지를 중계한다. 우리가 이미지를 통해 자기 자신이나 다른 이들과 관계 맺는다는 것은 어떤 식으로든 이런 몸들과 연결되는 것을 의미한다.

파트타임스위트의 〈이웃들 ver.1.0〉은 이 같은 이미지들의 물질적 연결망을 드러낸다. 인터넷에 공개된 무인 감시용 IP 카메라 영상들이 실시간으로 조합되어 전시장 내에 송출된다. 스크린으로 보이는 이미지들은 방금 지구 어딘가에서 촬영된 것이지만 별로 낯설지 않다. 공장, 사무실, 정류장, 공원, 주차장, 때로는 어딘지 알 수 없는 공터를 흐릿한 인간의 형상이 가로지른다. 이 집합적 이미지들은 카메라 앞의 피사체들을 보여주는 것보다도 이런 형태의 모임을 가능하게 하는 기술적 시스템의 지표로 주어진다. 세계는 언제 어디서나 잘 보이도록 쉴 새 없이 자기를 가시화하는 장소들의 모임으로 밝혀진다. 무심하게 순환하는 이미지들의 흐름은 인간이 관여하지 않아도 기계적으로 돌아가는 자연의 일부처럼 보인다. 하지만 그것이 자연이라면 우리는 그 자연의 일부다. 우리의 기술적 세계가 생동하는 이미지의 장소로 유지되려면 카메라를 설치하고 회선을 구축하고 시스템을 관리하는 등의 노력이 필요하다. 작가들은 그런 활동에 동참하여 전시장 안팎에 직접 IP 카메라를 추가하고 그렇게 채집된 이미지들을 분석하는 알고리즘의 작동을 가시화하면서 우리가 어디에 있고 또 무엇과 함께 있는지 보여주려고 애쓴다.

이는 우리의 이미지를 임의로 절단하고 조립하는 비인간적인 연결망을 비판하는 것이 아니다. 오히려 〈이웃들〉은 제목 그대로 우리의 이웃들, 우리 주변에 있는 우리 같은 자들을 재정의하려는 시도에 가깝다. 이미지들은 우리에게 종속되는 것이 아니라 우리와 함께 살아간다. 히토 슈타이얼은 사물화된 이미지를 사물화된 인간과 나란히 세우면서 "당신이나 나처럼" 현실을 구성하는 무른 질료로 대한다.[12] 우리는 모두 감각 데이터를 수용하는 사물로서 우리를 진흙 덩어리처럼 주무르는 힘의 배치를 각인한다. 이런 점에서 이미지는 우리가 선별적으로 수행하기 전에 어느 정도는 임의로 부과되는 것, 외압과 저항 사이에서 우리 몸에 새겨지는 역사의 부산물로 나타난다. 슈타이얼은 이런 외부적 침범을 우리의 공통 조건으로 받아들임으로써 이미지, 사물, 인간이 무분별하게 서로 난입하는 기묘한 상호 조각적 공동체를 상상한다. 그러나 〈이웃들〉에 모인 IP 카메라의 이미지들은 그렇게 극적인 시간을 환기하지 않는다. 이들은 순간적으로 발생하고 아마도 두 번 다시 재생될 일이 없을 시시한 이미지로서 우리와 닮은 것으로 불려 나온다. 별다른 목적이나 의미도 없이 그저 기술적으로 가능해서 실현되었을 뿐인 우리가 있다. 그런 우리에게 각인된 것은 역사의 드라마로 수렴하지 않는 매체적 배치의 역량이다. 우리의 지각 능력을 모방한 기계들이 촘촘하게 연결되어 우리가 속한 세계의 신경망을 이룰 때, 그것은 전통적인 재현의 논리로 다룰 수 없는 미지의 대상이 된다. 인간과 비인간 행위자들이 복잡하게 뒤얽힌 연결망의 움

직임은 사회화된 인간들의 상호작용을 모형화하는 오래된 서사 구조에 부합하지 않는다.

결국 파트타임스위트의 작업에서 우리의 공통 세계는 지금 이 순간 접속된 모든 이미지 피드를 보여주는 입자들의 구름으로 형상화된다. 인간의 언어로 번역되지 않는 사물들의 대화, 또는 그저 인간의 용량을 초과하는 데이터의 과잉이 해독 불능의 노이즈로 전환되어 관람자의 귀를 때린다. 그러나 군중의 함성 같기도 하고 벌 떼의 윙윙거림 같기도 한 그 소리는 관람자의 헤드폰 바깥으로 새어 나가지 않는다. 연결망의 말단부로서 우리는 각자의 시공간에 고립되어 있다. 스트리밍 영상을 조합한 작업의 특성상 모든 관람자는 매번 다른 이미지들의 모임에 참여하고 작가들조차 그 전모를 알진 못한다. 행성 규모로 확장된 현 순간의 공동체는 방대하지만 전부를 포함하는 것은 아니며 계속 새로운 버전으로 갱신되면서 파편적인 기억을 남긴다. 세계 전체를 눈앞에 가져다 놓으려는 시도는 이 세계가 얼마나 많은 이미지를 생산할 수 있고 그에 비해 우리가 소화할 수 있는 양이 얼마나 적은지 새삼 확인해 준다. 내가 본 것과 당신이 본 것은 다르고 내가 본 것조차 하나의 전체로 기억되기보다 서로의 차이 속에서 와해된다. 우리는 넘쳐 흐르는 이미지 속에서 파열된다. 그렇다면 입자들의 구름에서 퍼져 나오는 정체불명의 소리는 우리를 하나로 모으는 함성이 아니라 오히려 우리 모두에게서 동시다발적으로 일어나는 파열의 효과음이라고 해야 할 것이다.

이러한 분열의 체험은 〈이웃들〉의 맞은편에 놓인 김주

원의 〈과거가 과거를 부르는 밤(편집1-2)〉에서 좀 더 개인적인 어조로 회고된다. 하나의 유형으로 묶기 어려운 사진 이미지들이 간단한 설명과 함께 슬라이드 쇼 형태로 천천히 돌아간다. 이것들의 공통점은 작가가 직접 촬영했다는 것뿐이지만, 그중에는 미디어 이미지를 캡처한 것도 있으므로 우연히 한 사람의 몸에 닿은 세계의 단편들을 모았다는 말이 더 적절할 것이다. 카메라를 들고 세계와 대치하는 사람이 있다. 그는 세계를 헤집고 다니는 작은 부분으로서 결코 전체를 볼 수도 이해할 수도 없지만 다른 부분들과의 관계 속에서 전체가 얼핏 드러나는 한순간을 포착하려고 애쓴다. 그러나 매번 그의 손에는 산산이 부서진 파편들만 남는다. 실패한 재현의 시도들이 모인 데이터 더미는 그 자체로 부서진 세계를 보여주는 한편으로 사진가의 기억을 조각난 상태로 보존한다. 그 기억이 흐릿해질 만큼의 시간이 흐른 후에, 이제 김주원은 자기 자신의 고고학자가 되어 그 깨진 면을 하나하나 살핀다. 사진을 찍은 본인이 아니라면 알 수 없을 에피소드들이 각각의 이미지를 특정한 시간, 장소, 상황으로 되돌리면서 그것들 간의 느슨한 연결 고리를 만든다. 그러나 남겨진 사진과 그것을 설명하는 말은 셔터를 누른 과거와 그 데이터를 다시 열어 보는 현재의 거리를 좁히지 못한다. 일인칭 화자는 자기도 세계도 온전히 재현하지 못하고 끝나지 않는 이야기 속에서 방황한다.

이렇게 거듭되는 실패는 〈과거가 과거를 부르는 밤〉에 고립감과 회한의 정서를 불어넣는다. 하지만 그 감정에 자동

으로 동조하기 전에 이 실패를 좀 더 자세히 들여다볼 필요가 있다. 어째서 이미지를 수행하는 몸은 과거와 현재, 보는 눈과 말하는 입과 이미지를 다루는 손 사이에서 불화하고 있는가? 작가는 카메라를 들고 다니면서 평범하게 일상을 영위하는 동시에 그와 얼마간 분리된 이미지의 매개자 기능을 수행하지만, 그렇다고 걸어 다니는 IP 카메라가 되려는 것은 아니다. 촬영자일 때나 편집자일 때나, 그는 자기와 외부 세계 간의 관습적인 정렬이 어긋나는 순간의 이미지를 선택한다. 재현의 거울이 깨지는 순간 세계가 조금 더 진실하고 불가해한 모습으로 나타난다는 오래된 믿음이 있다. 하지만 그런 파열은 또 다른 매체적 효과다. 과거의 촬영자가 카메라 뒤에서 이 파열이 기적적으로 열어 보이는 한순간의 총체성을 노린다면, 현재의 편집자는 컴퓨터 앞에서 과거의 자기가 길바닥의 깨진 거울처럼 세계를 불완전하게 비추는 모습을 본다. 그리하여 관람자가 〈과거가 과거를 부르는 밤〉에서 마주하는 것은 세계의 진실을 드러낸다는 본래의 약속을 실현하지 못하는 파열의 이미지다. 스크린 속에서, 파열은 플래시를 터트린 스냅 사진으로 시각화되고 그런 사진들을 낯설게 이어 붙이는 작가의 이야기로 강화되지만 근본적으로 무능한 이미지로 남는다. 이 불능감은 작가가 좋아하는 얼터너티브 록 음악의 아이콘들이 등장할 때 더욱 분명해지는데, 이들은 파열에 생생한 시청각적 이미지를 부여하지만 그 이미지에 갇혀서 영원히 반복 재생된다.

　이런 이미지들은 설령 우리가 무엇이고 어디에 있는지

보여주더라도 길잡이로 쓰이진 못한다. 왜냐하면 우리 자신이 부서진 이미지로서 그사이에 파묻혀 있을 것이기 때문이다. 스스로 명확한 형태를 소유하려는 의지는 범람하는 데이터 속에서 와해되지 않는 새로운 구축적 내구성을 요구한다. 견고함의 구성 요건은 장기적으로 지난 세기와 사뭇 다르게 재정의될 것이다. 무엇이 견고한 것인가? 발 디딜 곳을 찾기 위해서는 먼저 발을 정의할 수 있어야 한다. 발을 둘러싼 힘의 작용을 파악하고 그에 상응하는 구조를 모색하는 것은 물리적인 문제다. 하지만 발과 땅을 나누고 몸통과 그것을 지탱하는 발을 분절하는 순간 우리는 이미지의 차원으로 되돌아온다. 서로 다른 영역을 식별하고 그것을 가로지르는 길을 그려 보는 모든 국면에서 이미지가 생성된다. 우리는 언제나 플라톤이 묘사하는 동굴의 일부였다. 나와 비슷하지만 동일시할 수 없고 서로 들러붙어 있지만 구별 가능한 것들의 집합으로서 우리는 살아 움직이는 이미지의 장소 또는 귀신들린 집이 된다. 우리가 세계를 있는 그대로 알 수 없고 그래서 우리를 보이게 하는 것들과 함께 살아갈 수밖에 없다면, 눈 달린 장소로서 우리는 어떻게 다른 형태가 되기를 꿈꿀 수 있는가?

11. 플라톤의 『국가』 제7권에는 어두운 동굴 속의 그림자 연극에 사로잡혀 밝은 세계를 보지 못하는 사람들의 이야기가 나온다. 흔히 감각의 기만성을 강조하는 시각 작용의 모델로 해석되지만, 원래의 문맥에서 동굴의 우화는 이상 사회 건설에 필요한 교육의 어려움을 설명하는 예시였다. 한편에는 어둠 속에서 이미지에 매혹된 사람들이 있고, 다른 한편에는 이미지를 등지고 진리를 향해 나아가는 사람들이 있다. 이들은 각자 횃불과 태양의 시각에 사로잡혀 상대방이 보는 것을 제대로 보지 못한다. 하지만 그 사이에서 그림자 연극을 하는 사람들은 양쪽 모두를 볼 수 있는 위치에 있다. 그들이 무엇을 보여주고 어떤 이야기를 들려줄지 스스로 결정하든, 아니면 그들역시 쇠사슬에 묶여 다른 누군가에 의해 조작되든 간에, 재현의 공간에서 보이는 것과 보이지 않는 것의 관계는 수행적으로 구성되며 변형에 열려 있다. 테리 스미스는 플라톤의 동굴과 오스트레일리아 토착민의 "꿈꾸기" 의식이 치러지는 사막의 동굴을 비교한다. 그에 따르면 전자의 이미지는 번쩍이는 광휘로 출현하여 주변의 어둠 속에 아무것도 없다는 비관적인 확신을 주입하지만, 후자의 이미지는 눈앞의 것에서 시작하여 과거와 미래의 것, 멀리 떨어진 것, 눈으로 볼 수 없는 것까지 점진적으로 밝혀질 수 있다는 낙관적인 약속으로 체험된다. 스미스는 이 같은 시각적 체제의 차이가 사회 구성의 차이로 이어질 수 있다고 본다. Terry Smith, *Iconomy: Towards a Political Economy of Images*, London and New York: Anthem Press, 2022, 9–24.

12. 히토 슈타이얼, 「당신이나 나 같은 어떤 것」, 『스크린의 추방자들』, 김실비 옮김, 서울: 워크룸 프레스, 2016, 53–70.

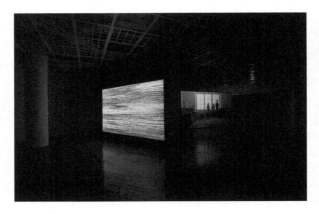

《색맹의 섬》전시 전경. 앞에 보이는 것은 파트타임스위트의
〈이웃들 ver.1.0〉, 뒤에 보이는 것은 마논 드 보어의 작업이다.
사진: 김연제, © 2019 아트선재센터.

김주원, 〈과거가 과거를 부르는 밤(편집 1-2)〉, 사진과 텍스트
프로젝션, 싱글 채널 비디오, 사운드, 92분 13초, 2019. © 김주원.

노래하는 시간

이미지는 시간의 흐름에서 벗어난 듯한 환상을 유발할 수 있지만 살아 있는 한 우리는 그 꿈에 영원히 머물 수 없다. 세계는 일차적으로 몸들의 모임이고 우리는 그 일부다. 많은 몸들이 스스로 움직일 역량이나 권한이 없다고 여겨졌으나 오늘날의 요동치는 세계는 그런 생각이 틀렸음을 보여준다. 움직이는 몸들이 서로에게 남긴 흔적이 또 다른 몸에서 수용되고 재생되면서 이미지의 연쇄가 가동된다. 이미지를 몸들의 상호작용 속에서 발생하는 일종의 꿈이라고 한다면, 그것은 시간을 초월하는 것이 아니라 시간의 한가운데 있다. 움직이는 이미지의 장소이자 잠재적인 시간의 분기점으로서 우리를 재배치하여 미래가 보이는 방향으로 조정하는 것은 《색맹의 섬》을 비롯한 인류세 전시들의 공통된 지향이었다. 세계를 선명한 이미지로 만들어 보이려는 오랜 열망과 그런 이미지로 환원되지 않는 몸들을 돌봐야 한다는 긴급한 필요 사이에서 미술은 아무것도 빠뜨리지 않고 전부 끌어안기 위해 몸집을 부풀린다. 그러나 우리는 아무리 확대되더라도 동시에 모

든 곳에 머물 수 없다. 실제로 경험 가능한 범위를 넘어서 우리를 확장하려면 어떤 식으로든 몸을 잠시 놔두고 추상적인 마법 양탄자에 탑승해야 하며, 거기서 내려오면 우리는 다시 작은 몸으로 돌아온다.

우리가 볼 수 있는 범위와 움직일 수 있는 여지 사이에 격차가 있다. 아니면 이렇게 말하자. 우리는 여러 겹의 몸과 이미지 사이에서 종종 자기를 잃어버린다. 《색맹의 섬》은 일상적으로 체험되지만 일상의 언어로 설명하기 어려운 그런 공간의 감각 속에서 우리 자신을 재발견하고 다르게 그려 볼 수 있는 여지를 제공했다. 우리는 이미지와 어떤 관계를 맺을 수 있고 또 그것을 통해 어떤 연결망에 참여할 수 있는가? 이는 한가한 사고실험이 아니라 더욱 가혹한 모드 전환을 요구하는 현실에 대비하거나 또는 이미 일어난 변화를 이해하고 뒤늦게나마 그에 대응하기 위한 부드러운 훈련 과정이라고 해야 할 것이다. 전시장의 작업들은 제각기 다수의 몸과 이미지가 뒤얽히는 관계의 지도를 제안했다. 관람자는 일방적으로 자기를 확장하는 것이 아니라 한 번에 하나씩 자기가 연루될 수 있는 낯선 배치들을 검토하고 그에 자기를 맞대어 볼 수 있었다. 그런 일이 가능했던 것은 이미지와 그것을 가동하는 특정한 매체적 배치 덕분이기도 했지만 그저 거기에 공간이 있기 때문이기도 했다. 자기 자신으로부터 그리고 자기를 에워싼 이미지로부터 어느 정도 거리를 둘 수 있는 여지, 절대적인 고독의 공간이 아니라 단지 약간의 간격이 허용되는 것만으로도 우리는 조금 다르게 움직여볼 수 있다. 무언가를

새로 그리려면 작게나마 빈 공간이 필요하다. 미술이 제공할 수 있는 기본적인 자원은 아마도 그런 공간이 아닐까.

전시가 마무리되는 3층 전시실의 출입구 옆에는 스크린을 통해 가상적으로 개방된 하얀 방이 있었다. 그것은 오가는 사람들의 시선을 끌었지만 영화를 볼 때처럼 주의를 집중시키진 않았는데, 왜냐하면 그 방은 비어 있었기 때문이다. 진공 상태처럼 아무것도 없다는 말이 아니다. 멀리 바다가 내려다 보이는 큰 창으로 빛이 쏟아져 들어온다. 방안에는 예전부터 거기 있었던 것 같은 소파와 가구들이 있고 세 명의 음악가들이 즉흥적으로 악기를 연주하면서 서로 소리를 맞춰 보고 있다. 그러니까 이곳은 소리를 만들기 위해 비워진 공간이다. 악기의 울림통처럼 외부와 분리되지만 밀폐되지 않은 곳에서 작은 소리들이 자란다. 서로 반응하면서 겹쳐지고 끊어지다가 다시 이어지는 소리들은 누적되거나 반복되지 않고 매번 새롭게 시작된다. 그 소리들은 연속적인 음악이 되지 않지만 긴장을 고조시키지 않는다. 시간은 얕은 바다의 잔물결처럼 세 사람 사이에서 찰랑거린다. 이것이 마논 드 보어의 〈벨라, 마이야와 닉: 아무것도 아닌 것에서 무엇인가로, 무엇인가에서 다른 무엇인가로, part 1〉이 개방하는 시공간이다.

여기서 이미지는 소리가 만들어지는 상황을 보여주는 부차적 역할에 머문다. 카메라는 세 사람이 합주를 시도하는 상황을 전달할 뿐 굳이 각자의 비밀을 캐려 하지 않는다. 그들이 함께하는 시간은 허공에 흩어지는 소리의 형태로 실현된다. 관람자가 굳이 스크린 앞에 서 있지 않아도 그곳에서

퍼져 나오는 빛과 소리가 새벽녘처럼 전시장을 엷게 채운다. 그러나 마논 드 보어의 작업은 전체 전시에서 제일 잘 보이는 자리에 제일 큰 스크린으로 상영된 싱글 채널 비디오이기도 했다. 움직임이 크지 않아서 대형 회화나 활인화 같은 느낌을 주는 반투명한 화면은 마치 스스로 빛을 내뿜는 것처럼 그림자 대신 흐릿한 반사광을 바닥에 드리웠다. 그 속에서 실제 크기와 같거나 어쩌면 조금 큰 것 같은 세 음악가의 모습은 때로 인간이 아니라 거의 천사처럼 보였다. 외부의 풍파에서 보호되는 작고 하얀 방에서 앳된 얼굴의 음악가들이 순수한 감각의 작용에 집중하며 하나의 자기 조직적 악기를 이룬다. 그 광경은 과거의 무게가 부당하게 전가되지 않은 미래에 대한 소망을 형상화한다.

〈벨라, 마이야와 닉〉은 도래할 시간이 기존의 연결망에 종속되지 않고 스스로 자라날 여지를 그려내면서 전시가 지향하는 바를 재확인했다. 미래는 결정되어 있지 않고 우리는 그 미결정의 여지에서 서로 연결될 수 있다. 하지만 만약 화면 속 인물들이 마법처럼 스크린을 가로질러 걸어 나와서 전시장의 다른 이웃들과 인사를 나눌 수 있었다면 그들 사이에서 어떤 대화가 가능했을까? 이런 생각이 떠올랐던 것은 스크린 속 장면이 너무나 이상적인 실내 공간처럼 느껴졌기 때문이다. 그것은 물리적으로 외부와 구분된 것이 아니라 마치 외부가 불필요한 절대적인 내부 공간 같았다. 마논 드 보어의 작업은 순수한 감각에 집중했지만 그렇기 때문에 전시장의 모든 작업 중에서 가장 추상적이었다. 어떤 면에서 화면 속

의 세 음악가들은 콩디야크의 조각상을 닮았다. 그것은 겉면이 단단한 대리석으로 둘러싸여 외부 자극이 차단된 몸에 특정한 감각만 열어 놓은 가설적 존재자로, 백지상태에서 감각을 분별하고 그 사용법을 습득하면서 차츰 정신적 능력을 발전시키고 기초적 관념들을 획득한다.[13] 예를 들어 청각이 허용되었다면, 그것은 소리에 주의를 기울이고, 귀에 감기는 것과 거슬리는 것을 구별하고, 기억에 남는 것을 되새기고, 어떤 소리를 열망하거나 상상하며, 들려오는 소리들을 비교하고, 분석하고 판단하고, 때로 놀란다. 이 제한된 몸은 감각의 흐름 속에서 만족과 불만족, 가능한 것과 불가능한 것, 과거와 미래를 알게 된다.

콩디야크가 이런 특수한 몸을 가정한 것은 인간 정신과 그 내용물이 모두 감각에서 유래할 수 있음을 논증하기 위해서였다. 그는 개별 감각이 촉진하는 정신적 성장에는 한계가 있으나 서로 다른 감각들이 복합적으로 주어지면 그에 반응해서 온전한 인간 정신이 발달할 수 있다고 생각했다. 이때 대리석 껍질은 그의 사고 실험에서 감각을 통제하는 수단이기도 하지만, 실험체가 자신을 공간 속의 몸으로 의식하지 않고 순수하게 내면적인 감각과 정신의 그릇으로 작동하도록 외부 공간을 박탈하는 장치이기도 하다. 대리석 껍질을 떼고 촉각과 운동 능력이 해방되기 전까지, 콩디야크의 조각상은 자신의 몸을 별개의 대상으로 인식할 감각적 단서가 없고 그래서 자신에게 감각되는 것들과 그것을 감각하는 자신을 구별하지 못한다. 그것은 대상을 인식하는 주체가 아니라 감각

으로 충만한 하나의 장소로서 자기와 세계, 몸과 정신을 일체화된 상태로 체험한다. 하지만 이렇게 모든 것이 감각 속에서 녹아들려면 먼저 공간의 한 부분을 점유하는 자신의 몸에 대한 감각이 제거되어야 한다. 대리석 껍질은 몸을 단단히 에워싸고 그 안에 감각적 내용을 불어넣으면서 자기와 자기 아닌 것을 구별하는 경계의 감각을 마비시킨다. 이는 종교적 의례에서 영화관과 VR 장치에 이르기까지 여기가 아닌 어딘가 다른 곳에 대한 몰입적 체험을 제공하는 모든 미디어 시스템의 공통된 전략이기도 하다.

그러나 미술 전시가 미래를 향해 개방된 새로운 연결망, 다시 말해 우리의 새로운 조성을 실험하는 장소가 되려고 한다면, 그것은 우리를 물리적인 몸에서 분리하여 어딘가 다른 곳으로 데려가는 또 하나의 기술적 껍질이 되지 못한다는 사실에서 출발해야 할 것이다. 전시장 바깥의 세계와 마찬가지로, 전시장은 다양한 매체들이 얼기설기 조합되어 좀 더 잡다한 공간을 이룬다. 이 임시적 장소는 우리들로 이루어진 이 세계가 아직은 완전히 닫힌 시스템이 아니라는 것을 의식적으로 때로는 의도치 않게 보여준다. 이 글의 첫 장면으로 돌아가 보자. 유 아라키의 〈쌍각류〉를 위한 컨테이너는 3층 전시실의 구석진 곳에 있었다. 겉면은 햇살 같은 노란색이고 내부는 밤처럼 어두운 보라색이었던 그 이동식 구조물은 이제 어딘가 다른 곳에 있을 것이다. 안전한 이동을 약속하는 그 단단한 껍질은 간혹 기회가 닿으면 한곳에 멈춰 서서 자신이 보고 들은 것에 관해 노래한다. 언뜻 보면 이 컨테이너 노래

방은 〈벨라, 마이야와 닉〉의 빛으로 가득 찬 스튜디오보다 더 폐쇄적인 것 같지만, 외부에서 자의적으로 위치를 옮기거나 개폐할 수 있다는 점에서 더 개방되어 있다. 그 온순한 상자는 내부에 공간이 있으나 그 안에 자기를 담지 못한다. 불규칙한 여행 일정에 따라 일시적인 동행자들과 함께한 기억은 파도에 흩어질 것이다. 텅 빈 컨테이너는 그런 정처 없는 시간에 던져진 삶에 관해 함께 노래하기를 청한다. 그것은 부드러운 살, 최초의 온전함, 가져본 적 없는 고향을 꿈꾸는 공간이자 그런 꿈을 무심하게 바라보며 어긋난 사랑의 노래를 부르는 장소다.

정말로 이 상자는 전시장이라는 장소를 하나의 대상으로 바라볼 수 있는 크기로 축소해 놓은 것 같았다. 그것은 자신의 것이 아닌 꿈으로 충전되어 가볍게 부풀다가 다시 꺼지기를 반복하고, 그런 인공적인 호흡을 통해 일시적으로 살아 있는 장소가 된다. 상자는 노래한다. 하나의 큰 이야기로 통합될 수 없는 파편적인 기억들이 노래의 형태로 엮인다. 상자는 얕은 잠 속에서 꿈을 꾸고, 때로는 코를 곤다. 하지만 또한 그것은 사람이 직접 들어가 볼 수 있는 물리적 공간이기도 하다. 관람자는 그 장소가 꾸는 꿈속에 있지만 어느 정도는 깨어 있다. 아무도 없는 노래방은 화면 속 영상에 집중하기보다 멍하니 딴생각을 하기에 좋은 장소다. 또는 잠시 앉아서 그간 있었던 일을 돌아볼 수 있는 작은 쉼터라고 하자. 관람자는 전시의 느슨한 동선을 따라 여러 가지 이미지들을 포식한다. 전시장을 나서면, 어쩌면 한 작업에서 다른 작업으로 발길을

돌리는 바로 그 순간부터, 이미지들은 의식의 저편으로 흩어질 것이다. 노래하는 상자는 우리 모두 방문자이며 조만간 이곳을 떠나야 한다는 사실을 상기시킨다. 그러나 어떤 장소에 들어가는 자는 잠시나마 그 장소의 일부가 되며, 그중 무언가를 기억에 담아 경계선 바깥으로 가져 나온다. 그런 식으로 몸과 이미지 사이에서 우리의 삶이 이어진다. 그것은 아직 다 부서지지 않은 것들이 자기가 아닌 무언가를 실어 나르는 연약하지만 끈질긴 행렬이다.

13. Etienne Bonnot de Condillac, "A Treatise on the Sensations", *Philosophical Works of Etienne Bonnot, Abbe De Condillac*, trans. Franklin Philip and Harlan Lane, New York and London: Psychology Press, 2014, 170, 192–207, 230–236. 콩디야크는 몸과 정신의 전통적인 이분법에 대항하여 인식과 지성이 모두 외부 감각에서 유래한다고 주장했다. 미셸 세르는 이 같은 감각론적 접근이 몸을 감각의 전달체로 축소한다고 비판하면서, 외부 환경을 본뜨는 몸의 운동성과 변형의 역량이 없으면 지식이 생산될 수 없다고 지적한다. "낡은 감각론뿐만 아니라 인지과학과 논리적 경험주의는 모두 몸이 없는 상태로 지식의 기원을 설명한다. 콩디야크는 몸을 후각만 전달하는 조각상으로 깎아낸다. 생명 없이 얼어붙은, 미세한 줄무늬가 있는 대리석이 유연하고 다중적이고 강렬하고 생동하는 살을 대체한다. 몸을 얼마나 혐오하면 돌로 된 등대나 묘비처럼 만들어 버리는가? (…) 지식의 기원은 몸에 있다. 상호주관적 지식뿐만 아니라 객관적 지식도 그렇다. 우리가 무언가 알려면 먼저 몸이 그 형태, 외관, 운동, 거처를 갖추고 매끄럽게 움직여야 한다. 그리하여 육체적 스키마가 획득되고, 노출되고, 단기 기억에 저장되고, 개선되고, 정교해진다. 수용, 발신, 유지, 전송은 모두 숙련된 몸의 행동이다. 머지않아 모방은 복제와 재현을, 또는 과학과 예술과 컴퓨터 기술에서 널리 쓰이는 용어를 빌려오자면 가상 경험을 불러일으킬 것이다. 기호를 기억하고 전달하기 위한 밀랍 판, 양피지, 인쇄기 등의 새로운 저장 매체가 등장하면서, 우리는 이런 기능이 원래 몸에 속했음을 잊고 있다." Michel Serres, *Variations on the Body*, trans. Randolph Burks, Minneapolis: Univocal, 2011, Kindle Edition, loc. 640–660.

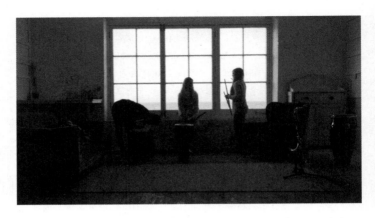

마논 드 보어(Manon De Boer), ⟨벨라, 마이야와 닉: 아무것도 아닌 것에서 무엇인가로, 무엇인가에서 다른 무엇인가로, part 1(Bella, Maia and Nick: From nothing to something to something else, part 1)⟩, 싱글 채널 비디오, 사운드, 26분, 2018. © Manon De Boer and Auguste Orts.

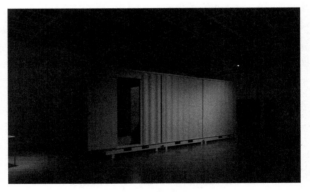

《색맹의 섬》 전시 전경. 유 아라키의 ⟨쌍각류⟩를 위한 컨테이너. 사진: 김연제, © 2019 아트선재센터.

3장

배 속의 늑대

"여러분의 가장 소중한 자산을 설계, 구축, 홍보, 그리고 손가락 몇 개로 관리할 수 있는 Matterport을 이용해서 여러분의 부동산을 온라인으로 전환하십시오." https://matterport.com.

코로나19 팬데믹으로 사회적 접촉이 제한되고 미술관이 폐쇄되면서 많은 미술 전시가 디지털 이미지로 변환되어 인터넷으로 배송되었다. 이것은 새로운 일이 아니다. 페이스북과 인스타그램으로 전시 사진이 유통되기 전에도, 미술관들이 인터넷 도메인을 등록하고 처음 웹사이트를 개설하던 때부터 온라인 사진 갤러리가 있었다. 그러나 전시 기록을 보는 것이 전시 관람과 동등하게 여겨지는 것은 조금 새로운 현상이다. 전시 이미지가 삼차원 공간의 형태로 주어진다는 것이 영향을 주었을까? 별로 그런 것 같진 않다. 여러 미술관이 물리적 전시를 360도 촬영한 VR 전시를 제공했지만, 그것은 들어가 볼 수 있는 공간이 아니라 이리저리 돌려볼 수 있는 공간의 이미지에 가까웠다. 실제로 VR 전시의 표준 포맷처럼 통용된 매터포트 사의 3D 캡처 기술은 원래 건설업체나 부동산 중개업체에서 온라인으로 매물을 취급할 수 있도록 아파트, 주택, 리조트 같은 건물 내부를 재현하는 데 최적화된 것이다. 하나의 상품으로서 공간은 번거롭게 직접 방문하

지 않고도 빠르고 간편하게 거래할 수 있도록 시각화된다. 똑같은 3D 그래픽이라도 컴퓨터 게임이 사용자를 최대한 오래 붙잡아 두려고 애쓰는 데 반해, 디지털 모델하우스는 공간에서 허비되는 시간을 최소화하여 거래량을 극대화한다. 그것은 관람자를 에워싸고 여기서 볼 만한 건 이게 전부이며 당신은 이미 다 봤다고 말한다. 어때요, 팔릴 것 같습니까? 입방체 형태의 이미지가 묻는다. 어차피 당신도 여기서 살려는 게 아니잖아요?

확실히 우리가 가시화되는 시스템 아키텍처는 예전 같지 않다. 그렇지만 예전에는 어땠는지 손가락으로 가리켜 보려고 하면 갈팡질팡하게 된다. 물리적 공간은 이미 오래전에 추상적 자산으로 분할되어 그 위치와 가치가 가상적으로 변동하는 유동적 체계에 귀속되어 있었다. 매터포트 사의 3D 그래픽은 우리 모두가 가시성과 접근성을 증대하여 지속적 순환 속에서 가치를 높여야 하며, 이를 위해 효율적인 디지털 트윈에 자기를 의탁해야 한다고 설득한다. 강화된 가시성의 껍질은 자본이 증식하는 현실에 참여하기 위한 티켓이다. 이것이 디지털 미디어의 신대륙이라는 오래된 은유가 돌아올 수 있었던 한 가지 이유다. 모든 신대륙에는 우리들로 이루어진 세계를 무제한적인 순환과 축적의 기계로 변형하려는 꿈이 깃든다. 디지털 미디어는 원래 컴퓨터이고, 다른 미디어의 작동을 복제하는 만능 에뮬레이터로 인식되기 전부터 물질의 흐름을 분석, 예측, 통제하는 시스템의 일부였다. 데이터의 흐름만으로 자족적인 현실을 구축할 수 있다는 환상

은 이 시스템이 일종의 소화기관처럼 끊임없이 무언가 씹어 삼키고 재구성하여 내보낸다는 사실을 감춘다. 디지털 미디어는 문화적 기술들, 기계들, 사람들이 혼잡하게 뒤얽힌 거대한 연결망이며, 그에 진입하려면 일단 기계로 처리 가능한 형태로 변형되어야 한다. 이런 곳에서 미술의 공간은 어떻게 성립할 수 있는가? 여기에 또는 다른 어디에 온전한 우리의 거처를 구하는 것이 가능할까? 이에 답하려면 먼저 무엇을 온전하다고 해야 할지 잘 생각해 봐야 한다.

몸들의 정원

노구치 미술관이 2020년 봄에 공개한 《디스턴스 노구치》는 팬데믹으로 인한 미술관 폐쇄에 대응하는 물리적 전시의 디지털 사본 중 하나였다. 하지만 이 온라인 전시는 관람자가 들어가 볼 수 있는 실감나는 가상 공간을 약속하지 않았다. 조각가 이사무 노구치는 몸이 점유하는 시공간을 온전히 체험한다는 의미에서 지금 여기에 있음을 실감하는 것을 중요시했고, 그런 감각을 회복하는 조각적 상황을 지향하여 말년에 자신의 미술관을 직접 설계했다. 이곳의 이상적인 방문자는 햇빛이 비추고 바람이 불고 나뭇잎이 떨어지는 공간을 느끼며 그 안에 있는 자신의 몸과 다른 사물들을 의식하고, 그것들의 미세한 움직임과 변화 속에서 자신을 스쳐 지나고 때로 관통하는 여러 겹의 시간을 감지할 것이다. 이런 공간적 체험을 원격으로 전달하기는 불가능하다는 전제하에, 《디스턴스 노구치》는 미술관의 고즈넉한 시간을 영상에 담아 그런 체험을 환기하고자 했다.

자연광이 들어오는 실내 전시실과 야외 조각 정원에 카

메라를 고정하고 몇 시간씩 촬영한 고해상도 비디오는 거의 사진 같지만 가만 보면 나무 그림자나 수반의 잔물결이 조금씩 움직인다. 태양이 느리게 지나가고 간혹 새들이 물을 찾아 부산스럽게 날아든다. 시간과 공간은 보편적 좌표체계가 아니라 단단하거나 무른 몸들 사이에서 드러나는 세계의 윤곽으로 가시화된다. 거기에 우리는 없다. 영상은 그 사실을 숨기거나 아쉬워하지 않는다. 자연물을 옮기고 다듬은 오래된 돌 조각들은 서로 다른 시간의 척도를 가진 이웃들과 편안하게 어우러져 아무 부족함 없이 보였다. 기획자는 이 장소가 숲과 마찬가지로 인간이 조성하고 보살피며 기쁨을 누리는 곳이지만 우리를 위해 존재하는 것은 아니며, 방문객이 끊기면서 어떤 의미에서는 오히려 더 이상적인 상태가 되었다고 말했다. "미술관은 당신을 필요로 하지 않아요. 당신을 원하지도 않고요. 바다가 그렇듯이 미술관은 당신에게 관심이 없습니다."[1] 자연을 본받아 미술의 자족적인 서식지가 되려는 미술관에서, 이러한 무관심은 미술의 오만이 아니라 인간의 자아도취에 동조하지 않는 우주의 평정과 연관된다. 설령 인간들이 돌아오지 않는다고 해도 돌과 나무는 그들의 속도로 변화하며 제자리를 지킬 것이다. 관람자는 그런 정경을 그려보면서 돌이 되는 꿈을 꿀 수도 있다. 미술관은 우리의 물리적 존재를 상기시키면서 몸이 있는 곳으로 우리를 되돌린다.

그러나 아름다운 조각 정원의 이미지를 스크린으로 대면하는 관람자의 서식지는 그와 다른 장소다. 돌보다 내구성이 약하고 변덕스러운 나의 몸은 온종일 컴퓨터 앞에 앉아 수많

은 것들이 잊히지 않기 위해 경쟁적으로 자기 이미지를 업로드하는 세계와 마주하고 있었다. 거기서 마치 조각 정원에 있는 것처럼 새삼스럽게 주변을 둘러보았다면, 콘크리트와 금속, 목재와 플라스틱, 종이와 패브릭으로 이루어진 물리적 공간이 눈에 들어왔을 것이다. 그것은 거주를 위한 기계로서 전기, 데이터, 가스, 물, 그 외 다양한 재화와 용역의 흐름에 의해 가동된다. 흔히 외부 세계와 분리된 편안한 안식처로 그려지지만, 집은 그 자체로 현상 유지를 위한 반복적 일상이 각인된 엄격한 틀이기도 하다. 사람이 살아 있기 위해 충족해야 하는 기본 조건과 자연화된 관습이 절충적으로 조합된 이 조그만 상자는 대개 우리의 감각을 깨우기보다 우리의 협력하에 기계적으로 작동한다. 여기에는 빈 공간이 별로 없다. 계속 집 안에 있기 괴로운 것은 단순히 먹고 자고 생계를 꾸리는 것 외에 무언가 다른 일을 시도해 볼 여지가 적기 때문이다.

지메네즈 라이는 「우주선 시간」이라는 짧은 SF소설에서 생존을 위한 기계로서 집의 기능이 극단적으로 강화된 상태를 일종의 사이보그화로 묘사한다. 이 소설의 주인공은 지구 멸망 이후 최소한의 자급자족 기능만 있는 비상 탈출선에서 살아간다. 한 명의 인간, 36마리의 틸라피아, 여러 종류의 채소들이 일정한 생체량을 보존하도록 짜여 있는 작은 폐쇄계에서 자신의 몸과 그것을 지탱하기 위한 장치를 구별하는 것은 거의 무의미해진다. "나의 인간 신체는 정처 없이 먼 우주를 떠도는 이 초거대 로봇 수트가 없으면 이제 존재할 수 없으며, 이 우주선 모양의 껍질도 내가 죽는다면 제대로 동작

하지 못할 것이다."² 주인공은 원기둥 형태의 무중력 실내 공간에서 수면과 섭식, 배설과 세정, 체력 단련, 시스템 관리 등 생체 기능을 보존하기 위한 일과를 쳇바퀴 돌듯 반복한다. 정기적인 화상 회의로 다른 생존자들과 교류하는 것도 일과의 일부지만, 이미 광년 단위로 흩어져서 다시 모일 수 없는 사람들은 타인에 대해 지나친 애착을 갖지 않도록 주의하면서 각자의 소일거리를 찾는다. 어떤 사람은 생존 시스템을 더욱 최적화하는 프로그램을 개발하고 또 다른 사람은 사변적인 우주 부동산 시장을 개설한다. 그러나 이 모든 활동의 목적은 자신의 항상성을 유지하는 것, 다시 말해 죽지 않고 건강하게 살아 있는 것이며 실제로 그것이 이들에게 주어진 유일하고 절대적인 과제다.

자기 보호에 최적화된 집은 생존에 불필요한 감각이 둔해지도록 거주자를 길들인다. 주인공은 우주 속에서 위치를 확인하지도 시간을 셈하지도 않는다. 사실상 그는 아무것도 오래 보거나 깊이 생각하지 않는다. 가끔 혼자서 노래를 부르거나 예전에 알던 사람들의 얼굴을 그려 보지만, 이는 과거의 기억이 꿈속에서 단편적으로 재생되는 것과 다를 바 없다. 탈출선에서의 생활은 기억을 천천히 증발시키는 것으로 보인다. 주인공은 변함없는 집의 일부로 용해되고 있다. 이는 미래적인 삶일까, 동물적인 삶일까, 아니면 그냥 평범한 삶일까? 어느 쪽이든, 이런 상황을 반전시키는 것은 우연히 지구와 화성 정도의 거리로 근접 조우한 다른 생존자의 연락이다. 이 인물은 불완전한 자기를 채워줄 동반자가 아니라 관성적

인 자기 보존의 루프를 중단시키는 불확실한 외부 요인으로서 비로소 자기의 이야기가 시작될 수 있는 계기를 제공한다. 주인공은 생존을 위한 장치를 이동을 위한 장치로 개조하고 여행에 나선다. 완벽하게 유지되었던 시스템이 부서지고 몸이 상하지만 그럼으로써 고요했던 집에 비로소 시간과 공간이 생겨난다.

굳어진 일상을 깨뜨리고 다른 삶의 가능성을 그릴 수 있는 여지를 개방하는 의외의 사건은 예술적인 동시에 위협적이다. 그 사건이 미술을 위한 별도의 장소나 허구의 공간이 아니라 내가 사는 곳에 일어난다면 더욱 그렇다. 집은 외부적 위험에서 자신을 보호하는 장소이며 그에 따른 특유의 경직성과 연약함이 있다. 만약 팬데믹이 백 년 정도 계속되어 모든 사람이 각자 집안에서 살도록 사회가 재편되었다면, 거기서 미술은 어떻게 존재하고 있을까? 불안한 세계를 가상적으로 탈출할 수 있는 마음의 안식처로서, 아니면 불안정한 균형을 유지하는 세계에서 작은 변화의 여지를 모색하는 사변적 실험실로서? 어느 쪽이든, 미술을 우리의 거처로 가져와서 삶의 일부로 받아들이는 것은 미술 콘텐츠를 받아 보거나 일과표에 미술 활동을 넣는 데 그치지 않는다. 미술은 집안에 들어온 낯선 손님으로서 고유한 시공간을 요구한다. 우리가 서로를 돌보지만 가두지 않는 공통의 서식지를 만들려고 한다면, 그것은 어떤 형태가 될까?

확실히 정원은 하나의 모델을 제시한다. 집안에서 번성하는 식물은 우리 뜻대로 자라지 않으나 그 자체로 아름답고

우리의 보살핌을 받으면서 자신의 생명을 나눠준다. 우리는 좁은 집에 화분을 들이고 작은 텃밭을 일구면서 안전하고 평온한 쉼터를 꿈꾼다. 하지만 그렇게 식물 생활을 추구하다 보면 어느 순간 우리가 애써 고른 예쁘고 맛있는 식물 말고도 다른 많은 것들의 모임에 참여하고 있음을 알게 된다. 이를테면 식물에 딸려 오는 작은 불청객들이 있다. 조은지는 〈변신을 위한 상상〉에서 나무 한 그루라고 생각했던 화분에서 정체불명의 벌레들이 튀어나왔을 때의 충격을 이야기한다.[3] 작은 곤충과 애벌레들은 침입자처럼 보이지만 실은 저도 모르게 남의 집안으로 옮겨진 것뿐이다. 스스로 선택하지 않은 미지의 동거자들에 대한 거부감, 무수한 생물체의 생사여탈권을 쥐었다는 부담감, 이 조그만 생태계의 앞날을 예측할 수 없다는 불안감이 그를 괴롭힌다. 어떤 생물과 함께 살기를 우선한다면 그것을 공격하는 다른 생물들과 싸워야 할 것이다. 정원은 지속적인 선별로 유지되는 작은 투쟁의 장소다. 그럼에도 만약 정원을 개방하기를 선택한다면 우리가 어디까지 변화할 수 있을지 궁금해하면서, 조은지는 환상적인 융합과 변신의 가능성을 상상한다.

　　주인은 정원을 보살피면서 자신이 할 수 있는 최선의 판단을 내린다. 하지만 우리가 정말로 주인일까? 김시습은 식물 가꾸기에 몰두하다 "식덕(식물 덕후)"이 된 경험을 바탕으로 조금 다른 변신의 이야기를 들려준다. 그에 따르면 식덕은 식물과의 관계에서 소외된다는 점에서 일반적인 식물 애호가나 정원사와 구별된다. "식덕이 되었다는 것은 식물과의

온전한 거리감을 어느 정도는 상실했다는 뜻이다." 식덕은 식물에 너무 집착해서 정원을 제대로 관리하지 못하는데, 이는 맹목적인 사랑으로 식물을 죽인다는 말이 아니다. 식덕은 식물을 늘린다. 삭막한 집안을 꾸며 보려는 소박한 바람에서 시작된 식물 가꾸기는 어느새 더 새롭고 아름다운 것을 추구하는 수집의 행위로 변모한다. 희소한 것을 쟁탈하고 과시하는 전 지구적인 교통과 통신의 연결망에서, 이국적인 식물은 끊임없이 절단되어 팔려나가는 자가 증식적 상품이자 투자의 대상으로 나타난다. 식덕은 결코 승리하지 못하는 도박 중독자처럼 열광과 탈진 사이를 오르내리며 자신의 정원을 어지럽힌다. "손님이 방문하거나 사진을 촬영하는 순간이 아니라면 식덕의 집 거실은 보통 각종 흙과 가드닝 장비가 널브러져 있는 경우가 대부분이다. 꽃이나 잎을 보기 위해 식물을 키운다지만, 식물의 꽃과 잎은 대부분의 시간에 창문을 바라보며 사람에게 등을 돌리고 있다."4

그럼에도 식덕이 식물을 포기하지 못하는 것은 거기에 어떤 종교적 기능이 있기 때문이라고 김시습은 추측한다. 식물에 둘러싸인 집은 숨 가쁜 순환과 끝없는 계산이 지배하는 외부 세계와 절연된 탈출선으로 꿈꾸어진다. 그러나 실제로 식물은 "인간에게 육신을 요구하는 사악한 신"의 허기를 잠재우기 위해 우리 대신 토막 나고 흩뿌려진다. 이러한 설명은 식덕의 정원을 가득 채운 화분들이 노구치의 조각 정원에 놓인 돌들과 마찬가지로 특수한 유형의 자연물이자 인공물이라는 사실을 환기시킨다. 그것들은 독특한 형태와 색상에 따라

선별되고 그 희소성에 따라 몸값이 매겨지는 상품이다. 조각 작품이든 조각적인 포즈로 다듬어진 식물이든 간에, 아름답게 대상화된 사물은 온전히 자신만의 시공간에 머무는 듯한 초연한 아우라로 일개 장식품을 넘어 어떤 신성한 경제를 움직인다. 그러나 식물이 발산하는 충만한 이미지는 자기 자신조차 구하지 못한다. 숭배되기 위해 조각나는 것은 이미 물신이라고 부를 수도 없는 무력한 몸이다. 그런 곤경에 처한 몸들을 우리와 다르지만 어딘가 닮은 것으로 인식할 때, 우리의 거처는 불완전한 몸들이 서로를 관찰하고 흉내 내며 또 다른 변신의 가능성을 찾는 비정통적인 연구실로 변모한다.

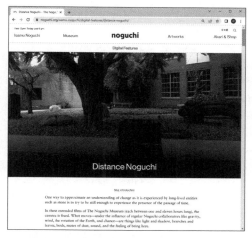

온라인 전시 《디스턴스 노구치(Distance Noguchi)》(2020, 노구치
미술관). 데이킨 하트(Dakin Hart)의 기획으로, 미술관 내 8개 구역을
각각 1–5시간씩 보여주는 총 24편의 비디오로 구성되었다.
촬영: 니콜라스 나이트(Nicholas Knight). https://www.noguchi.org/
isamu-noguchi/digital-features/distance-noguchi.

1. Glenn Adamson, "The Noguchi Museum Can Exist Without Visitors", *Hyperallergic*, September 10, 2020, https://hyperallergic.com/587362에서 재인용. 기자는 창립자 노구치가 주창한 탈인간중심적 철학을 미술관이 고수할 수 있는 것은 노구치의 아카리 조명 판매 수익과 넉넉한 기부금에 기반한 안정적인 재정 덕분이라고 덧붙이는 것을 잊지 않는다.

2. Jimenez Lai, "Spaceship Hour", *Cascades*, eds. Nick Axel, Aric Chen, Nikolaus Hirsch, Martina Muzi, a collaboration between Museum of Art, Architecture and Technology and e-flux Architecture, 2021. https://www.e-flux.com/architecture/cascades/405781/spaceship-hour.

3. 조은지, 〈변신을 위한 상상〉, 벽에 텍스트, 가변 크기, 2021. 이 작업은 장서윤이 기획한 전시 《카밀 6》(2021, 합정지구)의 일환으로 제작되었다.

4. 김시슙, 「식물이 식덕에게 등을 돌릴 때」, 『홈워크』, 아트선재센터 웹사이트, 2020, http://homework-artsonje.org/2020/si-seup-kim. 원예 시장에서 식물의 가치는 조형미와 희소성, 그리고 유행에 따라 복합적으로 결정된다. 2020년 팬데믹으로 실내 가드닝에 대한 관심이 늘면서 독특한 무늬를 가진 희귀 변이종의 국내 가격이 크게 상승했는데, 대표적으로 몬스테라 알보는 수입이 제한되고 대량 생산이 어려워 꺾꽂이용 잎 한 장이 수십, 수백만원에 거래될 정도로 시가가 급등하여 한때 비트코인에 비유될 정도였다. 「1200만원짜리 식물이 있다고?… '식테크족' 불러온 희귀식물의 세계」, 『경향신문』 2021년 11월 26일자, https://www.khan.co.kr/life/life-general/article/202111261427001 참조.

껍질들의 집

시각적 소비의 대상이자 부의 원천으로 훼손되는 몸들이 온전히 그들만의 집을 짓는다면 어떤 모습일까? 2018년 가을 시청각에서 열린 문경의와 현남의 전시 《희지스 하우스》는 이미지의 매개체로 통용되는 사물들의 꿈을 현실화한 것처럼 보였다. 작가들은 회화와 조각을 일상 사물과 위계 없이 뒤섞으면서 한옥을 개조한 전시 공간을 누군가의 집처럼 연출했다. 노희지라는 전시 기획자가 한시적으로 자택을 개방하고 개인 소장품을 공개했다는 설정이 있었지만, 이곳에 모인 물건들을 규제하는 상위의 구성 원리가 있는 것 같진 않았다. 그보다는 사물들이 빈집을 점거하고 자기와 비슷한 친구들을 잔뜩 불러모은 듯한 모습이었다. 나름의 방식으로 인간 형상을 구현하지만 그래서 더 손상된 몸처럼 보이는 껍질 같은 것들이 책상과 선반을 점령하고, 유튜브 플레이리스트가 반복 재생되는 컴퓨터 스크린을 응시하고, 침대에서 만화책을 보고, 전시를 감상하고, 때로는 스스로 전시물이 되어 다른 관람자를 맞이했다. 이들은 《희지스 하우스》라는 허구를 떠받

치는 집합적이고 연극적인 몸체를 이루며 독특한 활기를 발산했다.

이곳이 정말로 누구의 집이냐고 묻는다면, 시각 매체들이 자기 자신을 탐구하는 의인화된 공간이라는 점에서 미술의 집이라고 답할 수도 있을 것이다. 기능적으로 말해서, 이곳은 문경의의 회화 작업과 현남의 조각 작업이 전시되는 미술 공간이었다. 그렇지만 이들은 미술사의 영웅적 주인공처럼 이미지의 그릇이 되기를 거부하고 자기의 내적 본질에 골몰하기보다 이미지의 매개자로서 자신들을 둘러싼 외적 조건을 드러내길 원했다. 그것이 장난감과 인형, 꽃병, 미술 작품의 복제본, 그림 속에 재현된 물건들, 가짜 음식, 미술 이론서와 공포 영화, 회화와 조각이 한자리에 모여야 했던 이유다. 오늘날 시각 세계를 조형하는 힘은 이미지를 구현하는 몸에 내재하지 않는다. 이미지는 몸에서 발산되는 것이 아니라 그 자체로는 잘 보이지 않는 외부의 힘에 의해 각인되거나 부각된다. 하나의 몸이 이미지가 된다는 것은 무엇보다도 그런 힘으로 짓눌리고 절단되고 뜯겨 나가는 것을 뜻한다. 그렇다면 평면성은 이미지의 형식적 속성이기 전에 몸에 가해진 물리적 작용의 결과일 것이다. 몸은 폭력적인 평면화를 통해 매력적인 가상을 소환하고 또 다른 몸을 끌어당길 수 있는 역량을 획득한다.

문경의의 그림들은 이미지의 그릇이 됨으로써 이런 힘겨루기의 장에 접속하게 됨을 인지하고 그에 반응하여 자신을 조형해 왔다. 이들은 어차피 이미지가 될 거라면 예쁘고

맛있는 것이 되고 싶어 하며, 시각적 소비재로서 자기에게 부과된 규칙을 능숙하게 준수할 수 있음을 보여주려고 한다. 그러나 그림에서 풍기는 물감 냄새는 이미지가 원래 먹을 수 없는 것임을 상기시킨다. 〈아이싱 온 컵케이크〉는 제목 그대로 케이크에 크림을 발라 장식하는 사람을 화가의 자화상처럼 연출한다. 이 여성화된 인물은 흐드러진 꽃, 시럽을 뿌린 홀케이크, 한 덩어리의 크림이 올라간 컵케이크, 그림 액자, 반투명한 커튼, 별 모양의 네온사인 장식, 반짝이는 광학적 효과, 빨간색 하트 풍선 같은 물감 얼룩으로 둘러싸인 채 양손으로 쌀주머니를 들고 먼 곳을 바라본다. 그는 투시도법적 시선의 주인으로서 화면을 지배하기보다 그림을 구성하는 다른 요소들과 똑같이 어떤 규칙을 준수하고 있는데, 그것은 케이크처럼 즐겁게 소비될 수 있는 대상이 되어야 한다는 것이다. 그렇지만 이 인물은 그 규칙을 너무 진지하게 받아들이고 있다. 또는 어쩌면 그는 단지 인간 형상의 평평한 그림일 뿐이라서 자신에게 주어진 명령을 인간적인 관점에서 이해하지 못한다.

　몸을 직접 자극하고 만족시키는 수단으로서 달콤한 음식은 이미지가 되어야 하는 몸에 하나의 본보기가 된다. 그러나 이미지는 입으로 먹는 게 아니라 눈으로 보는 것이며, 몸을 살찌우는 게 아니라 그 위에 덧씌워지는 것이다. 이미지에 사로잡힌 몸은 영원한 허기 속에서 먹지 못할 것들을 끝없이 집어삼키는 구멍 난 주머니가 된다. 문경의의 또 다른 그림 〈키친 포 파티〉는 이런 변신의 가능성을 만화적으로 도해한

다. 여러 칸으로 분할된 화면은 오븐에서 갓 구운 빵과 고기를 꺼내 보이는 사람, 귀엽게 치장한 얼굴, 그림처럼 반지르르한 무언가의 통구이를 보여준다. 유독 사실적으로 묘사된 손이 칼을 들고 고기를 잘라 분홍색 단면을 가리켜 보이는데, 그 칼질은 먹을 수 있는 고기 조각이 아니라 하나하나 새로운 이미지가 깃들 수 있는 작은 평면을 증식시키고 있다. 그러니까 이 파티에는 먹을 것이 없고 파티에 초대된 사람들은 배를 채우지 못할 것이다. 칼을 든 사람이 대충 칠한 색면들의 모음으로 얼어붙어 있는 동안, 절단된 고기 그림은 방긋 웃는 얼굴에 벌레 같은 발이 달려서 금방이라도 도망칠 태세다. 고기 위에 덧그려진 얼굴은 '커비'라는 게임 캐릭터로, 무엇이든 삼키고 복제할 수 있는 사차원 주머니 같은 몸으로 유명하다. 배 속이 우주 공간만큼 넓다는 이 먹보는 파티의 진짜 주인공으로서 예쁘고 맛있는 이미지의 세계를 돌아다니며 전시장의 다른 그림들에서 반복적으로 모습을 드러낸다.

　이것은 꿈이다. 먹기 좋게 부드러운 이미지로 변형된 몸이 시각적 평면에 피신하여 무엇이든 먹어 치울 수 있는 나를 꿈꾼다. 먹는다는 행위는 더이상 의미가 없지만, 꿈꾸는 몸은 외부에서 자원을 구해 자신을 보존하고 성장시키는 생물학적 과정을 이미지의 순환에 대입하여 삶을 이어 간다. 우리가 온갖 이미지들을 삼키고 뱉으며 형성된다는 점에서 이미지 수집가이자 제작자이며 또한 그 산물이라면, 《희지스 하우스》는 그런 우리를 비춰 보이는 꿈의 집이다. 길 잃은 아이들을 유혹하는 과자의 집처럼 달콤하게 장식된 이 공간이 우

리에게 먹히기 위한 것인지 아니면 우리를 먹기 위한 것인지는 분명치 않다. 그렇지만 결핍을 모르는 돌과 나무의 정원이나 모든 것이 풍족한 태초의 정원은 확실히 아니다. 이 집에 충전된 꿈은 좀 더 동물적이고 유령적이다. 이미지는 불충분한 것으로서 넘쳐 흐르고, 집은 게걸스럽게 굶주려 있다.

어째서 꿈속인데도 배가 고픈가? 그것은 이미지로는 배가 차지 않기 때문이고, 출렁이는 뱃살만으로는 그림이 되지 못하기 때문이다. 적어도 《희지스 하우스》에 모인 몸들은 이미지의 그릇으로서 더 견고하고 유능해지길 열망하며, 무엇이든 주물러서 원하는 대로 조형하는 힘을 스스로 소유하고 싶어 한다. 그러나 이들은 씹어 삼키는 입과 입안에 든 것 사이에서 계속 진동하고 있어서 자기가 원하는 상태에 도달하지 못한다. 그러니까 문경의의 그림들은 무엇이든 소화할 수 있는 가상적 평면이 아니라 그런 전능함을 꿈꾸는 케이크 위의 휘핑 크림, 반쯤 녹은 아이스크림, 또는 그저 물감 얼룩으로 남는다. 이미지의 질료이자 순환과 축적의 매체로서 이미 언제나 부드럽게 갈려 있는 이 몸들은 자신의 한계를 숙고하지만 어떻게 해야 그걸 벗어날 수 있을지, 과연 그런 일이 가능하기나 할지 회의적이다. 이런 태도는 이 집의 사물들이 정말로 주인인지 아니면 그들 자신도 이 집에 집어 삼켜진 것인지 분간하기 어렵게 한다.

온전한 이미지의 그릇이 되지 못하는 살의 불만족은 라텍스를 이용한 현남의 조각 작업에서 노골적으로 표현된다. 현남은 가시성이 실현되는 표층에 아무런 신비도 없음을 확

인하려는 듯이 라텍스를 얇게 굳힌 부드러운 판을 뭉치고 접어 비정형의 덩어리를 제작했다. 라텍스는 식물의 끈끈한 유액, 특히 고무나무 수액이나 그와 유사한 고분자 유화액을 총칭하는데, 소나무 진액의 물성을 모방한 레진 계열의 합성수지가 유리처럼 경화되는 것과 달리 라텍스는 굳은 후에도 살결처럼 말랑한 질감을 유지한다. 그것은 이미지를 떠받치기에 너무 무른 재료다. 라텍스 뭉치들은 그림의 표면처럼 이미지를 수용하거나 조각적 사물 같은 자세를 취하려고 애쓰지만 어떻게 해도 몸을 가누지 못하고 무너져 버린다. 현남은 이 꾸깃꾸깃한 껍질들의 굴곡진 부분에서 어떤 표정을 발견하고 그것을 부각하여 일종의 두상을 제작했다. 몸통이 잘려 나갔거나 애초에 머리와 몸이 분절되지 않은 듯한 주름진 얼굴들이 전시장 여기저기 놓였다. 이들은 때로 안경을 쓰고 서로의 흐릿함을 마주 보고 있었는데, 그렇게 무리 짓는 행동은 서로의 부족한 가시성을 보충하는 동시에 강조하는 듯했다.

현남의 〈성 바르톨로메오〉는 이렇게 흐늘흐늘한 살껍질들의 기념비로 조성된 것이다. 폴리스티렌에 가짜 암석 무늬를 입힌 제단 아래쪽에는 작은 봉제 인형의 털가죽과 칼 한 자루가 봉헌되어 있고, 그 위에는 황백색의 라텍스 껍질을 뭉친 커다란 덩어리가 포장도 뜯지 않은 만화책 몇 권을 소중한 듯이 품고 있다. 그것은 동물의 생가죽 같기도 하고, 소화할 수 없는 것을 삼키려 하는 연체동물, 또는 그저 모양을 잡는 데 실패한 초대형 팬케이크 같기도 하다. 바르톨로메오는 예수의 열두 제자 중 한 사람으로, 산 채로 가죽이 벗겨지는 혹

형을 당했다고 하여 칼과 가죽으로 상징되었고 그 때문에 아이러니하게도 도축업자와 가죽 세공사의 수호성인으로 숭상되었다. 성인은 고통의 원천인 육신을 내려놓고 천상의 순수한 영혼으로 돌아간다. 하지만 그가 남긴 껍질은 지상에서 신원을 확인할 수 없는 한 무더기의 가죽으로 남아 다른 사람들의 손에서 예측할 수 없는 삶을 이어간다. 바르톨로메오의 가죽에는 성인의 신성한 이미지가 담겨 있지 않다. 거기에는 그의 영혼도 없고 몸도 없고, 굳이 말하자면 그런 것들을 강제로 추방한 폭력의 흔적으로서 하나의 공백이 있을 뿐이다. 그리고 그 공백에 무언가 다른 것이 비집고 들어온다.

노년의 미켈란젤로는 시스티나 성당의 〈최후의 심판〉을 제작하면서 천상의 바르톨로메오가 든 육신의 텅 빈 껍질에 자신의 얼굴을 그려 넣었다고 전해진다.[5] 일그러진 표정의 껍질은 폭력적인 분리가 수행되고 각인되는 장소로서 예술가의 초상이 된다. 눈에 보이는 세계를 통째로 집어삼키려는 자에게 남는 것은 축 늘어진 껍질밖에 없다. 〈동굴〉은 이 껍질들이 뭉쳐지면서 말 그대로 이빨을 드러낸 모습을 보여준다. 이빨 사이에는 조그만 인간들이 끼어 있고, 피부는 녹아내리는 이미지로 뒤덮였으며, 눈과 코가 있어야 할 자리는 주저앉아 시커먼 동굴이 되었다. 이렇게 훼손되고 훼손하는 몸은 정말로 무엇이라고 불러야 할까? 그것은 뭔가 나쁜 것에 홀렸나, 아니면 원래 그럴 수밖에 없는 것인가? 일그러진 이미지, 얄팍한 살, 복구 불가능한 구멍으로 이루어진 손상된 몸들은 달콤한 과자의 집, 한없이 늘어날 수 있는 위장, 부서지지 않

는 이빨을 꿈꾼다. 또한 그것들은 회화와 조각을 꿈꾼다. 더할 나위 없는 시각성의 몸체가 되어 온전히 자기만의 시공간을 확보하고 싶다는 소망이 있다. 하지만 정말로 그런 특별한 사물들만 오를 수 있는 천국이 있어서 그곳에서 평온하게 세계를 관조하는 일이 가능할까 하는 의문도 있다. 미술은 또 다른 과자의 집이 아닐까? 불완전한 몸들은 허기에 사로잡힌 채 생각에 잠겨 있다.

《희지스 하우스》(2018, 시청각) 설치 전경. 작가 두 명과 기획자
한 명이 협업하는 세 번의 전시 연작 '3×3'의 일환으로 제작되었다.
사진 제공: 현남.

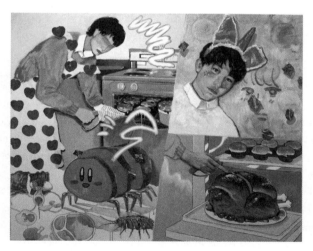

문경의, 〈키친 포 파티(Kitchen for Party)〉, 캔버스에 유화,
130.3×162.2cm, 2017-18. © 문경의.

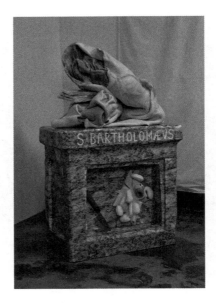

현남, 〈성 바르톨로메오〉, 라텍스 위에 프린트, 에폭시 수지, 안료, 책, 식칼, 못, 봉제 인형, 폴리스티렌, 59×40×102cm, 2018. © 현남.

5. 실제로 〈최후의 심판〉에는 미켈란젤로의 자화상으로 추측되는 얼굴 이미지가 여러 개 발견되는데, 바르톨로메오의 가죽은 그중에서 가장 유명한 것으로 흔히 이해받지 못하는 예술가의 심리적 고통을 표현한 것으로 해석된다. 하지만 버나딘 반스는 미켈란젤로가 부활한 망자의 몸을 하나같이 아름답고 개성적으로 그렸으나 정작 자신의 이미지는 망자들 사이의 해골, 거의 먼지로 돌아간 얼굴, 벗겨진 가죽에 흩어 놓았다는 데 주목하여, 죽음과 부활, 그리고 구원에 대한 미켈란젤로의 개인적인 불안과 희망을 읽어낸다. 반쯤 스러진 얼굴들은 불완전한 매개자로서 모든 것이 완벽하게 되살아나는 천상에 닿으려는 예술가의 야심과 그 한계를 표현한다. Bernadine Barnes, "Skin, Bones, and Dust: Self-Portraits in Michelangelo's 'Last Judgment'", *The Sixteenth Century Journal*, 35(4), Winter 2004, 969–986.

콘텐츠 농장

"열대우림의 안개 사이로 인류의 존재를 알리는 표식이 외롭게 솟아 있다. 이를테면 레스토랑으로만 가득 찬 괴이한 고층 건물이라고 하자. 수천 명의 다종다양한 요리사들이 건물을 점유하고 '경찰차로 담근 피클'이나 '팬들이 사랑하는 피를 졸인 케첩(누구의 피인지는 몰라도 정말 맛있다!)' 같은 멋지고 독창적인 요리를 창조한다. 식당밖에 없는 건물이라니, 21세기의 요리 쇼를 선보이기에 이보다 더 좋은 장소가 있을까?"[6] 윌 베네딕트와 스테펜 요르겐센의 비디오 연작 〈레스토랑〉을 지배하는 정서는 허기보다 역겨움이다. 근미래의 지구는 다시 자연의 힘에 집어 삼켜졌고 낡고 오래된 현대식 건물 한 채가 남아 '레스토랑'이라는 간판을 달고 있다. 그러나 의인화된 비인간과 인간들, 다양한 혼성적 존재들이 공존하는 이 가상의 세계에서 실제로 음식을 먹으러 오는 손님들이 있는 것 같진 않다. 고전적인 오피스 건물처럼 격자형으로 구획된 공간은 모두 콘텐츠를 요리하는 키친 스튜디오로 쓰인다. 여기서 음식은 식욕을 불러일으키고 몸의 충족을 약속하

는 양분이 아니라 훼손된 몸을 상기시키고 자극하는 생체 유래 물질로서 콘텐츠의 소재가 된다.

허기가 삼키고 싶다는 느낌이라면 역겨움은 뱉고 싶다는 느낌이다. 몸에 해로운 것을 거부하는 자기방어와 끊임없이 먹지 않으면 안 되는 몸의 자기혐오, 몸이 몸을 먹는 동물적 삶의 괴로움과 그것을 무시하고 이미지를 퍼먹는 멍청함이 모두 역겨움을 불러일으킨다. 〈레스토랑〉의 주인공인 "평균적인 요리사"는 자기가 만든 것을 먹지 않을 뿐만 아니라 마치 먹는다는 것이 뭔지 모르는 사람처럼 행동한다. 아이폰 시리에게 구박을 받으며 유튜브로 요리 영상을 훑어보다가 달팽이 인간에게 전화로 재료를 주문하여 시체를 난도질하듯 음식을 만들어 보이는 이 인물은 인간 형상을 하고 있지만 아무래도 인간 같지 않다. 그보다는 사람 흉내가 지겨워졌지만 다른 참조 대상이 없어서 스스로 이해할 수 없는 인간의 행태를 계속하는 로봇에 가까워 보인다. 이 요리사들은 인류가 멸종한 이후의 미래 세대일까? 그렇다면 요리 콘텐츠를 만드는 것은 우리가 남긴 인공 존재들이 우리의 잔상을 갖고 놀면서 그들의 유기적 조상을 기억하는 나름의 방식일 것이다. 이들은 비록 인간적으로 보이지 않지만 현재의 우리를, 또는 적어도 우리가 생산하고 소비하는 것을 반영하고 있다. 롭 호닝의 말대로, 모든 것이 콘텐츠가 되는 세계에서 우리는 "콘텐츠 농장"이 된다.

온라인으로 우리의 자료를 올릴 때, 우리는 언제나 콘텐츠가

될 위험에 처한다. 우리는 무의미한 인터넷 콘텐츠, 콘텐츠를 위한 콘텐츠, 우리의 내적 본질이 아니라 소셜 미디어의 관습과 허용 범위에 의해 정해지는 어떤 순수 형식으로 재현된다. 아니면 과잉 결정된 콘텐츠, 의미 있는 것으로 해석되기를 갈망하는 내용, 수잔 손탁이 혐오했던 진부한 반예술이 된다. 그럼에도 우리는 삶을 예술로 만들려고 애쓴다. 그것이 공적 문서가 된 개인적 표현이 약속하는 바다. 자아는 콘텐츠 농장이다.[7]

원래 콘텐츠 농장은 검색엔진에서 상위에 랭크되기 위해 인터넷에 떠도는 자료들을 마구잡이로 짜깁기하는 쓰레기 블로그나 웹사이트를 가리키는 말로, 구글 엔그램에 의하면 2000년대 후반부터 용례가 증가하여 2013년에 정점을 찍었다.[8] 이는 개인별 선호도에 따라 콘텐츠를 추천하는 맞춤식 큐레이션이 아직 미성숙했던 과거의 유물이다. 학습 능력이 있는 알고리즘이 우리가 좋아할 만한 것을 계속 끌어올리는 역동적 데이터베이스에서, 인간을 위한 콘텐츠와 기계를 위한 콘텐츠가 질적으로 구별 가능하다는 생각은 점차 근거를 상실한다. 추천 알고리즘이 소비 패턴을 코드화하고 그에 따라 콘텐츠 제작이 최적화되는 온라인 플랫폼은 인간과 기계가 결합한 콘텐츠 농장이다. 이제 콘텐츠의 내용과 형식, 의미와 가치는 그것을 클릭하고 퍼다 나르는 집단적인 사용자 반응과 그에 기반하여 또 다른 콘텐츠를 추천하는 알고리즘의 작용 속에서 결정되며, 개별 사용자의 의도나 해석

은 이러한 정보 처리 과정에 통합될 때만 사회적 영향력을 가진다.

호닝은 콘텐츠 농장이 우리가 선택하거나 거부할 수 있는 문화적 양식이 아니라 바로 그런 선택의 장으로서 우리를 에워싸는 포괄적인 미디어 형식이 되었다고 본다. 이런 공간에서는 어떤 움직임이 일어나고 그것은 또 어떤 변화로 이어지는가? 다시 말해, 콘텐츠 농장의 시간은 어떻게 흐르나? "평균적인 요리사"가 운영하는 채널 하나만 놓고 보면 같은 포맷의 쇼가 끝없이 반복되는 것 같지만, 에피소드가 시작되고 끝날 때마다 가상 카메라는 멀찍이 물러서서 비슷비슷한 채널이 픽셀처럼 레스토랑 건물을 채우고 서로 경쟁하는 모습을 조감한다. 그 풍경은 콘텐츠 농장에 드리운 죽음의 그림자를 암시한다. 요리 채널은 영원히 계속될 수 없다. 내부적으로 소재가 고갈되고, 외부적으로 경쟁에서 도태한다. 또한 장기적으로 건물 밖에서 끈질기게 밀고 들어오는 자연의 힘이 있다. 콘텐츠 농장은 그에 눈 감고 자기 동일성과 자율성을 유지하려 하지만, 그 때문에 언젠가는 스스로 이해할 수 없는 방식으로 덧없이 무너질 것이다.

〈레스토랑〉은 근미래의 관점에서 콘텐츠 플랫폼을 황량한 폐허로 재현한다. 하지만 그 자체도 디스 콜렉티브의 온라인 스트리밍 플랫폼의 오리지널 콘텐츠로 제작된 것이다. 콘텐츠 농장을 비판하는 콘텐츠는 무엇이 될 수 있을까? 여성, 외계인, 식용 동물, 인간형 돌연변이가 중간중간에 끼어들어 공익광고 같은 메시지를 전하지만 거기에는 울렁거리는 패

배의 예감이 있다. 그 어지러움은 음식을 삼키지 못하는 몸의 불쾌감보다 눈에 보이는 것과 몸이 느끼는 운동감의 모순에서 오는 멀미에 가깝다. 땅이 흔들리는데 눈은 그 흔들림을 보지 못하거나, 반대로 몸은 멈춰 있는데 눈이 움직이는 것을 보고 있으면 멀미가 온다. 볼 수 있는 것과 할 수 있는 것의 간극이 어지러움을 유발한다. 그러나 작가는 영상 내에서 탈출 가능성을 상연하지 않는다. 만약 이 메스꺼운 감각을 도저히 견딜 수 없다면 스스로 영상을 끄고 자리에서 일어나는 수밖에 없다. 역겨움은 관람자를 스크린 바깥으로 밀쳐내는 힘이다. 물론 외부 세계와 단절된 은둔자가 되려는 것이 아니라면 우리는 조만간 스크린 앞으로 다시 돌아올 것이다. 하지만 그런 이탈은 우리가 있던 자리를 낯설게 바라볼 여지를 남긴다는 점에서 탈출의 환상에 잠기는 것보다 유익할 수 있다.

"만약 비판이 존재할 수 있다면, 그것은 공적 관객성의 형태로 분업화된 노동의 산물이 아니라 공공의 신체 내부에서 역겨움의 형태로 발생할 것이다."[9] 현재의 시스템에 대해 안전하게 비판적인 거리를 제공하기보다 우리가 그에 어떻게 얽혀 있는지 과장되게 표현하여 즉각적인 반발을 불러일으키는 것은 디스 콜렉티브가 예술 감독을 맡은 2016년 베를린 비엔날레《드랙 분장을 한 현재》의 미학적 전략이기도 했다. 여기서 윌 베네딕트는〈레스토랑〉의 파일럿 에피소드처럼 보이는〈내가 바로 문제다〉라는 뮤직비디오를 선보였다.[10] 불길한 형상의 외계인이 TV 토크 쇼에 나와서 시종일관 불손한 태도로 무언가 말하고 있다. 고향을 잃은 난민이자 지

구의 침입자인 이 외계인이 하는 말은 잘 들리지 않는다. 마찬가지로 돌고래 인간이 식료품 상점 앞에서 먹이 사슬에 대한 불만을 토로하고 있지만, 그것이 피식자로서 부당함을 호소하는지 아니면 포식자로서 권리를 주장하는지는 분명치 않다. 확실한 것은 지구의 토착종, 외래종, 혼종들이 제각기 자기 삶의 주인으로서 목소리를 내기 시작했다는 것이다. 그 기세에 우뚝 솟은 에펠탑이 쭈글쭈글하게 주저앉았다가 다시 꼿꼿하게 펴진다. 그러자 상황은 더욱 악화된다. 벌거벗은 인간 형상의 살덩어리들이 하늘에서 비처럼 쏟아지고, 까마귀 인간이 텅 빈 눈으로 썩은 시체를 뜯는다.

당시 베를린 비엔날레는 야만인과 비인간, 더 정확히 말해 인간 이하의 교양 없는 것들의 폭동처럼 묘사되었다. 미국, 자본주의, 인터넷 또는 포스트 인터넷, 미술과 상업을 구별하지 못하는 속물들이 유서 깊은 미술의 정원을 침략했다고 성토되었다.[11] 원한다면 야만적인 디지털 토착민의 침공이라고 부를 수도 있었을 것이다. 디지털 미디어와 호환되도록 뇌 구조가 변형된 돌연변이든, 쓰레기 정보의 홍수 속에서 지적 능력을 상실한 좀비든, 미디어 문화를 선도하는 트렌드세터든, 모든 온라인 베타 서비스가 가정하는 궁극의 사용자든 간에, 디지털 토착민이라는 환상의 동물은 미디어 기술과 일체화된 미래의 인간에 대한 불안과 기대를 반영한다.[12] 인간이 기술 혁신으로 파괴될 것인가 아니면 새로운 차원으로 진화할 것인가 하는 오래된 물음은 인간 문명이 고유한 내적 논리에 따라 단계적으로 발전한다는 목적론적 역사관에 기

반한다. 그러나 시장을 독점 가능한 형태로 재구축하기 위한 파괴적 혁신에 골몰하는 현재의 미디어 업계에서 기술은 그런 식으로 진보하지 않는다. 만약 기술 변동과 완전히 동기화된 인간이 정말로 존재한다면, 그것은 일시적인 새로움의 효과를 창출하려는 끊임없는 충격 요법으로 골절되고 얇게 저며진 몸으로 발견될 것이다.

인터넷 공론장에서 이런 상황을 기회주의적으로 이용하는 동시에 문제적인 것으로 노출해 왔던 디스 콜렉티브는 "현재의 문제를 그것이 발생하는 현재에서 구체화하여 관람의 대상이 아니라 행위의 주체로 일으켜 세운다"는 명목하에 가상적 신대륙의 특산품으로 유통되던 디지털 토착민을 물리적 공간에 소환했다.[13] 그리하여 현실과 비현실, 불만족스러운 현재와 미심쩍은 미래 사이의 국경지대에서 자기 자신을 콘텐츠로 변환하여 서로 먹고 먹히는 동족 포식자들이 전시장을 점령했다. 이 기괴한 군상은 고갈된 세계에서 이윤을 뽑아내기 위해 더 강력한 자기 채굴 기계가 되도록 명령하는 시스템의 캐리커처이자 그에 종속된 우리의 왜상으로 제시되었다. 거기에는 아무도 통제하지 못하는 한 덩어리의 문제가 된 세계 속에 우리가 어떻게 뒤엉켜 있는지 직시하는 데서 새로운 가능성이 열리기를 바라는 소망이 담겼다. 하지만 그것은 감당할 수 없는 압도적인 힘으로부터 자기를 보호할 집이 없는 자들의 숭고하지 않은 공포와 착란으로 충전된 일종의 소나기구름이기도 했다.

전시는 스타트업 프리젠테이션, 패션과 광고의 시각 언

어가 창출하는 좁은 구간의 현재에 집중하면서, 문제를 재정의하고 해결을 약속하는 매끈한 이미지들이 거듭해서 모습을 바꿔 돌아오는 시간의 울렁거림을 드러내고자 했다. 그것은 이미 2016년의 시점에서 유통기한을 살짝 넘긴 진부한 접근으로 여겨졌다. 우호적인 평자들조차 전시가 급변하는 현재에 발맞추지 못했다고 진단했는데, 이처럼 빠른 노후화는 어떤 면에서 전시의 내용에 정확히 부합했다.[14] 우리는 시간에 맞출 수 있을까? 지금 더 많은 관심을 받아야 하는 문제는 무엇인가? 이런 다급한 질문 속에서 우리는 계속 늦고 그래서 점점 더 빨라진다. 현재를 탈출하고 재정의하고 선점하려는 열망이 과거와 미래로의 바쁜 움직임을 낳는다. 매 순간이 기록되지만 지난 시간을 기억하기는 점점 더 어려워진다. 21세기 초반의 미술은 어떻게 역사화될 수 있을까? 그것은 자신의 실패를 반추할 수 있는가? 원칙적으로 미술은 그 자체로 목적이므로 실패가 불가능하다. 유일한 실패의 가능성은 미술이 되지 못하는 것인데, 그런 실패작은 미술사에 기입되지 않으므로 찾아볼 수 없다. 그러므로 우리가 실패로부터 무언가 배우려고 한다면 아직 삭제되지 않은 콘텐츠 농장을 뒤지거나 별도의 저장소를 구축하는 수밖에 없다는 결론에 도달한다.

6. Will Benedict and Steffen Jørgensen, *The Restaurant*, episode 1–6, *Dis.Art*, 2018. https://dis.art/series/the-restaurant.

월 베네딕트와 스테펜 요르겐센, 〈레스토랑〉에피소드 1 "평균적인 요리사", 싱글 채널 비디오, 사운드, 4분 55초, 2018. © Will Benedict and Steffen Jørgensen.

7. Rob Horning, "Fear of Content," *The Present in Drag*, 9th Berlin Biennale for Contemporary Art, 2016, http://bb9.berlinbiennale.de/fear-of-content.

8. 구글 엔그램의 "콘텐츠 농장(content farm)" 검색 결과는 다음을 참조. 이 표현은 2000년대 이전의 문헌에서도 간혹 발견되지만, 이때는 주로 '자급자족하는 소규모 농장'이라는 의미로 쓰였다. https://books.google.com/ngrams/graph?content=content+farm&year_start=1850&year_end=2019.

9. 이 문장은 당시 베를린 비엔날레 웹사이트를 스크롤하다 보면 마주치는 캐치프레이즈 중 하나였다. http://bb9.berlinbiennale.de.

제9회 베를린 비엔날레《드랙 분장을 한 현재》(2016).
디스 콜렉티브(로렌 보일, 솔로몬 체이스, 마르코 로소, 데이빗
토로)가 기획했다.

10. 윌 베네딕트, 〈내가 바로 문제다(I am a Problem)〉, 싱글 채널 비
디오, 사운드, 7분 12초, 2016. 이 작업은 원래 울프 아이(Wolf Eye)의 노래
〈T.O.D.D.〉의 뮤직비디오로 제작된 것으로, 해당 뮤지션의 유튜브로도 공
개되어 있다. https://www.youtube.com/watch?v=okYhFa7RZTM.

11. "유럽 최대의 미술 전시 중 하나가 뉴욕의 패션 콜렉티브 디스에
의해 광고와 아바타로 뒤범벅된 밍밍한 블랑망제가 되었다. 여기에 무슨 미
술이 있는가?" Jason Farago, "Welcome to the LOLhouse: How Berlin's Bi-
ennale Became a Sick, Sarcastic Joke," *The Guardian*, 13 June 2016, https://
www.theguardian.com/artanddesign/2016/jun/13/berlin-biennale-exhibition-
review-new-york-fashion-collective-dis-art.

12. 2000년대 초반에 이 개념을 정식화한 마크 프렌스키는 어릴 때부
터 디지털 미디어를 모국어처럼 체득한 세대를 "디지털 토착민"으로, 성인
이 된 이후 디지털 미디어를 학습한 기성세대를 "디지털 이민자"로 구별했
다. 그는 학생들의 정보 처리 방식이 과거와 전혀 달라졌기 때문에 그들의

관점에서 교사는 무슨 말을 하는지 알아들을 수 없는 외국인이나 마찬가지며, 이에 대처하는 교육 개혁이 필요하다고 주장했다. 그러나 프렌스키는 디지털 미디어를 활용한 지식 습득법의 개발과 판촉에 주력했을 뿐 교육의 목적에 대해서는 질문하지 않았다. 이후 디지털 기술에 의거한 인간의 세대 구분은 기술 자체의 빠른 세대 전환과 맞물려 마케팅 담론에 흡수되었다. Marc Prensky, "Digital Natives, Digital Immigrants, Part 1" *On the Horizon* 9(5), October 2001, 1–6 참조.

13. Dis, "The Present in Drag," http://bb9.berlinbiennale.de/the-present-in-drag-2. 2016년 베를린 비엔날레의 기획에 관한 사후적인 부연으로는, Kristian Vistrup Madsen, "From the Pergamon to Dis in 2000 years", *Kunstkritikk*, 4 May 2020, https://kunstkritikk.com/from-the-pergamon-to-dis-in-2000-years 참조.

14. 이를테면 다음을 참조하라. Mohammad Salemy, "Berlin's Belated Biennale: A Response to the Responses," *Ocula*, 9 August 2016, https://ocula.com/magazine/features/berlin-s-belated-biennale-a-response-to-the-respon.

먹고 남은 것

미술사적 관점에서 디지털 미디어의 등장은 시각적 재현이 기계화되고 이미지의 대량 생산과 유통이 가속화되는 장기적인 기술 혁신의 최근 단계다. 새로운 시각화 기술의 위협에 대응하여 본다는 것의 의미를 급진적으로 재정의하는 미술의 모험은 미술사의 주요 레퍼토리 중 하나로, 그에 따르면 미술은 결국 불리한 조건을 먹어 치우고 자기를 갱신하는 데 성공한다. 그러나 지난 반세기 동안 디지털 미디어를 소화하려는 시도는 짧고 제한된 성공에 그쳤다. 계속 다변화되는 거대하고 복잡한 기술 시스템의 현재에 발맞춰 움직인다는 건 언제나 어느 정도 허풍일 수밖에 없다. 이 문제를 우회하는 한 가지 방법은 기술의 세부 사항이 더는 중요하지 않을 때까지 현재를 확장해 보는 것이다. 그동안 디지털 기술은 무엇이 되었고, 그 사이에 미술은 어떤 변화가 있었으며, 둘 사이에서 현재 상황을 어떻게 재인식할 수 있는가? 이는 불쾌감에 휩싸이지 않고 관찰자의 거리를 확보하는 미술사학자의 방법이다. 그는 이미 기록된 것을 비교, 검토하며 새로운 패턴을 발견하는 방식으로 조감의 시선을 획득한다.

그중에서도 데이비드 조슬릿은 미술, 기술, 상업의 상동성 속에서 미술의 위상과 방향을 재확인하는 독특한 접근을 취한다. 그는 디지털 기술이 임의의 대상을 추상화하여 손쉽게 이동, 접속, 연산할 수 있는 기호의 흐름을 생성한다는 점에서 돈과 유사한 "범용 번역기"라고 보고, 이들의 교차 속에서 오늘날의 세계를 규정하는 좌표체계를 그린다.[15] 간단히 말해, 이 세계의 모든 구성원은 데이터로 변환되고 통화 가치로 환산되어 전 지구적 관계망에 진입한다. 디지털 미디어는 무중력 상태의 가상이 아니라 데이터로 매개되는 역동적인 관계의 장으로서 가치가 발생하고 권력이 작동하는 현실의 무대이자 인식의 틀로 기능한다. 물리적 공간에 존재하는 것이라도 데이터의 순환 속에서 적절한 방식으로 등록되고 부각되지 않으면 거의 보이지 않는다. 가시성은 무리 지어 움직이는 이미지들의 가변적 효과로 변모한다. 이러한 조건은 전통적인 미술 작품에서 단독적 개인에 이르기까지 내재적 가치를 주장하는 모든 것을 불안정한 교환의 운동으로 던져 넣는다. 그렇다면 하나의 작품을 마주하는 한 명의 관람자는 대체 무엇을 하고 있는가? 조슬릿의 답변은, 우리가 이미 언제나 이미지의 모임에 참여하고 있다는 것이다.

[이미지는] 특정한 장소에 귀속되어 진품성과 권위의 후광을 발하는 것이 아니라 동시에 모든 곳에 출현하는 포화 상태에 도달함으로써 가치를 지닌다. 아우라가 있던 곳에 '버즈'가 있다. 벌 떼처럼 이미지가 떼로 모여 윙윙거린다. 새로

운 발상이나 트렌드처럼 어떤 이미지가 (제품, 정책, 인간, 예술작품, 무엇에 결부되든지) 포화 상태에 다다르면 버즈가 발생한다. 버즈를 유발하는 것은 단일한 사건이나 객체의 행위성이 아니라 (유기체와 무기체를 망라하는) 행위자 군집의 창발적 행동이다. 이들의 개별적 운동이 서로 동조하여 조직적 행동을 산출할 때, 이를테면 벌들이 떼로 움직일 때, 이런 사건은 단일한 중심적 지성에 의해 계획되거나 지시된 것이 아니다. 그것은 큰 그림을 의식하지 않고 별 의도 없이 개별적으로 수행된 작은 행동들에 분산된다. 버즈는 생성의 순간, 정합성이 창발하는 임계점을 나타낸다.[16]

조슬릿은 이미지를 벌 떼 같은 사회적 동물, 또는 더 정확히 말해 그런 동물, 사물, 인간 사이에서 작용하는 사회성의 역량으로 이해한다. 이미지는 원래 한 자리에 고정되지 않고 차원과 규모, 시간과 공간을 넘나들면서 이질적인 연결망을 창출하는 힘이 있다. 지난 세기부터 미디어 기술의 발전은 이미지의 과잉생산을 촉진하여 이 힘을 폭발시켰고, 사물들을 재현하고 분류하는 총체적인 지식 체계는 거듭 재배치되는 정보의 흐름 속에서 위태롭게 출렁거렸다. 동시대 미디어 산업과 미술 제도는 다른 세상을 꿈꾸든 새로운 수익 모델을 고안하든 간에 모두 이 유동성을 기반으로 성장해 왔다. 불안정성이 기회다. 바꿔 말해 "정지는 죽음"이다.[17] 조슬릿은 미술 작품을 특정한 대상으로 환원하고 그 맥락과 의미를 통제하는 기존의 접근으로는 승산이 없다고 본다. 수천 년 된 문

화 유산조차 데이터의 흐름 속에서 확산해야 비로소 동시대적 현실에 참여하여 효력을 발휘한다. 미술의 강점은 특별한 대상을 공급하는 것이 아니라 이미지의 매개적 역량을 극대화하는 새로운 배치를 구성하여 현실 인식을 확장하고 재편하는 데 있다. 미술 제도는 일종의 문화적 상인 단체로서 "엔화, 인민폐, 유로, 달러처럼 문화적 차이가 자산으로 거래되는 특별한 통화의 교환을 확립한다."[18]

상업의 은유는 우리가 사는 세계를 거대한 장터로 그린다. 이곳에서 우리는 각자의 몸에 머물지 않고 끊임없는 주고받음 속에서 비로소 우리가 된다. 디지털 기술은 사회적 관계를 자동화된 시스템으로 재구성하는데, 그 속에서 우리는 이름과 얼굴, 또는 문자열과 썸네일, 직업적 이력, SNS 계정과 웹사이트, 커뮤니티 활동, 우리가 본 것들과 산 것들, 신상 정보와 신용 정보, 엉뚱한 곳에서 튀어나오는 우리의 잔상들과 그에 대한 평가들, 우리가 알게 모르게 남긴 디지털 발자국의 집합으로 존재한다. 우리는 잘 조직된 콘텐츠와 미가공된 데이터 사이에서 식별되는 특질들의 다발로 가시화되고 다수의 관료제적 기계들을 통해 처리된다. 이미지보다 차라리 허물이나 껍질에 가까운, 결코 하나의 아카이브로 완성되지 못할 무질서한 부산물 속에서 우리 자신과 남들의 눈에 비친 우리, 과거의 궤적과 미래의 확률이 만난다.

이런 세계에서 우리가 서로를 알아보고 집단으로 권리와 역량을 북돋울 수 있을까? 조슬릿은 우리를 규정하는 데이터 집합에 매몰되지 않고 그것을 비판적으로 재정의하는

시선 속에서 시민적 주체가 출현할 수 있다고 본다. 미디어 기업들의 알고리즘이 우리의 지난 행적에서 향후의 행동 패턴을 읽어내듯이, 우리도 과거의 기록 속에서 바람직한 미래의 실마리를 포착하고 실현할 역량이 있다는 것이다. 이는 순환하는 데이터 속에서 각자의 이상적인 자아상을 발견하고 그에 고착되는 것과 다르다. 기술적으로 매개된 가시성의 장에서 서로 다르지만 공통점이 있는 이웃들이 눈을 마주치고, 우리가 단지 한 토막의 정보가 아니라 스스로 자신을 정의할 수 있는 행위의 주체임을 상호 승인한다. 조슬릿은 이를 인간화된 정보 처리에 기반하는 상상의 공동체로, 관람자가 데이터의 홍수 속에서 우리와 닮은 이미지를 찾아내고 다시 그 이미지가 모종의 행위 능력을 가지고 관람자와 시선을 교환하는 혼종적인 공동체로 그린다. 이미지가 관람자와의 접촉을 통해 우리의 행위를 촉진, 매개, 대리하는 또 다른 행위자로 활성화될 수 있다면, 디지털 프로필 같은 우리의 비인간적인 "사회적 대행자"들이 "세계사의 이미지-행위자"로 거듭날 수도 있으리라는 것이다.[19]

이러한 희망은 양가적 의미에서 유토피아적이다. 우리는 서로의 역량을 긍정하고 실제로 영향을 주고받는 연결망 속에서 기계화된 권력을 벗어나는데, 이 운동은 원칙적으로 고갈되지 않는 이미지의 무한정한 힘으로 뒷받침된다. 이미지는 물질적 매체에 종속되지 않고 자유롭게 이동, 복제, 변형되면서 새로운 접속을 창출하며, 그럼으로써 힘을 소진하는 것이 아니라 오히려 더 강력해진다. 조슬릿은 이미지의 힘

을 너무 강조하려는 나머지 때로 그것을 열역학 제2법칙이 적용되지 않는 무한동력처럼 묘사한다. 그러나 실제로 이미지가 작동하려면 그것을 인식, 처리, 전달하는 미디어 장치가 필요하며 여기에는 살아 있는 인간도 포함된다. 이미지가 순수한 가상으로서 무한한 힘을 가진다는 관념은 몸에 속박되지 않는 정신의 자유, 물리적 제한에서 자유로운 디지털 미디어의 확장 가능성, 그리고 물질적 부의 축적을 넘어서는 순수한 통화의 유통으로서 끝없이 성장하는 경제에 대한 믿음과 연결된다. 그것은 매력적이지만 파국적인 허구다. 현실을 계속 재편집하면서 가치의 추출을 극대화하려는 시도는 그 제한된 토대를 과열시킨다.

우리들의 몸으로 이루어진 세계 전체를 일종의 미디어로 본다면, 그 용량과 수명은 무한하지 않다. 우리가 새로운 눈으로 서로를 재발견하는 가운데 정말로 더 풍요롭고 정의로운 세계를 개방하려고 한다면 이미지에서 다시 몸으로 돌아오는 운동이 뒤따라야 한다. 몸은 한정적인 매체다. 짧고 격렬한 삶을 택하든, 길고 조용한 삶을 택하든 간에 마지막에는 죽음이 있다. 우리가 이 불완전한 세계의 종말을 꿈꾼다는 것, 유한성 자체를 불태워서 말소하고 싶어 한다는 것은 비밀도 아니다. 고대의 종교적 신화에서 최신 블록버스터 영화에 이르기까지 우리의 가장 대중적인 꿈의 극장에서 지구는 무수히 많이 파괴되었다. 이미지는 무한성을 향한 우리의 해소되지 않은 갈망을 저장하고 재생한다. 그렇지만 이미지는 유한한 것들이 서로 얽히면서 이어져 가는 시간의 매개체이기

도 하다. 설령 서로를 알아보지 못하더라도, 멀리 떨어진 몸들이 서로에게 힘을 실어 보내는 여러 가지 형태가 있다. 우리는 완전히 고립된 것 같을 때도 무차별적인 창조와 파괴의 역량으로 충전된 다른 시간의 잔해 속에서 살고 있었다.

15. 데이비드 조슬릿, 『예술 이후』, 이진실 옮김, 서울: 현실문화연구, 2022, 18.

16. 같은 책, 35–37. 번역 일부 수정. 대량 복제와 유통이 이미지의 아우라를 앗아가는 데 그치지 않고 버즈를 일으켜 가치를 증대할 수 있다는 조슬릿의 발상은 민족성의 상업화에 대한 존과 장 코머로프의 분석에서 착안한 것이다. 코머로프 부부는 민족 집단에 체화된 문화적 전통과 정체성이 상품화됨으로써 고갈되는 것이 아니라 오히려 강화되며, 이 과정에서 민족적 주체 또한 문화적 자원의 독점적 원천으로서 자기의 위상을 재확립한다고 보고했다. 실제로 상업적 자기 채굴을 통한 자기 강화는 토착민들의 생존 전략 중 하나였으며 오늘날에는 전 지구적인 생활 방식으로 자리 잡았다. 그러나 화석 연료와 마찬가지로 오랜 시간에 걸쳐 축적된 자원을 급격히 방출했을 때 문화적 지반과 기후가 어떻게 변화할지는 예측하기 어렵다. 같은 책, 34–35. 또한 John L. Comaroff and Jean Comaroff, *Ethnicity, Inc.*, Chicago and London: University of Chicago Press, 2009 참조.

17. "움직임은 삶, 정지는 죽음(Motion is life, stasis is death)"은 늦어도 19세기부터 통용되던 유서 깊은 근대의 속담이다. 20세기 후반으로 가면서 이 속담의 앞부분은 사라지고 뒷부분만 남았는데, 이는 삶의 정의가 공란으로 남은 채 죽음을 회피하기 위한 공회전이 가속화되는 불안한 상태를 암시한다. 예를 들어, 아래의 두 인용문을 비교해 보라. "[윌리엄] 포크너의 세계에서는 언제나 부동성과 정지 속에 위험이 도사리기에, 훗날 그가 '삶은 움직임,' 정지는 죽음이라는 이론을 발전시킨 것도 무리가 아니다." Michel Gresset, "Faulkner's Self-Portraits", *The Faulkner Journal* 2(1), Fall 1986, 7. "[토머스] 핀천은 움직이는 것이 무의미하지만 정지는 죽음이라는 심란한 가능성을 제기한다." Peter L. Cooper, *Signs and Symptoms: Thomas Pynchon and the Contemporary World*, Berkeley and Los Angeles: University of California Press, 1983, 50. 폴 비릴리오는 "요새화의 목적은 군대를 멈추고 억제하는 것이 아니라 그들의 운동을 지배하고 더 나아가 촉진하는 것이다. (…) 방어의 기예는 계속 변형해야 한다. '정지는 죽음'은 이 세계의 일반 법칙이며 우리도 예외는 아니다."라는 19세기 후반의 포병학교 교재의 한 구절에서 출발하여 근대적 세계가 거주 가능한 순환의 형태로 통제된다는 질주학적 접근을 발전시켰다. Paul Virilio, *Speed and Politics*, trans. Marc Polizzotti, Los Angeles: Semiotext(e), 2006, 38. 최근 이 문장은 창조적 파괴를 가속화

하는 디지털 자본주의의 근간으로 종종 인용된다. 이를테면 다음을 참조하라. "전쟁 상황과 마찬가지로, 크립토 업계에서 정지는 죽음이다. 당신은 드랍을 놓칠 것이다. 당신이 아침에 일어나기 전에 1만 점의 신작이 공개될 것이다. 당신은 계속 움직여야 한다. 이는 질주보다 빠르다. (⋯) 크립토 아트는 질주를 넘어서 가속한다. 그것은 단순히 옆의 전차보다 더 빠르면 이기는 것이 아니라, 모든 전차가 서로 추월하기 위해 계속 더 빨라져야 하는 게임이다. 가속적 예술은 20세기의 질주적 예술이 끊임없는 가속 상태에 놓인 것이다." A.V. Marraccini, "Waiting for the 'Drop': Crypto-art and Speed," *Hyperallergic*, January 30, 2022, https://hyperallergic.com/705428.

18. 조슬릿, 『예술 이후』, 131, 번역 일부 수정.

19. David Joselit, *Heritage and Debt*, Cambridge & London: The MIT Press, 2020, 249–261.

4장
돌, 씨앗, 흙

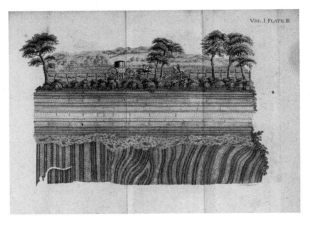

제임스 허튼(James Hutton)의 『지구 이론(Theory of the Earth)』
(1795)에 수록된 스코틀랜드 제드버러 부정합의 삽화.
그림: 존 클라크(John Clerk of Eldin). Courtesy of The Linda Hall
Library of Science, Engineering & Technology.

1795년 출간된 제임스 허튼의 『지구 이론』에는 제드버러 인근의 독특한 지형을 묘사한 존 클러크의 동판화가 수록되어 있다. 트위드 강의 가파른 절벽 위로 얼기설기 울타리 쳐진 길을 따라 말과 마차를 탄 사람들이 지나가는데, 그 아래로 수 미터에 걸쳐 지하의 단면이 드러나 보인다. 표토 밑에는 평탄하게 퇴적된 사암층이 깔려 있고, 더 깊은 곳에는 융기와 침식을 겪으면서 변성된 결정편암층이 수직으로 서 있으며, 그 사이에 부서진 돌들이 불규칙하게 흩어진 부정합이 관찰된다. 화가는 노출된 지층을 정교하게 묘사하면서 땅을 대하는 상반된 관점들을 한 장면에 병치했다. 지상의 인간적 관점에서 땅은 눈 앞에 펼쳐진 공간이자 발아래의 단단한 지면이다. 그림 속에서 말을 탄 사람은 자유롭게 움직일 수 있고 원한다면 아무도 모르게 숲을 산책하고 돌아올 수도 있다. 반면 지하의 광물적 관점에서 땅은 임의로 방향을 바꾸거나 멈출 수 없는 물질적 변형과 각인의 과정이며 그 시간의 규모는 인간의 역사를 찰나처럼 보이게 할 만큼 거대하다.

이 그림은 서구적 전통에서 역사적 시간과 지질학적 시간을 대비시키는 초창기 사례 중 하나다. 절벽은 오래전부터 드러나 있었으나 그 풍경을 인간의 역사를 넘어서는 다른 시간성의 기록으로 독해하는 것은 다른 문제다.[1] 18세기 후반은 자연에 대한 과학적 관찰과 신학적 해석이 공존하는 동시에 산업혁명이 기계론적 세계관을 문자 그대로 실현하기 시작할 때였다. 농장주였던 허튼은 토양이 유실되는 것을 보면서 지구가 생명의 거처를 제공한다는 신성한 목적을 위해 창조되었다면 침식된 땅이 복원되는 순환적 메커니즘이 있으리라고 믿었다. 다만 지구는 인간에게 살기 좋은 환경을 제공하는 기계로서 너무나 완벽하게 작동하기에 우리는 그 움직임을 느끼지 못하며 시작과 끝을 알 수도 없다는 것이다. 지질학적 시간은 역사적 시간을 뒷받침하지만 그와 무관하게 영원히 반복되는 자연의 질서로 가정되었다. 그러나 지하에 매장된 화석연료로 지상의 시간을 가속하는 "거대한 지구물리학적 실험"은 이미 그때부터 시작되고 있었다.[2]

그로부터 200여 년이 지난 현재, 지질학적 시간은 이제 땅 밑에 웅크리고 있는 것으로 그려지지 않는다. 지구 환경에 대한 인간 활동의 영향을 관측할 수 있게 되면서 지상의 일들은 점점 더 지하와의 관계 속에서, 더 나아가 지하적 관점에서 고려된다. 이렇게 두 세계가 뒤섞인 곳에서는 아무 흔적도 남기지 않고 공간을 활보한다거나 과거에 얽매이지 않고 미래를 선택할 수 있다는 생각이 문득 비현실적으로 느껴진다. 우리는 지질학적 시간의 지배에 순응하게 될까, 아니면 역사

적 시간이 최종적으로 지구를 장악하는 것을 목격하게 될까? 하지만 그 전에, 땅의 이질성 속에서 시간을 기록하고 그에 관여하는 다른 방법을 찾아볼 필요가 있다. 스티븐 제이 굴드가 지질학의 초기 역사를 재검토하면서 지적하듯이, 시간의 우발성과 법칙성은 자연의 원리가 아니라 시간의 상반된 성격을 이해하기 위해 인위적으로 고안된 틀이다.[3] 우리는 제각기 지상과 지하를 포함하여 고유한 지형을 가진 작고 복잡한 땅으로서 서로 뒤얽히며 불완전하고 때로 상충하는 시간의 형태들을 그린다. 우리들로 이루어진 세계를 탐사하면서 몸을 재정의하고 새로운 생애주기와 이주의 경로를 발명하려는 예술적 연구는 어디에 새겨지고 어떻게 전승될 수 있을까? 이것은 땅을 보존하거나 고갈시키는 거대 기계로 환원되지 않는 또 다른 시간성에 대한 질문이기도 하다.

1. 다소 시적으로 미화하고 있으나, 맥피는 허튼이 부정합을 발견할 당시의 상황을 생생하게 묘사한다. 존 맥피, 『이전 세계의 연대기』, 김정은 옮김, 파주: 글항아리, 2021, 106–116.

2. "두 번째 위기는, 미국 대통령 과학자문위원회가 거의 반 세기 전인 1965년에 경고했던 것처럼, 인류가 이러한 에너지원을 다 써버리면서 '자신도 모르게 거대한 지구물리학적 실험을 하고' 있다는 점이다. 과거 5억년 동안 지구에 축적된 화석연료를 겨우 몇 세대에 걸쳐 태워버림으로써 인류는 대기에 이산화탄소를 배출하고 있는데, 2000년까지 대기 중 이산화탄소 농도가 25퍼센트 증가했다고 추정된다. 1965년의 보고서는 '이것은 기후에 상당하고 뚜렷한 변화를 초래할 수 있다'라고 경고하면서 이러한 변화는 '인간의 관점에서 유해할 수 있다'라고 덧붙였다. 그 실험은 예상보다 훨씬 빠르게 진행되었다. 대기 중 이산화탄소 수준은 산업화가 시작된 이래로 40퍼센트나 증가했는데, 증가량의 절반이 1970년대 후반 이후에 발생했다." 티머시 미첼, 『탄소 민주주의: 화석연료 시대의 정치권력』, 에너지기후정책연구소 옮김, 서울: 생각비행, 2017, 19.

3. 스티븐 제이 굴드, 『시간의 화살, 시간의 순환: 지질학적 시간의 발견에서 신화와 은유』, 이철우 옮김, 서울: 아카넷, 2012, 274–290.

유령 행성에서 뛰어내리기

2020년 타이베이 비엔날레 《당신과 나는 서로 다른 행성에 산다》에서 땅은 계층적 분리를 넘어 다수의 행성으로 분열되었다.[4] 지구 자체가 여러 개로 늘어난 것은 아니다. 오히려 땅이 한정되고 모두가 원하는 삶을 부양할 만큼의 물질적 토대가 없기에 각자 꿈꾸는 세계가 투영된 유령 행성들이 증식한다. 한편에는 전통적인 지역 공동체와 국가별 질서를 해체하고 부와 자유를 약속하는 전 지구화의 행성이 있고, 다른 한편에는 강력한 국경 통제를 통해 구체제로 복귀하려는 보안의 행성이 있다. 두 행성은 세계에 대한 상반된 재현이 아니라 각기 다른 지향에 따라 구성된 현실로서 실질적 힘을 가지고 서로 충돌하고 간섭한다. 그러나 이들은 둘 다 물리적 기반이 부족하다는 점에서 비현실적인 유토피아로 분류된다. 우리가 사는 땅은 전 지구화의 행성이 되기엔 너무 협소한 자원의 저장고이며, 그렇다고 보안의 행성이 되기엔 너무 크고 복잡한 상호작용의 연결망으로 밝혀진다. 땅에 구속되기를 거부하는 이들은 끝내 허공을 향해 탈출의 행성을 띄워 올린

다. 하지만 발밑의 땅이 낯선 행성으로 변모하여 견고해 보이던 현실을 퇴색시키는 것을 막진 못한다.

공동 예술감독을 맡은 브뤼노 라투르의 개념적 지도에 따라, 비엔날레는 다중 행성적 중력장을 가로질러 안전한 착륙지를 찾는 가상의 지구 여행으로 꾸며졌다.[5] 타이베이현대미술관 2층, 1층, 지하층으로 이어지는 동선을 따라 관람자는 자연스럽게 땅으로 내려간다. 전시는 전 지구화의 행성, 보안의 행성, 탈출의 행성이 교차하는 현재의 불안정한 세계질서에서 시작하여 그와 다른 논리로 조직되는 미지의 행성으로 향한다. 이는 근대적 의미의 순수한 자연으로 돌아가는 여정이 아니다. 근대 세계는 단지 영토들의 총합이 아니라 땅에 속박되지 않고 그 부속 자원을 최대한 활용할 수 있는 지식, 기술, 권력의 장소로서 과거와 미래, 인간과 자연을 위계적으로 구별하는 포괄적 체제를 확립했다. 그 속에서 땅은 동식물과 광물, 자연과 인공의 기계들, 생산적이지만 자기가 뭘할 수 있는지 모르는 무기력하고 둔한 사물들의 모임이자 그에 대한 소유권이 기재되는 추상적 평면으로서 통제되었다. 그러나 지구가 다수의 행성들로 쪼개졌다는 것은 그런 체제가 더는 매끄럽게 작동하지 않음을 뜻한다. 땅은 말 그대로 깨지고 불타고 침몰하면서 근대적 인식과 행위의 지반을 무너뜨린다. 머나먼 세계에서 자유와 부를 쟁취하거나 고향으로 돌아와 안식을 찾는 근대적 인간의 드라마는 불현듯 상연될 곳을 잃는다.

그러므로 착륙을 도모하려면 무엇보다도 우리의 삶을

지속하고 이해하기 위한 물질적, 개념적 지반을 새로 그려야한다. 전시의 목적지인 "지구생활자의 행성"은 인간을 위해 창조된 곳이 아니지만 우주 공간에 떠 있는 무관심한 돌덩어리도 아니다.[6] 간단히 말하자면, 그것은 생명 활동을 보존하고 그에 의해 조성되는 땅이다. 라투르는 지구가 처음부터 지금과 같은 푸른 행성이었던 게 아니라 유기체들이 발생하고 진화하면서 점진적으로 풍부한 생물군이 번성할 수 있는 환경이 만들어졌으며, 그 범위는 지표면 안팎의 얇은 껍질에 한정된다고 강조한다. 암반과 대기 사이에 물이 순환하고 토양이 형성되며 동식물과 각종 미생물이 뒤얽혀 생활하는 그리 넓지 않은 영역이 현재로서는 인간이 살 수 있는 유일한 거처다. 지구과학에서 "임계영역"이라고 정의되는 이 구간은 생물의 물질대사가 지질과 기후에 관여한다는 점에서 지구 심층부와 구분되지만 그 상세한 메커니즘에 관해서는 아직 밝혀지지 않은 부분이 많다.[7]

우리가 이미 언제나 내재했던 이 불투명한 땅으로 착륙하는 일의 어려움은 미술관 지하층에서 상영되는 라투르의 렉처 퍼포먼스 영상 〈움직이는 땅들〉에서 직접적으로 거론된다.[8] 프레데리크 아이트투아티의 극단 존 크리티크에서 제작한 이 공연에서, 라투르는 현재 상황을 17세기 초 갈릴레오 갈릴레이가 망원경으로 달과 주변 행성들을 관측한 결과를 바탕으로 지동설을 주장하여 스캔들을 일으켰던 때와 비교한다. 땅은 여전히 움직인다. 그렇지만 이제 문제가 되는 것은 광학 장치를 통해 적당한 거리를 두고 관찰되는 천문학적

운동이 아니라 우리가 연루된 생태지질학적 운동이다. 우리들로 이뤄진 크고 작은 패치워크가 연결되고 겹쳐지면서 지구적 규모의 역동적인 자기조절 시스템을 이룬다. 그것은 지도나 풍경의 형태로 조감될 수 있는 안정된 공간과 거리가 멀다. 우리는 경이롭고 완벽한 기계의 일부가 되는 것이 아니라 "모색하기, 시도하기, 스스로가 저지른 실패로 되돌아오기, 탐사하기" 같은 오래된 적응의 기법을 총동원하여 존속 가능한 배치를 이루려고 애쓸 뿐이다.[9] 이런 관점에서 세계는 일정한 형태의 공간보다도 인간과 비인간 행위자들이 모두 참여하는 다중적 서사, 결말이 정해지지 않은 이야기들의 다발로 고려하는 편이 어쩌면 더 현실적일 수도 있다.

일반적으로 비엔날레 전시는 현재의 세계를 짧은 여행을 통해 둘러볼 수 있는 활기찬 풍경으로 변모시킨다는 점에서 이런 착륙을 연습하기에 아주 적합한 자리는 아니다. 라투르는 미술관에 내장된 근대적 재현 체제가 살아 움직이는 것들을 왜곡된 형태로 박제한다는 것을 잘 알면서도, 동시대 미술 제도가 우리 모두의 집단적 착륙을 준비하는 외교적 만남의 장, 또는 네 개의 상이한 행성들 사이에서 협상의 가능성을 상연하는 연극적 무대를 제공할 수 있기를 기대했다. 그러나 팬데믹으로 각국의 면역체계가 극도로 항진되었던 2020년의 상황에서 미술 제도의 전 지구적 공론장 기능은 불가피하게 위축되었다. 나는 대다수 해외 관람자들과 마찬가지로 《당신과 나는 서로 다른 행성에 산다》를 온라인 전시로 접했는데, 전시의 공간 구성을 보여주는 3D 투어, 전시 작

품을 설명하는 오디오 가이드, 전시의 개념적 틀을 확장하는 강연, 토크, 출판물 등으로 이루어진 디지털 콘텐츠는 하나의 전시라기보다 라투르의 최근 저작들에 덧붙여진 주석과 삽화 같았다.

이 시기에 많은 전시가 디지털 미디어로 옮겨지면서 과거 시디롬 기반의 전자책 디자인을 연상시키는 멀티미디어 카탈로그로 변모했다. 만약 전시 기획이 복합매체로 콘텐츠를 조직하는 편집의 기술이라면, 철학자는 그에 참여함으로써 자신의 책을 다양한 포맷으로 널리 퍼뜨릴 기회를 얻는 것일까? 그러나 전시와 책의 상호 변환은 동어반복에 그치지 않는다. 그것이 공통 세계의 연결망을 복원하고 그에 착륙하기 위한 시행착오적 학습 과정의 일환이라면 더욱 그렇다. 비엔날레의 청사진으로 쓰인 『지구에 충돌하지 않고 착륙하는 방법』의 결말부에서, 라투르는 이제 "무엇을 할 것인가?"라고 자문하면서 땅에 기반한 세계를 그리기 위한 대안적 서술의 필요성을 역설한다. 공통 세계는 우리 각자가 직접 경험할 수 있는 반경을 넘어서기에 필연적으로 기록에 의존한다. 실제로 근대 세계는 지구 전체를 백과사전의 항목으로 해체하고 재구축하는 총체적 기록 시스템으로서 삶의 터전을 지속시키는 역동적 상호 의존을 체계적으로 비가시화했다. 이를 보완하는 정보 수집과 기록이 선행되지 않으면 새로운 세계를 세우려는 정치적 기획은 또 다른 유령 행성으로 귀결될 뿐이다.

그러므로 지리사회적 투쟁이 벌어지는 상황을 수습하기 전에 일단 풀어헤쳐서 그 양상을 더 정확하게 재현하기 위한 초기 단계를 제안할 필요가 있다. 어떻게? 늘 그렇듯, 아래로부터 조사하는 수밖에. 그러려면 거주지를 '어떤 지구생활자가 생존하기 위해 의지하는 곳'으로 정의하고 '그곳에 의지하는 다른 지구생활자들은 또 누가 있는가'를 질문하는 데 동의해야 한다. 이 영역은 기존의 법적, 공간적, 행정적, 지리적 구획과 일치하지 않을 것이다. 오히려 그 배열은 시공간의 모든 규모를 넘나들 것이다. 한 지구생활자의 거주지를 정의하는 것은 그자가 살기 위해 꼭 필요한 것들, 그러니까 필요하다면 목숨을 걸고서라도 '방어할 준비가 된' 것들의 목록을 만드는 일이다. 이러한 접근은 박테리아, 늑대, 숲, 회사, 가족, 신, 누구에게나 유효하다. 기록되어야 하는 것은 지구생활자의 재산, 소유물, 속성, 그 단어의 모든 의미에서, 그것을 빼앗기면 더는 존재할 수 없을 정도로 그자가 철저하게 의지하고 사로잡힌 것들이다.[10]

이러한 제안은 『지구에 충돌하지 않고 착륙하는 방법』 출간 이후 〈어디로 착륙할 것인가?〉라는 별도의 워크숍으로 발전했다.[11] 이 워크숍은 라투르가 소에유 아즈미르바바와 함께 고안한 일종의 방위판을 사용해서 참가자들이 제각기 지구생활자로서 자신의 '영역'을 그려보도록 돕는다. 두 개의 동심원에 네 개의 방향이 표시되어 마치 과녁처럼 보이는 이 판은 참가자들이 자신을 둘러싼 것들을 불러내는 무대이

자 그 배열을 기록하는 상황판이 된다. 원의 중심을 기준으로 앞뒤는 당신의 미래와 과거, 좌우는 당신을 죽거나 살게 하는 것, 중심과의 거리는 강도를 표시한다. 한 사람씩 돌아가며 동심원의 중앙에 서서 자신이 처한 상황을 구성하는 요인들을 호명하면, 다른 참가자들이 그 요인의 위치를 점유한다. 그 결과는 단순한 공간적 배치가 아닌 의존과 책임의 연쇄로 나타난다. 물리적으로 가깝든 멀든 내 삶에 직결된 것들이 나의 착륙지를 이루고, 그에 연루된 자들이 나의 이웃이 되며, 그 사이에서 겹치고 충돌하는 부분을 함께 검토하고 협상하는 가운데 공통 세계의 지평이 열린다.

　　이처럼 지구생활자들의 관점에서 거주지로서의 땅에 대한 인식을 확장하는 "아래로부터"의 접근은 라투르가 기획에 관여하여 역시 2020년에 개막한 칼스루에 매체예술센터의 전시 《임계영역: 지구 정치의 관측소들》에서 좀 더 선명하게 구현되었다.[12] 이것은 지구생활자들의 거처인 임계영역을 조사하는 과학적, 예술적 방법들을 소개하고 관람자가 각자의 위치에서 착륙을 연습하도록 독려하는 교육적 전시였다. 모든 전시 내용은 전시장 바깥에서 접근하고 활용할 수 있는 교육 자료로 재편집되고 확장되었다. 여기서 〈어디로 착륙할 것인가?〉 워크숍은 관람자들이 자신의 상황을 기술하고 낯선 이웃들과 함께 팬데믹 이후의 착륙지를 모색하는 온라인 플랫폼으로 업데이트 되었는데, 그것은 '지구생활자의 행성'이라는 커뮤니티를 위한 회원 가입 페이지처럼 보였다. 실제로 그 신원미상의 모임은 특정한 작가나 작품으로 환

원되지 않는 이 "사상의 전시"가 의지할 수 있는 유일한 실체였을 것이다. 관람자가 마주해야 하는 전시의 원본은 전시장 안의 전시물도 아니고 지구라는 땅덩어리도 아니며 다만 땅에 기반한 세계, 아직 그 윤곽이 불분명한 미지의 행성이기 때문이다.

이 상황에는 기묘한 시간의 꼬임이 있다. 전시를 보러 온 관람자는 전시 대상이 아직 완성되지 않았으며, 따라서 자기도 전시 제작에 합류해야 한다는 것을 알게 된다. 《임계영역》은 멀리 있는 세계를 보여주는 만큼이나 우리가 각자 그 속에서 어떤 궤적을 그려왔는지 돌아볼 것을 요구하고, 그런 점에서 다중 행성적 구글 어스보다는 새로운 정착지를 탐사할 모험가를 훈련하는 시뮬레이터에 가깝다. 이상적인 경우, 관람자는 착륙 행위가 자연의 품에 안기는 것이 아니라 현 상황에서 우리가 의존하는 모든 것을 다시 셈하여 땅을 고쳐 그리는 일, 무엇보다도 우리 자신을 공통 세계에 참여하는 지구 생활자로 전환하는 일임을 배우게 될 것이다. 그러나 착륙 연습은 이렇게 교리문답을 암송하듯이 책을 참조하는 데서 그치지 않는다. 전시는 체험과 이해의 대상인 동시에 아직 다 채워지지 않은 빈칸으로 주어진다. 라투르가 만드는 전시들을 확장된 책으로 간주할 수 있다면, 그것은 관람자를 등장인물이자 공동 저자로 호명하는 책으로서 빈 페이지를 포함한다. 모험가들은 발밑을 떠받치는 기층도 없고 머리 위에서 그들을 인도하는 섭리도 없는 낯선 곳에서 그저 상호의존에 입각한 삶의 형태들을 탐구하는 이주의 서사를 써야 한다.

4. 《당신과 나는 서로 다른 행성에 산다(You and I don't Live on the Same Planet)》(2020–21, TFAM)는 브뤼노 라투르, 마르탱 귀나르, 에바 린이 공동 기획했다. 전시에 관한 상세 정보는 타이베이 비엔날레 웹사이트를 참조. https://www.taipeibiennial.org/2020/en-US.

5. 이러한 다중 행성적 중력장은 브뤼노 라투르의 『지구와 충돌하지 않고 착륙하는 방법: 신기후체제의 정치』, 박범순 옮김, 서울: 이음, 2021, 49–84와 『나는 어디에 있는가?: 코로나 사태와 격리가 지구생활자들에게 주는 교훈』, 김예령 옮김, 서울: 이음, 2021, 143–156에 조금씩 다른 버전으로 소개된다. 위 문단의 설명은 책의 내용과 전시 구성을 절충적으로 합성한 것이다.

6. 'terrestrial'의 번역어인 '지구생활자'는 라투르의 한국어 번역자인 김예령이 제안한 것이다. "[천문학적] 행성 지구가 아닌 [생태학적] '지구'에서 생명을 영위하는 모든 존재자들(행위자들)을 이 책에서는 '지구생활을 하는', '지구생활자' 등으로 옮겼다. 라투르의 맥락에 비추어 볼 때 '인'은 너무 직접적으로 인간만을 연상시키기 때문에 채택할 수 없었다. 따라서 '지구생활자'의 '자' 자는 단순히 인간 행위자뿐만 아니라 비-인간 행위자들('미립자', '포자'라고 하듯이 너르게 '번식'의 뜻을 품는) '子' 자라고 이해해도 좋을 것이다." 라투르, 『나는 어디에 있는가?』, 31, 역주 2번.

7. 라투르는 '임계영역'과 '지구생활자의 행성', 그리고 살아 있는 것들의 거주지로 재정의된 '지구'를 거의 같은 의미로 쓴다. 이에 관한 설명은 라투르, 『나는 어디에 있는가?』, 20–32, 또한 『지구와 충돌하지 않고 착륙하는 방법』, 114–118 참조. 과학 용어로서 '임계영역'에 관한 좀 더 일반적인 설명은 "The Critical Zone," *Critical Zone Observatories*, U.S. NSF National Program, https://czo-archive.criticalzone.org/national/research/the-critical-zone-1national 참조.

8. 〈움직이는 땅들〉에 관한 자세한 정보는 극단 존 크리티크의 웹사이트를 참조. http://zonecritique.org/moving-earths.

9. 『나는 어디에 있는가?』, 181–183.

10. 『지구와 충돌하지 않고 착륙하는 방법』, 133–134, 번역 일부 수정.

11. "어디로 착륙할 것인가?(Oú atterrir ?)"는 『지구와 충돌하지 않고 착륙하는 방법』의 원제다. 이 워크숍에 관한 설명은 『나는 어디에 있는가?』, 115–131 참조. 또한 〈어디로 착륙할 것인가〉의 웹사이트에서 이

"파일럿 프로젝트"에 대한 간단한 소개와 사진, 영상 기록을 확인할 수 있다. https://ouatterrir.fr.

　　12. 《임계영역: 지구정치의 관측소들(Critical Zones: Observatories for Earthly Politics)》(2020–22, ZKM)은 브뤼노 라투르, 페터 바이벨, 마르탱 귀나르, 베티나 코린텐베르크가 공동 기획했다. 전시에 관한 상세 정보는 칼스루에 매체예술센터 웹사이트를 참조. https://zkm.de/en/exhibition/2020/05/critical-zones.

박힌 돌과 구르는 돌

땅에 접근하는 것은 우리가 속한 관계의 다발을 재검토하는 일이자 한 번에 하나씩 새로운 이웃을 만나는 것이다. 이 여정에 합류하는 다채로운 행위자들은 저마다 다른 이야기로 진입하는 입구로 기능한다. 그런데 어째서인지 그 사이에서 연결을 가로막는 것들이 있다. 돌들은 지난 몇 년간 식물과 균류, 인간과 동물만큼이나 미술 전시에 빈번하게 출현했는데, 불려 나온 이유는 제각각이었지만 모두 해석을 회피하는 모호한 얼룩처럼 공간을 점유하고 있었다. 그중에 어떤 돌들은 산만큼 컸다. 김창재가 기획한 공공미술 프로젝트 〈바람산 연립〉은 도심 한가운데 불쑥 튀어나온 작은 바위산을 응결핵으로 삼았다.[13] 바람산은 신촌역 인근 번화가에 있는 바위 언덕으로, 경사가 심하고 부지가 협소해 자연스럽게 주변과 왕래가 적은 도심 속의 섬으로 남았다. 비교적 저렴한 임대 주택과 공공시설이 들어서 있으나 지역 사회와 유기적으로 연결되지 않는 이 울퉁불퉁한 땅은 심각한 사회 문제도 아니고 귀중한 자연 자원도 아니고 그저 눈에 살짝 거슬릴 정도

로 튀어나온 한 덩어리의 돌로서 지방자치단체에 의해 공공미술의 과제로 넘겨졌다.

　작가는 바람산을 좀 더 우호적이고 다가가기 쉬운 형태로 미화하는 대신, 사회적 단절을 시각화하는 자연발생적 기념비이자 그것을 극복하기 위한 시민적 연합의 극장으로 재정의했다. 〈바람산 연립〉은 동네의 연결성을 높이기 위한 시설 디자인 공모에서 출발하여 홍보 이벤트, 사전 교육 프로그램, 지역 주민 리서치, 당선작 전시와 출판으로 꼬리에 꼬리를 물고 이어졌다. 이 프로젝트는 최선의 계획안을 선정하고 실제로 구현하여 거주 환경을 개선하기보다 이미 진행 중인 도시재생 사업을 공론화하여 더 많은 사람이 의견을 개진할 수 있는 공간을 확보하는 데 주력했다. 최종적으로 프로젝트의 결과를 보고하는 전시 《내 마음을 엮어주오》는 공무원, 미술가, 건축가, 조경가, 지역 주민이 모두 동의하는 미래의 비전으로 수렴하지 않았다. 총 10편의 당선작을 소개하는 현장 전시와 그에 응답하여 제각기 바람산의 또 다른 모습을 그려본 미술가들의 작업을 묶은 안내 책자는 프로젝트 제목처럼 각자의 입장과 생각이 얼룩덜룩하게 연립하는 모자이크로 나타났다. 거창한 이름의 공공시설들이 늘어선 가파른 길을 따라 당선작들이 나열되고 각 구역의 관리 주체를 호명하는 무지개색 현수막이 둘러진 광경은 멀리서 보면 마치 바람산이 머리띠를 두르고 도시 환경에 대한 공공의 책임을 요구하는 농성을 하는 것 같았다.

　그러나 바람산은 눈에 띄는 전시 장소와 거리가 멀었다.

전시를 보려고 헉헉거리며 비탈길을 오르면서, 나는 신촌 한복판에 이만한 크기의 바위가 박혀 있는데 여태까지 그 존재를 한 번도 의식해본 적이 없다는 데 놀랐다. 바람산은 주변의 도시 조직에 융화되지 않는 잉여의 돌덩어리로서 행인들의 시야를 벗어난다. 이곳에 드나드는 사람들은 주로 임대 주택의 세입자들이지만 대다수는 금방 떠나고 일부 노인들이 남아 보이지 않게 자리를 지킨다. 공모 당선작 중 하나인 박재아와 국소민의 〈쉼표(,)〉는 바람산을 공공의 영역으로 인식하고 보살피려는 노력이 부족한 탓에 무단 투기된 쓰레기가 쌓이고 주민들이 소외되는 악순환이 일어난다고 보고, 신촌 일대에서 수거한 재활용 쓰레기로 바람산 언덕길을 장식할 천막을 만드는 주민 참여 프로그램을 제안한다. 바람산을 지역 사회의 일부로 재통합하는 것, 도시에 대한 집단적인 주인 의식을 함양하여 모두 함께 살기 좋은 장소를 도모하는 것은 공공미술 프로젝트로서 〈바람산 연립〉의 기본 과제였다. 그러나 전시는 여러 가지 의미에서 우리가 선량한 땅의 주인이 되기가 왜 그토록 어려운가를 생각하게 되는 자리이기도 했다.

애초에 바람산은 어떤 용도로 쓰기에도 좁고 척박한 땅이라 한시적으로 미술에 할당되었다.[14] 그것은 고밀도의 거주와 매끄러운 순환에 최적화된 도시에 어울리지 않는 어정쩡한 바윗덩어리다. 도시 계획의 관점에서 바람산 문제를 해결하는 가장 손쉬운 방법은 그냥 이 무용한 돌을 땅에서 걷어내는 것이다. 실제로 서울은 그보다 더 과격한 지형 변화

속에서 성장했고 그런 격변이 우리의 삶을 조형했다. 아이러니하지만, 바람산이 여태 살아남은 건 쓸데없이 작고 단단했기 때문이다. 이 바위 언덕은 수억 년 동안 풍화를 견딘 기반암의 일각으로서 인왕산, 안산, 노고산으로 이어지는 북한산 남쪽 자락에 속한다. 당선작들을 보충하여 바람산의 다른 면모를 구체화하는 미술가들의 작업 중 홍이현숙의 〈바람산 볼텍스〉 연작은 건물들에 가려진 산들의 배치를 부각하여 도시를 휩쓸고 하늘로 올라가는 회오리바람을 그린다. 그 바람은 인간의 통제에 종속되지 않는 땅의 역동을 가시화한다. 바람이 땅을 갈아내고 그렇게 변형된 지형이 다시 바람이 부는 길을 바꾸며, 그 사이에서 크고 작은 돌들이 각자의 형상으로 조각된다. 우리는 땅의 주인이 아니라 이런 지질학적 과정의 일부로서 지형을 뒤바꾸는 괴력을 발생시키고 그 역장의 내부에서 제각기 다른 모습으로 개별화된다.

　　돌은 외부의 힘에 버팀으로써 돌로 남는다. 억지로 깨고 부숴도 자신을 다 개방하지 않는 그 끈덕진 저항성이 다양한 크기와 형태와 성분을 가진 한 토막의 땅을 돌로 정의한다. 언메이크랩의 렉처 퍼포먼스 〈유토피아적 추출〉은 이런 돌의 관점에서 우리의 이야기를 고쳐 쓰려는 시도였다.[15] 공연의 주인공은 경기도 여주의 모래산에서 발견된 손바닥만 한 깨진 자갈이다. 이 모래산은 4대강 정비사업 당시 남한강에서 파낸 준설토 더미로, 원래는 건설 자재로 판매될 예정이었으나 이름과 달리 모래보다 진흙과 자갈이 더 많고 가공과 운송 비용이 추가로 드는 등 사업성이 떨어져서 쓸데없이

거대한 돌무더기로 남았다.[16] 이곳의 돌들은 부드럽게 침식된 면과 날카롭게 부서진 면이 맞닿은 독특한 형태로 그간의 궤적을 짐작하게 하지만 그 의미를 헤아리긴 어렵다. 그것은 상처 입은 자연의 표본인가? 하지만 깨진 자갈은 다친 새처럼 치료될 수도 없고 플라스틱 쓰레기처럼 현대 문명을 증언하는 화석이 되지도 못한다. 모래산은 순전히 자연에서 유래했지만 하천 생태계와 인간 사회 중 어느 쪽에도 속하지 못한 채 토사 유출과 모래 날림으로 양쪽 모두에 악영향을 끼친다. 잘못 가공된 자연이라는 점에서 이 황량한 언덕은 차라리 실패한 건축물에 가깝다.

작가들은 지난 10여 년간 이렇게 인위적으로 조성되거나 변형된 산과 강을 다니면서 기록을 남기고 간간이 돌을 주웠다. 그런 행동의 의미는 그들 자신에게도 당장은 알 수 없는 것으로 남아 있었다. 없었던 산을 짓고 있었던 산을 없애는 토목 공사가 모두 실패로 돌아가는 건 아니다. 산뜻하게 단장된 생태 공원에서 깨진 자갈과 눈이 마주치면 어떻게 해야 하나? 도시는 그 자체로 엄청난 양의 돌이 운반되고 재구성된 다공성 산맥이다. 우리는 언제나 잘 가꿔진 모래산에 살고 있었다. 처음에 언메이크랩은 여기서 떨어져 나온 돌을 부질없이 산꼭대기로 밀어 올려지고 굴러떨어지기를 반복하는 시시포스의 돌로 보고, 발이 미끄러지는 모래산을 직접 등반하며 시시포스가 되어 보았다. 그러나 모래산은 흙과 돌이 작은 산만큼 쌓인 채로 방치된 인공 지형이다. 거기 그대로 있을 수도 없지만 딱히 갈 곳도 없는 깨진 자갈들은 시시포스의

돌처럼 일정한 궤도를 도는 대신 그로부터 이탈하여 땅에 처박혀 있다. 그래서 시시포스도 더는 갈 곳이 없다.[17] 작가들은 이 교착 상태를 벗어나기 위해 신발에 돌을 넣고 그와 함께 걷는 법을 연습하기도 하고, 컴퓨터 비전의 이미지 인식 알고리즘에 돌을 대면시켜 보기도 했다. 이는 거대한 산이 아니라 일단 작은 돌 하나를 옮기는 다른 방법을 찾는 실험이었다.

언메이크랩은 〈유토피아적 추출〉에서 이런 활동을 돌아보면서 돌들을 실물로 전시하고, 컴퓨터 비전이 그것을 어떻게 인식하는지 현장에서 시연해 보였다. 하얀 종이 위에 늘어선 돌에 신중하게 렌즈를 갖다 대고 결과를 확인하는 모습은 마치 해석 불능점에서 신탁을 받는 행위 같았다. 그러나 인공지능이 우리의 이해를 넘어서는 신격으로 간주될 수 있다면, 그것은 인간이 만든 신이며 모래산과 마찬가지로 불투명한 역사의 산물이다. 퍼포먼스에 사용된 이마가 사의 컴퓨터 비전은 원래 소비자들이 직접 찍은 사진이나 인터넷에서 본 이미지를 써서 자기가 원하는 상품을 찾는 시각 검색 서비스에 특화된 것으로, 다른 업체의 인공지능에 비해 과감하고 다채로운 추측을 내놓는 편이다.[18] 이렇게 말해도 좋다면, 이 컴퓨터 비전은 매력적인 상품으로 변조된 세계의 이미지들로 무의식이 충전되어 있다는 점에서 우리와 닮았다. 습관적으로 훑는 인스타그램 피드 속에서 이 돌들의 이미지와 흘끗 마주쳤다면 우리는 이들을 어떻게 인식했을까? 컴퓨터 비전은 그것이 신선한 빵일 확률이 높다고 응답했고, 작가들이 돌에 케첩과 소금을 뿌리자 그 확률은 더욱 올라갔다.

부서진 돌들은 그들의 시각적 내세에서 핫도그와 도넛이 된다. 언메이크랩은 막다른 길에서 가치를 추출하고 증폭하는 기술적 실천을 오남용하여 시시포스의 돌을 허공으로 굴려 본다. 돌들이 언제 어디서 떨어져 나와 강바닥에 퇴적되었는지, 어쩌다 깨진 흔적이 남았는지, 예정대로 골재가 된 돌들은 어디로 운송되어 어떤 건물이 되었는지, 왜 수많은 돌 중에서 하필 이것이 손에 잡혔는지, 그 돌의 무게와 감촉과 머뭇거리는 손의 움직임에 관해 알 수 있는 것은 많지 않다. 왜 우리는 땅을 파고 탑을 쌓고 돌을 줍는가? 환경을 더 아름답고 유용하게 개량하려는 토목 사업과 그에 휩쓸린 것들의 이야기를 되찾으려는 예술적 연구는 둘 다 자연에서 가치 있는 것을 얻어내려는 유토피아적 추출이다. 우리를 에워싸고 조형하는 외부적 힘들의 복잡성을 어렴풋이 인지한 채로, 그 움직임은 말 그대로 어디에도 없는 장소를 향하면서 미지의 시간으로 흘러든다. 실제로 한 시간이 넘는 공연은 오늘날의 세계를 구성하는 물질과 데이터 처리 과정에 대한 우리의 무지를 여러 방향에서 더듬어 보는 자리였다. 돌들은 부분적으로 드러난 과거와 미래의 단편들 사이로 구르면서 여기저기 흩어진 앎의 공백에 튕겨 나오거나 굴러떨어진다. 그것은 어지럽지만 모래산 같은 현실을 헤쳐나가는 한 가지 방법이다.

13. 〈바람산 연립〉(2020–21)은 문화체육관광부와 서울시가 주최, 주관하고 서대문구와 한국문화예술위원회가 협력한 공공미술 문화뉴딜 프로젝트 〈우리 동네 미술〉의 공모 당선작으로, 김창재가 기획하고 안민혜, 김신규, 진나래, 이의록, 하춘, 이민지, 우아름, 박세연, 염철호, 양서연이 참여했다. 사업 개요와 운영에 관한 자세한 정보는 프로젝트 웹사이트를 참조. http://www.baram-san.net.

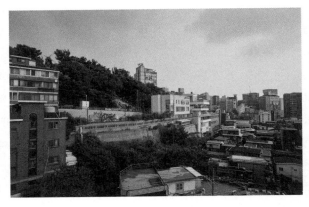

김창재연립, 〈지자체 지자체 지자체 지자체〉, 메쉬 천에 디지털 인쇄, 114.7×1.12 m, 2021, 제공: 김창재연립, 사진: 이의록.

14. "도시재생이 들어가는 지역을 분류해 보면, 원래 낙후지역이었던 곳, 한때 괜찮았던 곳, 원래 개발하려고 했는데 유행 따라 도시재생 하는 곳, 도저히 답을 모르겠는 곳, 이 네 가지 범주가 들어가요. 보통 예술가들이 투입되는 곳은 도저히 답을 모르겠는 곳이에요. 도저히 답을 모르겠는 곳은 크게 두 부류입니다. 먼저 그 안의 다이내믹을 모르는 것이 있죠. 누가 살고, 어디로 이사 가는지, 어떤 행위를 하는지를 모르겠는 거죠. 혹은 이 사람들에게 뭘 시켜야 하는지 방법을 모르겠는 곳입니다. 이렇게 답을 모르겠는 공간에 예술가들을 보내면 그들은 네트워크를 이룹니다. 그렇게 모인 여럿 중 유명인이 연결되는 순간에 미디어를 탑니다. 이곳에서 벌어지는 행위를 누군가 관찰하고 기록하고 전파하는 과정을 통하면서 예측 가능한 공간으로 바

꿔버려요. 그 예측에 따라 자산이 투입됩니다. 권력이 이때까지 관심 두지 않던 공간이 노출되면서 자본이 투입됐을 때의 흐름을 예측할 수 있는 공간이 되는 겁니다. 그렇게 젠트리피케이션이 일어나게 됩니다." 임동근, 「도시재생 사업과 대안적인 장소」, 『프로포즈』, 74–76.

홍이현숙, 〈바람산과 다른 산들〉(위), 〈바람산을 축으로 한 회오리바람의 길〉(아래), 종이에 드로잉, ⓒ 홍이현숙.

15. 언메이크랩의 〈유토피아적 추출〉은 2020년 7월 24–25일 코리아 나미술관에서 공연되었다. 관련 정보는 미술관 웹사이트 참조. http://spacec.co.kr/gallery/gallery4_view?seq=67.

16. 경기도 여주의 모래산에 관해서는, "황사보다 '징글징글'… 남한강 옆 '모래산'", 『한겨레』 2017년 2월 9일자, https://www.hani.co.kr/arti/area/area_general/782023.html; "4대강 사업이 낳은 코미디, 세계 최초 '모래 썰매장'", 『오마이뉴스』 2017년 7월 7일자, http://www.ohmynews.com/NWS_Web/View/at_pg.aspx?CNTN_CD=A0002339727 참조. 모래산의 성분과 상품 가치에 관해서는, "준설토의 진실을 밝힌다… 여주시 준설토 백서," 『중앙신문』 2017년 9월 29일자, http://www.joongang.tv/news/articleView.html?idxno=3417 참조.

17. 시시포스의 불능성은 〈유토피아적 추출〉의 후속 작업인 〈시시포스의 변수〉(2021)의 주제이다. 자연어 생성 인공지능으로 시시포스의 설화를 변조한 이 작업에 관한 상세 정보는 작가 웹사이트를 참조. https://www.unmakelab.org/recent-work.

언메이크랩, 〈시시포스 데이터셋〉, 증폭된 돌 이미지 1만장으로 이루어진 영상, 15분, 2020. 제공: 언메이크랩.

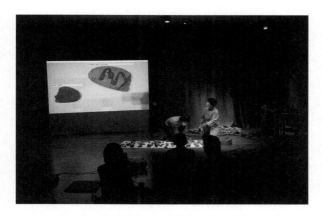

언메이크랩, 〈유토피아적 추출: 렉처 퍼포먼스〉, 영상,
돌, 웹캠, 학습된 객체인식 AI, 컴퓨터비전 API, 40분, 2020,
제공: 코리아나미술관.

18. 언메이크랩은 〈유토피아적 추출〉에 앞서 컴퓨터 비전을 테스트하
는 몇 가지 작업을 했다. 이에 관해서는 언메이크랩, 「아포페니아, 그리고 시
시포스 데이터세트」, 『NJP리더 #10: 미술관 없는 사회, 어디에나 있는 미
술관』, 용인: 백남준아트센터, 2021, https://njp.ggcf.kr/njp-리더-10-미술
관-없는-사회-어디에나-있는-미술관 참조. 이마가 사의 컴퓨터 비전에 관한
상세한 정보는 업체 웹사이트를 참조. https://imagga.com/solutions/visual-
search.

얽힌 통로들

돌의 이야기는 암석학적 분석으로 밝혀낼 수 있는 것보다 크다. 그러나 주변의 땅과 구별되는 하나의 돌이 자라나서 다시 땅으로 흡수되는 여정은 거시적 규모에서 땅이 생성되고 변성하는 지질학적 시간에 기재되지도 않는다. 지표로 올라와 파쇄되고 침식되고 이물질과 섞여 흙먼지가 되는 돌의 시간은 지하 또는 지상이 아니라 두 구역이 마찰을 일으키며 접하는 그 사이에 위치한다. 돌은 자신이 속한 땅에서 떨어져 나와 점점 더 작아지고 분산된 끝에 더는 돌이라고 부를 수 없는 것이 되어 땅으로 돌아간다. 성장하고 수확되고 소비되고 부패하는 일종의 생애주기 속에서 광물은 서로 다른 세계들을 연결하는 의외의 매개체로 발견된다. 화석연료로 생산된 전기가 각종 금속과 준금속이 정교하게 조합된 디지털 기기를 깨울 때, 그 활기 넘치는 움직임을 가능하게 하는 것은 한때 돌이었던 물질들이다. 유시 파리카의 말처럼, "행성의 심원한 시간은 우리가 들고 다니는 기계 내부로 들어와 동시대 정치 경제의 일부로 결정화된다." 광물은 이주와 변신의 역

량을 가진 야금술의 대상으로서 지질학적 시간과 역사적 시간의 접점을 만들며, 따라서 인간과 비인간이 함께 작성하는 지구의 이야기에 접속하고 그것을 변조할 수 있는 입구가 된다.[19] 그러나 땅에서 광물이 적출되는 과정에는 언제나 구멍이 있다.

김아영의 비디오 연작 〈다공성 계곡〉은 20세기의 핵심 광물이었던 석유의 운동을 추적하면서 작가가 빠졌던 일련의 구멍들에서 출발한다. 석유를 뽑아 올리는 땅의 구멍, 서사의 비일관성이 노출되는 설정 구멍, 저장 매체의 노후화에 따른 데이터 구멍, 그리고 만화에서 자유자재로 시공을 가로지르는 통로를 여는 이동식 구멍 등이 누적되어 "구멍이 많고 개연성이 부족한" 다공성 계곡을 구체화한다.[20] 그러니까 다공성 계곡은 가치가 추출되는 과정에서 논리가 실패하고 기억이 사라지고 경험적인 물리 법칙이 무효화되는 일이 아무렇지 않게 벌어지는 곳이다. 첫 번째 파트 〈다공성 계곡, 이동식 구멍들〉은 "사람의 욕구와 야심으로 빚어진 성소, 잉여의 신전, 찌꺼기와 쓰레기의 공간"이라고 묘사되는 다공성 계곡이 파괴되면서 거기서 떨어져 나온 "페트라 제네트릭스"라는 미지의 존재가 겪는 실존적 모험을 다룬다.[21] '돌에서 생성된 자' 또는 '생성하는 돌'로 해석될 수 있는 이 신화적 주인공은 돌에 내재하는 역량의 현현이자 그 역량을 깨운 외부적 힘의 부산물이다. 페트라는 고대인들이 은밀한 소망과 한숨을 불어넣은 신성한 동굴의 일부였으나 광물 자원을 탐사하는 시험 발파로 땅이 무너지면서 갈 곳을 잃었다.

그것은 이미 순수한 돌도 아니지만 유용한 광물로 전환되지도 않는다. 그러면 페트라는 대체 무엇이 될 수 있나? 이것이 〈다공성 계곡〉 연작을 관통하는 질문이다.

페트라의 모호한 정체성은 그것이 기원하는 다공성 계곡의 양가성과 연관된다. 다공성 계곡은 독특한 지형과 지질로 잔존하는 땅의 기억과 그 위에 누적된 인간의 집단 기억이 결합한 행성적 아카이브다. 하지만 또한 이곳은 근대 세계에서 분리되었던 자연적인 것과 기술적인 것, 세속적인 것과 신성한 것, 지역적인 것과 지구적인 것이 충돌하여 봉합 불가능한 구멍들을 발생시키는 장소이기도 하다. 어떤 범주에 등록되어야 할지 알 수 없는 사물들과 사건들이 그런 구멍으로 빨려들었다가 의외의 곳에 엉겨 붙은 채 발견된다. 페트라는 이렇게 확장되고 훼손된 미디어 시스템의 파편으로서 거기에 저장되었던 데이터를 짊어지고 있으나 자기를 그와 동일시하지 않는다. 이 독특한 캐릭터를 해명하는 한 가지 가설은 다공성 계곡의 지저분한 구멍이 모체와 분리되고 사물화된 결과가 바로 페트라라는 것이다. 깨진 돌은 구멍을 업고 다니는 탓에 제자리를 찾지 못하고 유랑한다. 〈다공성 계곡, 이동식 구멍들〉에서 페트라는 고대 문화유산인 다공성 계곡을 현대적 플랫폼으로 복원, 이전하는 프로젝트에 협력하여 데이터를 제공하는데, 재생성된 계곡은 완벽하게 박제된 구멍들로 이미 가득 차 있어서 페트라가 들어갈 여지가 없는 것으로 밝혀진다. 두 번째 파트 〈다공성 계곡 2: 트릭스터 플롯〉에서도 페트라는 미등록 난민 신분으로 또 다른 플랫폼

에 정착하려 하지만 구멍을 전파할 위험이 있다는 이유로 거부당한다.

　실제로 페트라는 문제에 부딪힐 때마다 구멍을 여는 통제 불능의 능력이 있고 그것을 통해 다른 시공간으로 내던져진다. 이 구멍들은 이야기가 비약하는 비논리적 편집점으로 기능하면서 페트라의 삶을 직조한다. 페트라는 구멍과 분리될 수 없기에 그 이야기는 부정합이 증가하는 방향으로만 진행할 수 있으며, 구멍이 소진되면 페트라의 이야기도 거기서 끝난다. 이것이 완벽하게 복원된 계곡에서 페트라가 자신의 복제물을 발견하고 그토록 경악한 이유다. 그 불길한 자는 자기 동일성의 덫이다. 만약 그것과 빈틈없이 들어맞으면 페트라는 더 움직일 필요가 없는 음울한 완성에 도달할 것이다. 페트라는 이를 거부하고 자기의 분신에 충돌하여 구멍을 낸다. 요컨대 땅에서 절단된 페트라가 계속 살아가려면 어떻게든 자기 차이화를 지속해야 한다. 이는 첫 번째 파트에서 인간이 지구에 남긴 상처의 자가증식처럼 묘사된다. 그러나 두 번째 파트에서 부서짐과 변형은 스스로 재생성되는 땅의 근원적 운동으로 재해석된다. 극 중에서 "어머니 바위"로 불리는 지구물리학적 역동은 어디서도 환영받지 못하는 페트라를 땅의 바깥에서 충분히 이질적으로 숙성된 외계적 자원으로 인식하고 기꺼이 수확한다.[22] 페트라가 어머니 바위에 흡수되는 마지막 장면은 개체로서 페트라의 죽음을 암시하는 동시에 부서진 땅의 단편이 이주와 변이를 거쳐 또 다른 땅에 파종되는 광물의 독특한 번식법을 보여준다.

하지만 페트라가 씨앗이라면 그것이 전파하는 것은 무엇보다도 자기 아닌 것이 유입되는 통로를 여는 구멍의 역량이다. 페트라는 자신의 능력을 해방함으로써 비로소 착상하고 발아할 수 있는 생성적 교점이 되는데, 구멍을 열고 스스로 그 구멍에 관통된다는 점에서 레자 네가레스타니의 『사이클로노피디아』에서 묘사되는 쥐 떼와 친연성이 있다.[23] 쥐 떼는 깨진 돌과 마찬가지로 땅의 틈새에서 솟아나 그 땅을 더 잘게 부수고 그럼으로써 미지의 것들이 드나들고 번성할 수 있는 토양을 만든다. 요컨대 이들은 파괴와 생성의 이중적 역량을 가진 다공성의 매개체다. 다만 네가레스타니의 이야기에서 이들의 작용은 좀 더 공포스럽게 그려진다. 끊임없이 자신의 몸을 고쳐 만들면서 살아 있는 모든 것을 기르고 집어삼키는 무자비한 땅의 권속으로서, 쥐 떼는 인간의 거주지를 황폐화하고 역병을 퍼뜨리며 유기물과 무기물을 구별하지 않고 너덜너덜하게 만든다. 쥐 떼는 위압적인 육체를 가진 포식자와 다르다. 이들은 약탈을 통해 배를 채우는 것이 아니라 맹목적이고 집단적인 질주에 탐닉하여 치명적인 파동을 발생시키고 스스로 그에 침식된다. 자신이 무엇에 봉사하고 있는지도 모른 채 파괴의 대행자로 소모되는 쥐 떼의 운동은 동물적인 것과 광물적인 것과 인간적인 것이 과잉 항진되어 분간할 수 없이 중첩된 상태를 은밀히 암시한다.

결국 쥐 떼와 깨진 돌은 모두 지상과 지하, 역사와 자연이 서로 부서지고 부서뜨리는 과정의 단편들, 자기보다 거대한 힘에 휩쓸려 그 권능을 일부 이양받았으나 그것을 완전

히 이해하거나 통제하지는 못하는 자들이다. 이들은 인간과 비인간 사이에서 진동하면서 우리가 어디에 있는지 보여주는 알레고리로 기능한다. 우리를 떠받치고 내동댕이치는 그들과의 관계 속에서 우리는 매우 포괄적으로 또는 배타적으로 재인식될 수 있다. 〈다공성 계곡〉 연작은 지저분한 구멍의 매개체인 페트라를 통해 이러한 재정의의 여지를 최대한 넓히려고 하지만, 난민 신분으로 방랑하는 주인공의 존재는 그 이야기에 일정한 방향성을 부여한다. 페트라는 다른 세계와의 통로로서 유토피아적 잠재력을 가졌으나 혼자서는 그 힘을 다루기는커녕 존속하지도 못하며 어떻게든 다른 행위자들과 연합해야 계속 움직일 수 있다. 그래서 페트라는 매번 경계를 넘을 때마다 새로운 동맹자를 찾기 위해 협상을 시도하면서 그동안 누적된 기억을 자기 증명의 수단으로 삼거나 상대방에게 선물로 증여한다. 기억을 보존하고 그 무게를 견디면서 관계의 토큰으로 사용한다는 점에서, 페트라는 순간적인 굉음 속에서 일방적인 힘의 통로로 작용하는 쥐 떼와 차이가 있다.

극 중에서 페트라는 광물 결정체 모양으로 그려지지만 물리 법칙을 무시하는 유령처럼 움직인다. 깨진 돌은 어떤 쓸모가 있을지, 애초에 어떻게 읽어야 할지 알 수 없는 오래된 땅의 기억 장치로서 다른 저장 매체를 손상하거나 오류를 유발하는 힘을 가진다. 그러니까 페트라와 함께 움직이는 것은 일차적으로 정보 시스템의 구멍이다. 이는 페트라가 반복적으로 난민의 형상과 겹쳐지는 이유이기도 한데, 왜냐하면 난

민은 인구 통제 시스템에 발생한 서류상의 구멍이기 때문이다. 하지만 이 공백을 초래한 것은 살아 있는 몸을 위협하는 물리적 폭력이다. 난민은 폭력의 결과임에도 불구하고 종종 폭력의 원인으로 오인되거나 또는 적어도 폭력의 연쇄에 이미 결박된 몸으로 간주되어 배척당한다. 살아 있는 몸이 우리가 알던 세계 어딘가에 구멍이 뚫렸다는 증거이자 더 많은 구멍에 대한 예지로서 공포를 촉발한다. 이렇게 육화된 구멍들은 숨길 수도 없고 더 많은 데이터로 막을 수도 없는 경험적 대상으로서 무관심에서 공격적인 혐오 표현에 이르는 다양한 반응을 부른다. 그러나 이 불편한 이웃은 〈다공성 계곡〉의 경우처럼 우리를 둘러싸고 지금 시간의 이야기를 꿰매는 작은 바늘로 변신할 수도 있다.[24]

땅에 난 구멍들, 세계의 균열을 드러내는 앎의 공백들은 현재의 익숙한 상태를 갑자기 무효화하는 듯하다. 하지만 그것은 한순간의 돌발적 사건이 아니라 오래전부터 지속된 운동의 일부로서 여태까지 보이지 않았던 시간의 단면을 드러낸다. 구멍투성이의 현재는 옆에서 보면 뒤얽힌 통로들의 다발이며, 층층이 쌓인 견고한 지반의 최상부로 환원되지 않는 다공성 토양이다. 흙은 마모된 돌의 잔해에 그치지 않는다. 미세하게 파쇄된 돌가루와 그 사이의 공백에 누적되고 정착한 다양한 이주자들의 복합체로서 토양의 고유한 역동성과 연약함이 있다. 자원과 폐기물, 산 자와 죽은 자의 전환 속에서 메꿔지고 다시 파헤쳐지는 이 얕은 땅은 역사적인 것과 지질학적인 것을 불문하고 연대기적 시간에서 흔히 누락되는

현재의 부드러운 살을 이룬다. 세스 데니즌은 토양이 "역사적 아카이브이자 살아 있는 신체"로서 우리의 세계를 가동하는 물질적 과정에 접하면서도 인식의 맹점으로 남아 있다고 말한다. 집단적 신체의 상징이 아니라면 우리와 동일시되지도 않고 하물며 고유한 지속을 가진 하나의 사물로 잘 인식되지도 않는 이 모호하고 가변적인 영역에서 우리는 현재의 생산에 연루된다.[25]

19. Jussi Parikka, *A Geology of Media*, Minneapolis & London: University of Minnesota Press, Kindle Edition, 2015, Loc. 1148–1218.

20. 김아영, 「서문: 다공성과 당혹감에 관하여」, 『다공성 계곡, 이동식 구멍들』, 일민미술관, 2018, 37–45.

21. 김아영, 〈다공성 계곡, 이동식 구멍들〉, 단채널 비디오, 약 21분, 2017, http://ayoungkim.com/wp/2col/porosity-valley-portable-holes-2017.

다공성 계곡의 페트라 제네트릭스. ⓒ 김아영.

22. 김아영, 〈다공성 계곡 2: 트릭스터 플롯〉, 2채널 비디오, 23분 4초, 2019, http://ayoungkim.com/wp/3col/porosity-valley-2-tricksters-plot-2019.

23. 레자 네가레스타니, 『사이클로노피디아』, 윤원화 옮김, 서울: 미디어버스, 2021, 95–96.

24. 난민의 유입과 정착을 억제하는 행정 절차는 〈다공성 계곡〉 연작에서 페트라의 방랑을 규정하는 요소 중 하나다. 특히 〈다공성 계곡 2: 트릭스터 플롯〉은 인도적 체류자 신분으로 한국에 거주하는 예멘 난민들의 경험을 바탕으로 제작되었으며, 이들이 직접 퍼포머로 출연하여 페트라와 함께 움직인다. "광범위하게 조사하면서 좁혀 나가는 편이라, 예멘에서의 삶, 한국 오기 전 과정, 제주도와 제주도 이후의 삶, 등등… 난민 심사 과정에 관한 법률 렉처도 듣고 모의심사도 참관해 보고, 그러면서 차츰 가장 집중하게 된

건 예멘인들이 난민의 입장으로 한국에 처음 도착했을 때 어떤 행정 절차에 놓여있었나 하는 부분이었고, 그 부분에 대해 아주 깊게 여러 차례 인터뷰를 했어요. 다양한 행정 문서를 입수하기도 했어요. 난민 자격을 신청하고 결과가 나올 때까지 과정은 보통 1–2년 걸리는데, 대부분 불허되고 대개 1년씩 갱신하는 인도적 체류자격을 받게 돼요. 그래도 난민 자격을 원한다 하면 한 차례 더 클레임을 할 수 있는데, 그러면 총 3년 정도 실질적으로는 어떤 자격도 없는 상태(난민 자격 신청 상태)로 존재하게 돼요. 그 기간 동안에는 일을 하기 어렵기 때문에 어떤 행정단위에도 포섭되기 힘든 거의 투명인간과 같은 상태로 지내게 되고, 그런 극단적인 경우는 딱 한 명 봤어요." 작가와의 서면 인터뷰, 2022년 2월 17일.

25. Seth Denizen, "Three Holes in the Geological Present," , *Architecture in the Anthropocene: Encounters among Design, Deep Time, Science and Philosophy*, ed. Etienne Turpin, Ann Arbor: Open Humanities Press, 2013, 42–43. http://www.openhumanitiespress.org/books/titles/architecture-in-the-anthropocene.

흙 또는 씨앗

그리하여 우리는 돌들의 궤적을 따라 어딘가에 착륙했지만 이곳의 풍경은 라투르가 묘사한 '지구생활자의 행성'과 조금 다르게 보인다. 라투르의 지구는 모든 살아 있는 것들이 서로를 보호하고 또 보호받는 공생적 거주지로서 새롭게 그려지고 경험되고 보살펴져야 하는 미래의 장소다. 반면 깨진 돌들은 과거와 미래 양쪽 모두에 대해 불확실한 관계에 있는 파열적 현재를 증언한다. 지금까지의 세계를 무작정 확장할 수도 없고 그렇다고 전통적인 지역 공동체로 돌아갈 수도 없는 곳에서 우리는 사방으로 분열한다. 기후 위기에 따른 장기적인 거주 불능 사태 이전에 근대적 시공간의 오작동에 따른 즉각적인 혼란이 있다. 지구생활자의 행성은 이런 무질서 속에서 공통의 미래를 향해 시간을 재정위하기 위한 실마리로서 과거로부터 물려받은 모든 것을 풀어헤치고 검토하여 세계를 재편성할 것을 요구한다. 그 여정은 위험한 현재에서 안전한 미래로의 점진적인 이행보다 거듭되는 시행착오에 가깝지만, 목적이 있는 운동이라는 점에서 유동성의 증대를 위한 변동과는 다르다.

사변적 지질학은 미래와 과거, 지하와 지상이 교차하는 현재를 탐사하는 한 가지 방법이다. 자연과 인간의 역사를 분할하는 견고한 지반이 아니라 둘이 뒤섞이는 불균질한 토양으로 재정의된 땅은 우리가 살아가는 시간을 물질적 두께 속에서 바라볼 수 있게 해 준다. 하지만 그 관점에 탑승하려면 문자 그대로 투시도법 기계가 되어 불투명한 시간의 흔적을 직접 꿰뚫으면서 봐야 한다. 팀 잉골드는 땅을 기억의 매체로 설명하면서 양피지의 형상을 가져오는데, 그것은 일방적으로 조작되는 납작한 표면에 머물지 않는 다원적이고 역동적인 장으로 그려진다.[27] 땅은 마법의 가죽처럼 스스로 부풀고 꺼지면서 주름지고, 생물은 굴곡진 땅에 펜처럼 깊은 흔적을 남기며, 공기는 칼처럼 땅의 겉면을 갈아내어 과거의 자취를 지우고 또 드러낸다. 필경사와 그의 도구로 이원화되지 않는 복합적인 기록 장치로서 땅은 우리를 위아래로 감싼다. 그에 적힌 것을 읽으려면 그 속에 무언가 써넣어야 하고 그 과정에서 자신의 몸에도 자국이 남는다. 잉골드는 이러한 기억의 주고받음을 농부가 땅을 갈고 씨를 뿌려 수확하는 순환과 재생의 시간과 연결 짓는다. 하지만 그 신화적 장면에서 우리가 항상 괭이를 드는 쪽이라는 보장은 없다.

도나 해러웨이가 생생하게 묘사하듯이, 생동하는 땅은 대지 위에 선 인간을 겸허한 농부로 되돌리는 데 그치지 않고 바로 그 인간을 갈기갈기 찢어서 퇴비 구덩이에 던져 넣을 수 있다. 땅이 출렁이며 개체와 그것을 둘러싼 환경이라는 지상의 허구에 균열을 낸다. 해러웨이는 우리에게 "부식토 인간"

으로 변신하여 땅의 패거리에 합류하기를 요청하는데, 이는 거름통을 뒤섞는 손과 그 통 안에서 활동하는 벌레들과 반쯤 썩은 사체와 잘 숙성된 흙을 위계적인 개별자들의 모임이 아니라 서로 뒤얽힌 관계들의 연쇄로 이해하고 그에 참여하는 것을 뜻한다.[28] 이미 존재하는 생명기술적 연결망들을 본뜨고 변형하는 해러웨이의 사변적 접근은 익숙한 현실의 구획이 허물어지는 지하적 공통 세계를 향해 나아간다. 거주지와 거주자가 더는 구별되지 않는 이 새롭고 오래된 땅의 구성원들은 폐쇄적인 윤곽을 뚫고 나오는 유연한 촉수로 식별된다. 그러나 가늘고 긴 촉수의 형태는 그 자체로 이들이 회피하거나 해제하려는 경계 통제에 대한 반응이다. 연결이 끊어지는 곳, 양분을 나누지 않고 기억이 단절되는 지점마다 개체들이 재생산되고, 그 불연속면을 가로지르는 길을 내기 위한 움직임이 내부 또는 외부에서 개시된다.

이를테면 씨앗의 단단한 껍질을 뚫고 나오는 싹은 일종의 촉수다. 멀리 흩뿌려지기에 최적화된 포자의 작고 가벼운 몸은 시작도 끝도 없는 꿈틀거림과는 다른 주기적이고 확산적인 운동을 수반한다. 그것은 우연에 의존하여 비약하지만 신중하게 때와 장소를 선택해서 싹을 틔우고 방향을 분별하여 지상과 지하 양쪽으로 뻗은 유기체로 분화한다. 탐사와 적응의 매체로서 씨앗이 가진 잠재력이 있다. 코니 정의 비디오 연작 〈외로운 시대〉와 〈씨앗 시간〉은 현재를 관측하고 경로를 탐색하기 위해 씨앗을 퍼뜨리고 그 움직임을 추적한다. 씨앗은 어디에 떨어졌고, 그로부터 무슨 일이 벌어지는가? 작

가는 이미 벌어지기 시작한 생태적 재난이 더욱 악화한 근미래를 상정하고 그곳에 모든 문제를 해결해 주는 씨앗이 있다는 모호한 희망의 여지를 파종한다. 첫 번째 파트〈외로운 시대〉에서 이 씨앗은 기억과 추측, 소원과 불안 사이에서 떠도는 소문의 매개체로 나타난다. 그것은 중국의 유전자 재조합 공장에서 유출되어 캘리포니아 해변으로 밀려왔다고 한다. 그것은 방사능 폐기물에 오염되어 한밤중에도 스스로 빛난다고 한다. 어딘가 다른 시공간에 동기화된 낯선 사물에 대한 허황된 상상은 여러 사람의 말과 움직임으로 구체화되면서 제각기 희망에 대해 느끼고 생각한 것을 표현하는 집단 창작으로 확장된다.

극 중에서 씨앗을 찾는 사람들이 허술한 방호복으로 무장하고 해변을 뒤지는 동안, 해양 쓰레기를 겹겹이 뒤집어쓴 정체불명의 방문자는 황폐한 풍경을 떠돌며 어긋난 시간과 장소를 비춘다. 씨앗을 추적하는 몸짓과 씨앗을 연기하는 몸짓은 크게 다르지 않다. 이들은 물결에 휩쓸리고 땅에 파묻힌 사물들, 어떤 경로로 거기까지 왔는지 알 수 없는 물건들을 발굴하여 조심스럽게 자기를 겹쳐 본다. 비가시적 내부를 구획하는 씨앗의 폐곡면은 각자의 시점에서 보이지 않는 것이 있음을 암시하며 눈에 보이는 세계를 대하는 다른 관점들을 이끌어낸다. 결국 씨앗은 과거의 잔해 속에서 결정화된 미래의 입구다. 각각의 궤적 속에서 저마다의 기억과 가능성을 숨기고 있는 모든 사물과 사람과 장소가 씨앗의 형상과 연합될 수 있다. 하지만 씨앗은 또한 인간과 비인간, 삶과 죽음의 경

계가 모호해지는 지하의 입구다. 씨앗을 따르는 사람들은 반복해서 꽃과 열매 사이, 줄기와 뿌리 사이, 식물이 자라거나 자라지 못하는 땅에 눕는다. 웅크린 몸들이 잠들었는지, 죽었는지, 아니면 외부 활동을 멈추고 내부를 재구축하는지 겉보기로는 알 수 없다. 씨앗의 소문은 무엇이 씨앗이고 그것이 자라 무엇이 될지 모른다는 불확정성을 전파하면서 그에 연루된 것들을 조용히 진동시킨다.

어딘가 씨앗이 숨어 있다는 생각만으로 주변 풍경이 새롭게 보이는 까닭은 그것이 다른 미래를 꿈꾸는 장소이기 때문이다. 코니 정은 우리 자신을 씨앗에 대입하면서 각자에게 내재하는 이질적인 힘이 서로 공명하여 함께 움직이는 모습을 그린다. 그렇지만 씨앗은 외부와 단절된 채 잠든 몸이기도 하다. 잠에서 깨면 우리는 어떤 세계에서 눈뜰 것이며, 애초에 무엇이 우리를 씨앗의 잠에 빠뜨렸는가? 씨앗 연작의 배경은 파국적인 근미래로 설정되었지만 실제로 화면에 보이는 것은 작가가 거주하는 캘리포니아 지역의 현재다. 언뜻 보기에 평화로운 풍경은 거듭되는 산불과 가뭄, 기상 이변으로 이미 할퀴어져 있다. 〈외로운 시대〉가 씨앗이라는 불투명한 렌즈를 통해 그 광경을 기억과 예지, 꿈과 각성 사이에서 분산시킨다면, 연작의 두 번째 파트 〈씨앗 시간〉은 허구적 씨앗의 진동을 압도하는 현실의 뒤흔들림을 좀 더 직설적으로 보여준다. 산불의 매캐한 연기와 냄새 없는 바이러스 사이에서 캘리포니아의 하늘은 디스토피아 영화 같은 오렌지색과 윈도우 바탕 화면 같은 파란색을 오간다. 그 속에서 마스크와

방독면을 쓴 사람들은 지치고 움츠러들고 실망하지만 그럼에도 청소를 하고 노래를 부르고 새로운 놀이를 고안하면서 씨앗의 이야기를 이어 간다.

여기에는 현재에 이미 내재하는 시공간의 다중성 속에서 또 다른 세계의 생성을 모색하는 시학적 접근, 그리고 예기치 못한 재난으로 요동치는 현재를 허구적 미래로 덮지 않으려는 윤리적 판단이 뒤섞여 있다. 이 작업은 팬데믹이 선언되기 직전에 촬영되어 그 이후에 완성되었는데, 1년 남짓한 제작 기간 동안 그것이 반영하고 직면해야 할 세계는 계속 변했다. 발아하는 씨앗의 움직임을 연구하는 사람들, 또는 그저 몸을 맞대고 즉흥적인 움직임을 만드는 사람들의 모습은 감염에 대한 불안과 그런 걱정에서 자유로웠던 과거에 대한 향수를 동시에 자아낸다. 이렇게 흔들리는 시간을 어떻게 봐야 할까? 그것은 매 순간 갱신되는 전 지구적 동시성의 한 부분이고, 행성적 규모에서 기후가 변화하는 지질학적 연대기의 한때다. 또한 그것은 살아 있는 몸들이 국지적 환경과 상호작용하는 고유한 리듬 속에서 펼쳐지는 현재이기도 하다. 시간의 지각과 인식과 체험은 하나로 통합되지 않는다. 〈씨앗 시간〉은 미래의 불투명한 전망이 과거의 의미를 고쳐 쓰는 불안정한 현재를 기록하면서 그 출렁임을 이겨낼 수 있는 작고 단단한 몸을 상상한다. 아무것도 더는 부서지지 않기를 바라는 소망과 무언가 예상치 못한 것이 우리 안에서 깨어나기를 기대하는 마음 사이에서 몸들은 천천히 부풀었다가 꺼지기를 반복한다.

살아 있는 몸이 구멍을 숨긴 돌이 되고 흙이 되고 잠든 씨앗이 된다. 이 의외의 여정을 이끄는 것은 이미지를 그리고 이야기를 엮으면서 세계를 이해 가능한 것으로 고쳐 쓰려는 우리의 집단적 노력이다. 코니 정은 시간의 매개체 또는 전파자로서 우리가 가진 역량에 판돈을 걸고 자신의 전시를 사변적인 씨앗 교환소로 꾸몄다. 작가는 여기서 모종의 거래를 제안했다. 관람자는 작가가 수집, 연구, 고안한 씨앗들을 물리적 또는 가상적으로 담아갈 수 있지만 그 대가로 어떤 형태로든 그들 자신의 씨앗을 제공해야 한다. 우리는 정말로 무엇을 주고받을 수 있을까? 나는 컴퓨터 앞에서 제한된 해상도의 온라인 전시를 들여다보며 생각에 잠겼다. 스크린 너머의 작은 전시장에는 우리를 먹여 살리면서 전 세계로 퍼져 나간 씨앗들의 지도, 미래를 위한 씨앗들과 그 발아 과정을 연구한 청사진과 찰흙 모형들, 살아 있는 식물과 씨앗 견본, 그리고 씨앗의 형상을 빌려 불가해한 현재에 대응하는 사람들의 움직임을 기록한 두 편의 영상이 담겼다.[29] 광섬유를 타고 바다를 건너온 이미지들을 홀짝 삼키면서, 나는 몸에서 몸으로 전달되어 변이를 일으키는 작은 씨앗들을 상상하며 껍질을 두르고 다니는 것들에 관한 이야기를 쓰기 시작했다.

27. Tim Ingold, "Scissors Paper Stone," and "Ad Coelum," *Correspondence*, Cambridge and Medford: Polity Press, 85–99, 2021.

28. 도나 해러웨이, 『트러블과 함께하기: 자식이 아니라 친척을 만들자』, 최유미 옮김, 서울: 마농지, 2021, 57–62.

코니 정(Connie Zheng), 〈외로운 시대(The Lonely Age)〉, 싱글 채널 비디오, 사운드, 11분 47초, 2019. © Connie Zheng.

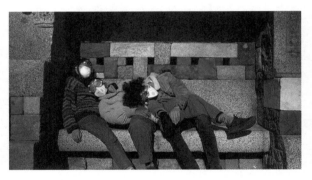

코니 정, 〈씨앗 시간(Seedtime)〉, 싱글 채널 비디오, 사운드, 12분 39초, 2020. © Connie Zheng.

29. 코니 정, 〈뉴 얌피시 씨앗 거래소 [new yamfish seed exchange (nyse)]〉 (2021, Minnesota Street Project), https://minnesotastreetprojectadjacent.com/ galleries/connie-zheng-new-yamfish-seed-exchange-nyse.

보론

껍질이 굴러간 자리에서

눈이 가는 곳마다 껍질이 굴러다닌다. 물리적으로 뜯어낼 수 있는 몸의 가시적 부분으로서 껍질은 빛과 힘을 받는 어엿한 물체다. 그러나 껍질에 각인된 부재하는 몸의 흔적은 지금 눈 앞에 있는 대상의 자명함에 구멍을 내고 시간을 누설한다. 껍질들은 '과거가 있는' 물건이며 그 돌이킬 수 없는 결함에 의해 미래로 개방된다. 껍질들이 어디로 굴러갈지는 아무도 모르지만 그 앞에는 최소한 세 갈래의 길이 있다. 자신이 거쳐 온 몸들을 상기시키는 구체적인 이미지로 식별될 수도 있고, 또 다른 몸이나 이미지가 깃들 수 있는 텅 빈 공백으로 정제될 수도 있으며, 반대로 그 공백을 메우면서 더 충만한 존재가 되기를 열망할 수도 있다. 어느 쪽이든 껍질들은 그저 시선을 끄는 데 그치지 않고 거기 없는 몸들을 불러들이면서 지나간 것들과 도래할 것들이 교차하는 그물을 엮는다.

여태까지 우리가 껍질들의 특정한 궤적들을 따라왔다면, 이 글은 껍질에 관한 약간의 사변을 시도한다. 이언 해킹은 사변을 세계 속에서 관찰되는 "흥미로운 어떤 것에 대한

지적 표상"을 구성하는 일로 정의한다. 이는 관념을 동원하여 세계에 이해 가능한 형태를 부여한다는 점에서 눈에 보이는 대로 모사하거나 상상하는 것과는 구별된다. 사변은 현상을 해명하기 위해 가설을 정립하는 이론의 초기 단계로 더 명료하게 발전하고 검증될 수 있다. 그러나 반드시 입증될 필요는 없는 개연적 모델이라는 점에서 사변은 일종의 허구이기도 하다. 사변의 자율성은 한가한 사람들의 즐거움이자 진지한 학자들의 골칫거리다. 어떤 이론이 정말로 맞는지 어떻게 아는가? 해킹은 이 오래된 문제를 역사적으로 개괄하면서 표상과 실재를 둘러싼 논쟁의 기원에 관해 스스로 모종의 사변을 덧붙였는데, 이 "선험적 공상" 또는 "터무니없는 이야기"는 껍질 이야기의 또 다른 판본으로 읽기에 손색이 없다.[1]

태초에 표상이 있었다. 해킹의 이야기는 이렇게 시작한다. 모닥불 곁에 둘러앉아 긴 밤을 보내는 최초의 인간들은 아직 언어도 없고, 합리적 정신을 가졌다고 추정할 근거도 없다. 하지만 그들은 표상을 만들었을 것이다. 어떤 내면적 심상이나 관념을 떠올리기도 전에, 외부 세계에 관해 논의하려는 의도도 없이, 충동적으로 무언가 흉내내고 본뜨며 그것이 무엇인지 알아보고 즐거워한다. 표상의 신기한 닮음이 사람들의 관심을 끌면서 대화를 촉발한다. "'표상하는 인간'이 작은 점토 입상이나 벽에 끄적거린 그림을 두고 '진짜' 또는 '이거 그거' 정도로 번역될 만한 소리를 내기 시작하는 모습을 상상해 보라. '이게 진짜라면, 저것도 진짜,' 또는 좀 더 자연스럽게 말해서 '이게 그거라면, 저건 또 그거'라는 이야기가

이어진다. 사람들은 토론하기 좋아하므로, '아니, 저건 아니고, 그 대신 여기 이게 진짜'라는 소리가 나올 것이다." 타고 남은 나무나 숯 검댕의 얼룩이 우리가 낮에 본 그것과 닮았다는 인식 속에서 실재성의 개념이 발생한다. 최초의 인간들은 우연히 얻어진 표상에 비추어 존재하는 것이 무엇이라는 관념을 발전시킨다. 그들은 더 많은 표상을 만들면서 존재하는 것들을 헤아리고 서로의 관계를 추론하여 나름의 방식으로 이해하고 개입할 수 있는 세계에 도달한다.

해킹은 표상이 어떻게 발생했는지 설명하지 않는다. 표상적 사고는 인간이라는 종의 특성으로, 인간이 출현하면서 함께 시작된 것으로 가정된다. 하지만 표상은 정신의 산물이 아니라 그에 선행하는, 심지어 실재에 선행하는 닮음이다. 그가 드는 닮음의 사례 중에 어린이들이 눈밭에 누워 팔다리를 휘저으면서 만들어내는 천사의 형상이 있다. 눈에 새겨진 자국은 한 쌍의 날개와 치마처럼 보여서 결과적으로 옷깃을 펄럭이며 하늘을 나는 무언가를 닮게 된다. 닮음은 그에 상응하는 것에 앞서는 하나의 이미지로서 순수한 기쁨을 준다. "닮음은 제 발로 서 있다. 그것은 관계가 아니다. 그것이 관계항들을 창조한다. 무엇보다 먼저 닮음이 있고, 그 다음에 이것 또는 저것에 대한 닮음이 뒤따른다." 이 같은 무조건적 닮음이 성립하는 것은 표상이 우리가 세계를 보는 방식에 부합하기 때문이다. 그러나 이는 우리가 표상에 이끌리는 이유이지 표상적 사고가 경험적으로 작동하는 이유는 아니다. 표상이 쓸모 있는 도구가 되려면 그것이 속한 세계와 어느 정도 상응

하지 않으면 안 된다. 우리는 표상을 사용하는 법을 세계 속에서 배워 나간다. 닮음은 제작되기 전에 발견된다. 실제로 말을 배우는 나이의 어린 아이들은 일상 생활 속에서 '이거 그거'라는 가리키기와 알아 맞히기 놀이에 심취한다. 모든 것이 다른 무언가의 실마리가 된다.

먼 옛날 동굴에서 '이거 그거'의 언어적 게임이 시작되었다면 거기에 있었던 것은 바깥에서 구해온 것, 알맹이를 먹고 남은 찌꺼기, 뿔과 가죽, 식물 부스러기 따위였을 것이다. 이런 껍질이 자연적 표상으로 발견되고, 그것을 본떠 인공적 표상이 제작된다. 껍질은 표상의 원형을 제공하자마자 새로운 표상을 만드는 재료와 도구로 전환되어 실재에 관한 심오한 대화의 가장 밑바닥에 깔린다. 정말로 존재하는 것이 무엇인지 어떻게 아는가? 결국 해킹은 이 질문에 답하는 방식의 변천사를 개괄하기 위해 가설적 동굴을 도입한 것이다. 처음에는 표상하고 알아볼 수 있는 것, 많은 사람들이 직접 보고 들었거나 그렇게 믿을 만한 모든 것이 실재의 구성원으로 인정된다. 그러나 껍질의 변형태인 표상들이 변덕스럽게 증식하면서 실재에 대한 소박한 믿음이 의혹으로 바뀐다. 보는 것은 아는 것이 아니다. 실재는 감각의 층위를 한 꺼풀 벗겨야 접근할 수 있는 진리의 처소로 재정의된다. 거짓된 표상을 가려내고 처벌하려는 형이상학적 노력이 뒤따른다. 하지만 보이지 않는 것을 알기 위해서는 어떻게든 보이게 하는 수밖에 없다. 시각은 새로운 지식에 의거하여 강화되고 규제된다. 세계는 더 명확하게 파악할 수 있는 형태로 변조된다. 그리고 이

러한 조작 가능성이 실재의 새로운 기준이 된다. 다시 말해, 인과적 특성을 충분히 이해하여 필요에 따라 불러내고 사용할 수 있는 것은 진짜 존재한다고 확신할 수 있다.

해킹의 이야기에서 세계는 표상, 추론, 실험을 거쳐 자유롭게 사용될 수 있는 것으로 변모한다. 선사 시대의 동굴 벽화에서 고대 그리스의 철학적 대화를 거쳐 근대적 과학기술에 이르는 고풍스러운 역사주의적 논변을 곧이곧대로 받아들일 필요는 없다. 이 허구적 시간 여행의 교훈은 실재의 인식이 표상의 제약을 타고 오르며 변화한다는 것이다. 세계가 무엇과 같은가를 기술하는 도구로서 표상은 눈에 보이는 것을 해명하는 동시에 그에 관한 의혹을 부르면서 실재적인 것과 그렇지 않은 것의 갈림길을 개방한다. 무엇이 본질적이고 무엇이 부차적인가? 무엇이 불변하는 고정점이고 무엇이 그로부터 유래하는 가변적 효과이며 무엇이 무의미한 잡음일 뿐인가? 이러한 질문은 표상에 의해 촉발되어 결과적으로 표상 자체에 되돌아온다. 표상은 설령 손에 잡히는 물체로 구현되더라도 다소간 부차적이고 실재와 동떨어진 것으로 간주된다. 그것은 분명 우리에게 작용하고 우리가 사용할 수 있는 대상이지만, 그 영향은 다소 과장된 것이 아니라면 사실을 왜곡하고 은폐할 수 있다는 점에서 부정적으로 평가된다. 실재에 다가가려면 표상을 개선하는 만큼이나 그 한계를 극복해야 한다. 과학은 실험적 개입을 통한 비표상적 접근을 통해 물리적 세계를 운용하는 역량을 축적하고 만물에 대한 표상의 권한을 독점한다.

그리고 눈에 보이는 세계는 실재의 불투명한 잔향이자 반짝이는 찌꺼기로서 예술의 몫으로 남겨진다. 또는 해킹의 표현을 빌리자면, "예술은 대체 가능한 표상의 양식들과 함께 살아가는 법을 배운다." 정박할 곳이 없는 예술적 재현은 자신의 무근거성을 탈피하기 위해 계속해서 새로운 껍질을 벗는다. 실재를 향한 열정은 전염성이 있다. 그러나 고유한 진리의 영토를 확보하려는 예술적 탐구는 의도하든 않든 세계의 비실재성에 노출된 삶의 수수께끼를 각인한다. 비실재적인 것이란 무엇인가? 그것은 상당히 실재적인 것부터 완전히 날조된 것에 이르기까지 광범위한 스펙트럼으로 나타나는 비교적 헛된 것이다. 이러한 판단에는 감각 정보를 처리하는 생물학적 인지 기능과 역사적으로 형성된 척도에 따라 가치를 판정하고 분류하는 표상 체계가 복합적으로 작용하며, 그것이 "실재는 인류학적 사실의 부산물이다"라는 해킹의 명제가 의미하는 바다. 눈앞에 있어도 굳이 볼 필요가 없거나 애초에 볼 것이 없는 빈 공간처럼 취급된다는 점에서 비실재는 배경과 닮았다. 그렇지만 이 배경은 우리를 둘러싼 외양의 차원과 그에 결부된 일상을 전부 아우를 만큼 확장될 수 있다. 비실재는 아무데도 아닌 곳이자 우리의 거처인데, 예술은 이러한 역설적 조건에서 무언가 볼 만한 것을 짜내야 한다는 임무를 떠맡는다.

이것은 승산이 있는 게임인가? 그보다 먼저 제기되어야 하는 질문은 만연하는 비실재가 정확히 무엇인가 하는 것이다. 라투르는 그것을 부정한 다중, 중간 매개체, 준대상 또

는 준주체, 혼성물, 집합체, 매개자라고 부른다.[2] 이들은 하나의 본질로 환원되지 않기 때문에 하나의 표상과 위상으로 고정되지 않는다. 근대적 체제는 이들을 실재의 힘을 수동적으로 받아서 전달하는 연결 고리, "그 자체로는 비어 있으며 언제나 덜 충실하고 다소 불투명"한 매질로 규정한다. 분명 거기에 있고 무엇인가를 하지만 견실한 존재론적 지위를 인정받지 못하는 이 잡다한 것들은 기껏해야 상이한 본질들이 혼합되고 희석된 잡종으로, 실재의 핵을 둘러싼 겹겹의 껍질이나 더께로 치부된다. 그러나 근대적인 존재의 지도는 시간 속에서 벌어지는 사건들을 무시하고 다만 그 결과를 사용 가능한 형태로 안정화하는 데 최적화된 것이다. 본질은 어디서 유래하는가? 사회와 자연의 순수 형태는 시간을 초월하는 것이 아니라 역사 속에서 형성된 것이며 그 과정은 한 번도 둘로 나뉜 적 없었다.

시간이 흐르면 상황이 변한다. 중간의 너저분한 것들이 비가시적인 하인의 지위에 머물지 않고 시끄럽게 들고 일어나 그동안 주인으로 숭상되던 것들의 힘이 정말로 어디서 온 것인지 질문한다. 이들은 차이를 발생시키고 다시 그 차이를 가로지르는 능동적이고 변덕스러운 매개자들, "자신이 운반하는 것을 번역, 재정의, 재배치할 수 있고 또한 배신할 수도 있는 행위자"로서 자기를 드러내며 실재의 중심을 차지한다. 모든 존재는 하나의 사건이자 그 궤적으로서 서로 교차하는 역사성을 가진다. 순수한 본질이라고 알려진 것조차 만물에 선행하는 원동력이 아니라 이 혼잡한 실재에서 추출되고

정제되고 축적된 추상적 형태로서 언제나 불완전한 연결망에 의존하며 그 배치에 따라 궤도를 수정할 수 있다. 라투르는 본질을 도출하는 근대 과학의 역량을 숨겨진 실재와 접촉하는 기술보다도 관찰과 경험을 효율적으로 추상화하는 독특한 표상의 문화와 연관 짓는다. 사물들을 왜곡 없이 이동, 수집, 조합할 수 있는 기록물로 변환하여 간명한 사실로 압축하는 정보 처리의 연쇄가 세계를 사용 가능한 것으로 만든다. 추상화는 세계를 읽고 쓸 수 있는 하나의 책 또는 도서관으로 변형하는 것이며 그 의미는 눈앞의 것보다 최종적으로 도출된 문서 기록을 믿는 것이다. 그러나 추상화의 귀결이 보편적인 법칙처럼 보이는 것은 광범위한 실재와 유효하게 연결되었기 때문이지 사물에 선행하는 본질이기 때문이 아니다.

 매개의 연쇄에 관한 라투르의 분석은 해킹의 이야기에 전제되었던 표상과 실재의 선명한 불연속을 완화하면서 실재의 자리를 어디도 아닌 곳에서 모든 곳으로 옮겨 놓는다. 그에 따라 과학적 표상과 예술적 재현도 더는 제각기 실재와 비실재에 정박하는 것으로 구별되지 않는다. 양쪽 모두 관찰 가능한 현상에서 출발한다는 점에서는 같지만, 그로부터 유의미한 형태를 분별하고 가공하는 과정에서 차이가 발생한다. 실제로 해킹은 현상에 대한 두 가지 상반된 정의를 소개하면서 이 차이를 설명하고 있다. 한편에서 현상은 내밀하고 무상한 감각의 차원과 연관되는데, 이는 인간이 외부 세계와 접하는 유일한 통로이자 벗어날 수 없는 제한적 지평으로서 철학과 예술의 관심을 끈다. 반면 해킹이 속한 과학적 전통에서,

현상은 잘 훈련된 관찰자라면 누구나 알아볼 수 있는 공적이고 규칙적이면서 다소 유별난 사건을 가리킨다. 예를 들어 행성이 주기적으로 역행하는 듯 보이는 것은 인간 감각의 오류가 아니라 지구가 행성계의 일원으로서 함께 움직인 결과다. 지구에 고정된 관찰자 시점에서 행성의 겉보기 운동은 천체의 배치에 관한 실마리를 제공할 뿐 그 실상을 보여주진 않는다. 하지만 그 일관된 변칙성은 관찰자가 현상 이면의 어떤 항구적인 실재를 올바르게 향하고 있음을 알려주는 신호다. 현상은 우리가 다 파악할 수 없는 우주의 복잡성이 상대적으로 단순한 형태로 절단되고 고정된 것으로, 인간의 이해력이 자연의 이해 가능성과 만나는 좁은 창문으로 나타난다.

현상은 물리적 과정과 인과적으로 연결되었다는 점에서 표상과 구별되지만, 실재가 알아볼 수 있는 형태로 변형되었다는 점에서 표상을 인도하는 자연적 추상으로 간주될 자격이 있다. 해킹은 유용한 현상이 자연 상태로 발견되는 경우는 매우 드물고 대부분은 실험실에서 인위적으로 정제된 것이라고 지적한다. 이를테면 동식물의 생태는 이상적인 현상이 아닌데, 왜냐하면 관찰의 대상으로 미리 분리되어 있지 않고, 규칙성이 부족하며, 설령 부분적인 특징을 포착할 수 있다고 해도 일반화하는 데 한계가 있기 때문이다. 물리학자가 찾는 것은 우주를 규정하는 더욱 근원적인 본질로 향하는 열쇠이며, 그런 관점에서 생명 활동은 바다에 쏟아진 기름이 검은 무지갯빛으로 반짝이는 것처럼 시야를 어지럽히는 우연적이고 끈질긴 사건의 다발에 불과하다. 해킹은 이렇게 쓴다. "세

계가 현상을 결핍하고 있다는 나의 성찰은 이른 아침 우리집 염소 메데아의 젖을 짜면서 나눈 대화에서 상당 부분 비롯되었다. 수 년에 걸친 매일의 연구는 진정한 일반화에 도달하지 못했고, 기껏해야 메데아가 '종종 성질이 고약하다'는 것을 알아냈을 뿐이다." 이러한 불평은 유머러스하게 과장되었지만 일말의 진실을 담고 있다. 포유류가 어떤 조건에서 젖을 생산하는지는 잘 알려져 있으나 거기에는 "자연의 리듬"이라는 말이 무색할 정도의 변덕이 작용한다. 살아 있는 한 마리의 염소에 집중하면 그에 관련된 너무 많은 것들이 산발적으로 드러나면서 추상화에 저항한다. 그것은 관찰자를 견고한 실재로 안내하는 대신 진동하는 연결망으로 끌어들인다.

만물을 그 본질로 환원하여 이해하고 통제할 수 있는 세계는 우주의 실상보다도 인간의 소망에 가깝다는 점에서 해킹과 라투르는 의견이 일치한다. 우주는 그런 식으로 존재하지 않으며, 존재라는 개념 자체가 지나치게 인류학적인 성격이 있다. 이런 판단이 반드시 실재의 접근 불가능성으로 귀결되는 것은 아니다. 잡음 없이 더 깨끗한 현상을 추출하는 실험과학의 발전과 그런 매개자들의 연결망 자체를 실재적인 것으로 재개념화하는 과학철학의 전환은 우리가 실재에 다다르지 못하게 가로막는 불투명한 껍질의 저주를 벗긴다. 하나는 염소를 피해가는 길이고, 다른 하나는 염소를 따라가는 길이지만, 양쪽 모두 최종적으로 과학적 추상에 대한 신뢰를 보존한다. 그러나 우리가 살아가는 세계를 이해하는 것은 또 다른 문제다. 우리는 어떻게 진실을 모르는 염소의 처지를 벗

어날 수 있을까? 이는 예술과 철학, 사회과학의 오랜 주제였
다. 하늘의 별을 따라 땅 위에 진리의 장소를 수립하려는 시
도들이 있었고, 그에 따라 양산되고 동원되고 불태워진 수많
은 비실재가 있었다. 오늘날 우리는 얼마든지 쓰고 버릴 수
있는 풍부한 현상의 세계, 신비하게 재구성된 염소들의 구름
속에서 살아간다. 예술적 추상은 우리를 둘러싼 그 희뿌연 것
에 대한 반응이다. 그러나 모든 것이 이미 추상적이며 계속해
서 추상화되는 이곳을 정말로 보기 위해 필요한 것은 또 하나
의 거대한 성채가 아니라 사방으로 흩어지는 작은 탐사선들
이며, 껍질은 그런 운송체의 다른 이름이다.

1. 이언 해킹, 『표상하기와 개입하기: 자연과학철학의 입문적 주제들』, 이상원 옮김, 서울: 한울아카데미, 2005. 사변의 정의에 관해서는 354-355, 실재와 표상에 관한 사변적 논의는 232-257, 현상의 정의와 성질 나쁜 염소에 관해서는 365-377을 참조. 이후 해킹의 인용문은 모두 여기서 발췌했으며, 문맥에 맞게 번역을 일부 수정했다.

2. 매개자들의 존재론에 관해서는, 브뤼노 라투르, 『우리는 결코 근대인이었던 적이 없다: 대칭적 인류학을 위하여』, 홍철기 옮김, 서울: 갈무리, 2009, 198-229 참조. 일부 인용문과 번역어는 문맥에 맞게 수정했다. 근대 과학의 발전에서 기록물의 역할과 추상화의 작동에 관해서는, Bruno Latour, "Drawing Things Together," in *Representation in Scientific Practice*, eds. Michael Lynch and Steve Woolgar, Cambridge and London: MIT Press, 1990, 19-68 참조.

윤원화는 서울을 기반으로 활동하는 시각문화 연구자, 비평가, 번역자다. 전시 공간을 실험실처럼 사용하여 몸과 이미지의 상호작용 속에서 생성되는 시간성을 탐구하고 그것을 통해 현재 작동 중인 역사의 모양을 고쳐 그리는 데 관심이 있다. 저서로『그림 창문 거울: 미술 전시장의 사진들』,『1002번째 밤: 2010년대 서울의 미술들』등이 있으며, 역서로『사이클로노피디아』,『기록시스템 1800/1900』등이 있다. 아카이브 전시《다음 문장을 읽으시오》를 공동 기획했고, 서울미디어시티비엔날레 2018에서〈부드러운 지점들〉을 공동 제작했다.

껍질 이야기,
또는 미술의 불완전함에 관하여

초판 1쇄 발행 2022년 11월 30일

지은이 윤원화
펴낸 곳 미디어버스
디자인 전용완
제작 세걸음

출판등록 2007년 2월 8일(제313-2007-36호)
주소 서울시 종로구 자하문로19길 25 지하 1층
전화 070-8621-5676
전자우편 mediabus@gmail.com
웹사이트 mediabus.org

ISBN 979-11-90434-36-2 (03600)
값 18,000원

후원 서울특별시, 서울문화재단